U0123416

廖偉立建築作品集

立‧建築工作所　AMBi Studio

廖偉立 ——→ 著

CONTENTS 目錄

SELECTION OF PROJECTS

POSTSCRIPT

探索建築之道・
追求臺灣本土建築

孫全文　　成功大學建築系名譽教授

我與偉立的結緣，是源自於一九八二年在東海大學建築研究所授課期間。當時我剛從德國回到東海，遇到當時建研所約十位來自國內各大學的研究生，對當代建築思潮與發展，暢所欲言，相處甚歡。由於當時的 Studio 是由所長負責，我自然無緣認識偉立的設計能力與潛力。有趣的是，過了二十多年後，我曾帶一群成大建研所同學，參觀當時名聞遐邇的大作王功生態景觀橋，而初次目睹他的設計功力，甚為感佩。雖然建築師設計的橋，在國外不乏其例，但他所設計的王功生態景觀橋所呈現的，不只是單純的結構與造型；橋在此也成為過橋路人的休息場所。如同諾伯・舒茲（Christian Norberg-Schulz）所提示的布拉格之查爾斯橋般，走過的路人，隨時停留、休息及四處觀望。王功生態景觀橋在臺灣是第一座由建築師設計，而對橋及場所性作了一個新的詮釋及表現的作品。

偉立代表著二十一世紀崛起的一群臺灣中生代建築師的新的態度。臺灣中生代建築師，大約受教於二十世紀八〇年代前後；吸收了前一代現代主義先驅建築師，如王大閎、陳其寬、漢寶德等所引進的新理念及表現手法，也同時受當時國際上風暴般的後現代主義、解構主義以及現象學趨勢影響，自然孕育出與前一代完全不同的理想性與自主性；同時積極尋求真正代表臺灣這土地與地方性的現代建築。他們與前一代建築師最大的不同，是多半經營工作室型態的小型建築師事務所。從住宅、教堂及中小學等小型建築中，試圖探索臺灣地域性建築的本質。

偉立的建築工作室，如同早期現代建築大師的建築工作室般，對一小型建築，不計成本的大量畫草圖及製作模型研究。偉立的工作室更像一個藝術家的畫室，堆滿了五彩繽紛的草圖、水彩、顏料、毛筆、宣紙等，頗有德國表現主義大師

們的工作室氛圍。偉立的這種獨特的經營方式，若無另一建築師陳世榮先生的
全力配合與支持，在臺灣是難以生存下去的。這一點實在為偉立慶幸。偉立從
學生時代，對建築繪圖具有超乎一般學生的功力。他對人、自然及環境的流暢
的草稿與速寫，更有助於日後培養他對建築與環境，更敏銳的洞察力，並對思
考建築設計雛形，掌握建築室內外空間與形式的變化，有莫大的幫助。

偉立探索建築之道，並追求臺灣本土建築的過程中，最為難能可貴的是，他不
斷地去參訪世界各地的建築，並思考臺灣的文化環境特性，似乎已經融合整理
出他獨特的建築觀。其中隱約地發散出批判性地域主義、解構主義以及道與禪
的精神。他的目標似乎已具體地確立；他的建築觀將超越現代主義及第三世界
鄉愁式的承襲傳統，不只轉譯臺灣的傳統性與地方性，同時也向未來挑戰。

偉立的建築，已經充分展現他獨特的風格與豐富的空間與造型表現，同時偉立
所主張的建築師特有的建築觀，未來也有機會使他的建築從小我的臺灣，推向
大我的東亞和國際建築。唯一要達到此目標，仍需不斷努力、成熟與精鍊的過
程。從古今中外的建築文化發展經驗中，我們得知任何新的創意，往往是融合
異質因素演變而來，但加入太多異質因素，反而易於流向形式。十九世紀折衷
主義與二十世紀後現代主義的遭遇，恐怕也是如此。為此，也期許偉立以他強
韌原始的氣質與旺盛的企圖心，繼續努力發展，以致體悟真正的臺灣與東亞建
築之道，這是我誠摯期待與企盼的。

孫全文
11/02/2015

FOREWORD

建築創作的原點與
環境涵構的力量

劉舜仁　成功大學建築系教授兼創意產業設計研究所所長

廖偉立建築師的作品激勵我們重新檢視建築創作的原點以及環境涵構的力量。

東眼山公廁所——廖偉立的創作原點

東眼山森林遊樂區自導式公廁完成於二〇〇二年，在廖偉立的各類作品集中幾乎都被列為第一個作品，這也許是他從美國南加州建築學院（SCI-Arc）返國後重新出發的新方向，也許是他探索「雜木林」最初始的個案，也許是他經過多年仍念念不忘、鍾愛的小品；當然，從統計年表來看，這也是他開始受到肯定、往後延伸諸多獲獎參展的關鍵作品。他同時成立了「立·建築工作所」，放棄其他商業建築的邀約，帶領事務所同仁義無反顧投入建築本質與環境關係的探討。廖偉立的文字論述不少，然而出現在展覽與出版品的說明中，大致重複幾項主題，例如對地方特色的重視，對人與自然關係的建立，以及對傳統的認識與批判性的創新。用他自己的話來說，廖偉立的創作一直圍繞著三個核心概念：「真實性」、「自明性」、「場所性」。這三個概念在此作已有傑出的表現，可以視為他這十五年來建築創作的原點。這個設計直接面對臺灣多雨濕熱的氣候，考量山坡地的限制條件，採用單純的鋼構組裝與合理的細部設計，創造遊客在森林中如廁時與自然融合的美妙經驗，是一個紮實且有強度的原點。

橋系列的原點及涵構衍生

橋系列的原點是交大景觀橋。在此設計中，廖偉立擴大「橋」單純連結兩個端點的基本功能，在橋中嵌入「異形」咖啡館，增加橋上停留的空間，創造行人與他人及周圍環境更多互動的機會。如此簡單的原則在之後一系列「不只是橋」的設計中，廖偉立擴大對環境涵構的詮釋，衍生出相對複雜的構造與空間形式。在王功生態景觀橋中，廖偉立以折版形塑了極具視覺張力的水平地標，創造小

尺度的行人停留空間與大尺度的河港地景的連結關係，同時藉由細膩的剖面分析與操作，將交大景觀橋中原本分離的結構體與嵌入體，整合成為一個連貫性的系統。折版的應用到了二〇一五年的天空之橋改為混凝土構造，中段部分彎折成為較具封閉性的盒子，創造出更多複層式的小空間。女兒橋更將橋的構築指向歷史、文化、與政治、產業等意涵。廖偉立是不甘寂寞的，環境涵構賜予他巨大的力量，從原點推進繁複的創作歷程中。

教堂系列的原點及涵構衍生

教堂系列的原點是基督救恩之光教會。廖偉立在此設計中建構了都市教會的新原型。他將教會最大的主堂抬升到頂層，空出地面層的公共空間以增強與社區的關係，中間樓層則作為教室、圖書室、辦公室與會議室等，在建築剖面上形成一套上神聖、下世俗、中轉介的三分法則。這個原型巧妙地反映了臺灣都市的混雜現象，也為廖偉立創造了許多連結都市議題的機會。比如教會的開放空間成為「社區心靈 7-11」，主堂的形體與材料源自對周遭鐵皮屋的反思與再創造，各類大小開口則不斷提示聖堂面對俗世的現實與積極滲透的宣教精神。三分法則也為其建築構造與材料的使用，提供了理性的基礎，比如以厚實的混凝土量體支撐頂層的大跨距與輕構造、引進頂光以塑造主堂的神聖性。此原型在之後因應都市涵構的不同，衍生了三件教堂設計。三分法主導著內部的空間配置，外部的形式與材料則有明顯差異，特別是德光教會的主體已簡化成為一個素樸的木格柵方塊。

原點的強度與涵構的力量

建築師都有其創作的原點以及應對環境涵構的態度與方法。廖偉立的原點似乎在十五年前已深深扎下，從橋系列、教堂系列或這十餘年來的其他作品，都可看到他當年許諾的價值與信念，而他誠懇開放的心態也讓環境涵構的力量，不論在鄉野或都市、不論是文化或宗教，得以源源不絕激發他的創造活力，促進他對全球在地化的理解以及臺灣現代建築的探求。長期的勇氣與堅持終能發揮原點的強度與涵構的力量，這是廖偉立的創作背後最令人敬佩的地方。

劉舜仁

11/20/2015

尋道與尋根——
書寫廖偉立的建築創作思想

邱浩修　東海大學建築系副教授

> 我必須努力地從拼拼湊湊的空間印象中，去體會廖偉立建築裡的渾厚
> 力量，正如他努力在拼湊著每個稍縱即逝的設計想像，總等到走過每
> 個細心經營的片段之後，突然明白一切複雜的語言背後，那個自然而
> 然、屬於在地的建築氣味。

若要嚴格挑選能代表臺灣在地深耕的建築設計師，廖偉立恐怕是其中的少數，
他腦海中對原鄉的空間記憶，持續驅動著他透過創作尋找歸鄉的慾望靈魂。他
源源不絕的創作動力，來自地方場所的濃厚情感，以及自然萬物之道的隱隱召
喚。廖偉立相信建築本質通向宇宙共通的運作法則，透過建築的中介，人可以
感受自然時間循環的流轉脈動，進而誘發生命生生不息、「形」「意」相合的
情感共鳴，這個思想意念在他十餘年的作品當中，逐漸凝聚成為臺灣島內獨特
的建築風景。

廖偉立作品裏頭總帶著超越一般建築的敘事性格，這來自於他對臺灣社會多元
差異的各種能量——對文化、對地域積極尋求對話的強烈渴望，對他而言，建
築師的熱情應該投注在更能聯繫土地與人在獨特時空脈絡下，所迸發的空間感
知創造上，而這個創造的過程並非刻意再現過去的記憶符號，或僅僅滿足使用
的機能需求，而是不斷地與過去、現在以及未來持續進行相互辯證，向著「當
下」尋求一種必要的衝撞來進行協調融合，繼而產生與場所（genius loci）共同
進化的空間共存策略，這與臺灣空間文化中，由下而上的生猛力量不謀而合。
他的「渾建築」哲學，面對自身所處的環境那多樣、混雜、不定、衝突的狀
態，自在而真實地去捕捉與轉化、吸納與衍生，在感知的（perceived）、構想
的（conceived）與生活的（lived）三個不同的空間創造層面[2]上，往復激盪出

建築與基地風土脈動與韻勢相應相生的歸屬感，也賦予公共性多重的經驗樣貌，還給居民連結記憶與土地的中介場域。

綜觀廖偉立建築師歷年迄今的建築作品，大致可粗分為兩個主要類型，從早期設計的東眼山森林遊樂區自導式公廁、王功生態景觀橋，到黑面琵鷺生態展示館，啟動了一系列臺灣邊陲「地景建築」的論述疆界，建構建築接觸土地時謙卑卻又充滿張力的嶄新姿態，透過自然意象與意義的空間轉喻，進行陌生化[3]的感知抽離，層層水平開展漸進而多層次的空間體驗，同時與環境涵構產生關聯，喚醒人們重新凝視過度習以為常的自然幻化，感受環境（天地）、建築（容器）與人（經驗本體）之間最自然而然的流動關係。後來的勞工育樂中心、阿里山觸口遊客中心、女兒橋與天空之橋，基本上都延續了自古希臘神廟群、柯比意的漫步建築（architectural promenade），乃至於中國傳統園林，這類「移動地景」的空間漫遊基調。另一個作品類別是近年陸續設計完成的教會建築，二〇〇九年完工的基督救恩之光教會，擺脫了教會建築制式的後現代樣板印象，為沉寂已久的都市「靈性空間」，注入足以容納當代臺灣社會信仰轉變的巨大能量。由於臺灣密集的都市涵構，使得都市教會建築的複合與垂直混合成為必要，廖偉立嘗試讓教堂空間，在「機構」服務性與「聖堂」超越性短兵相接的內涵衝突中，找到「聖俗並存」的柔性空間原型。基督救恩之光教會將都市的公共性在地面層導入建築內部，再以虛實交會、光影交織的垂直化空間引導，將「遊」的建築經驗同樣拉回到高密度城市中，藉層層隱喻的（聖經）敘事場景，企圖與都市常民生活緊密縫合，以區別於西方教堂「轉俗為聖」、「聖俗對立」的剛性表徵。救恩堂的成功帶來一系列的教會空間設計案，如剛完工的忠孝路教會、已設計完成的礁溪教會、新竹錫安堂、三義長老教會與德光教會，皆隱隱融入了東方道法自然思想，人在持續瞥見天（上帝神性）、地（運作法則）的空間過程，也擴張了對自身、對人趨向「合一」的理想境界。若試著歸結廖偉立諸多作品中的空間元素特質，可化約為幾個不斷重複出現的概念主題，或可約略用來解釋他持續發掘的建築本質：

浮游：幾乎在每件設計中都可見到離地而起、相互交錯、穿越或重疊的懸浮量體、屋面或平台走廊，脫開的懸挑結構帶來輕盈與流動的視覺，同時製造出實虛、內外、輕重、明暗的對比，也讓水平面自然開展出來，在量體之間創造許

多空間縫隙與角落，引入與串連週遭環境的各樣流動，一方面週冨調控風、水、光線這些元素的滲入方式，另一方面將人的活動與視覺向上抬升，形成觀景，同時也是景觀。

七徑： 藉著拉長進入或穿越建築主體的動線，配合運用地形與建築元素的藏、當、圍合、錯落、轉折、蜿蜒……延長和導引觀者身體與視覺的移動感知經驗，刻意在路徑上交替安排各種人與人之間觀看與被觀看、人與環境間預期與意外的空間場景，以空間「延遲策略」來強化觀者對自然時間與環境脈動的感受，轉化與放大場域的獨特氛圍。廖偉立多數作品的空間主軸，基本上是由單一或多條漫遊路徑所架構的立體結構，將分離的部分串聯成有機的整體，「徑」鋪陳出身體移動的「韻」（節奏緩急），「徑」也調和著人與環境交融互動的「勢」（起承轉合），層層疊疊的空間韻勢構成動人的敘事文本。

涼影： 如同許多優秀建築師會留心處理的——建築如何巧妙捕捉基地環境的光影變化。這在廖偉立的作品，特別是教堂的設計中，成了關鍵要角，不同尺度間的精心安排，從量體交錯產生的空間孔隙、結構形式的重複排列、牆面之上與之間所創造的隨機開口、屋頂窗戶的格柵分割，到材料拼接所產生的構築韻律，這些設計上的動作將不同時刻傾瀉流經的光，過濾成空間中隨之婆娑舞動的影，或漸層蛻變、或明暗對比，光影渲染在建築上的張力與質感，轉化為積極的空間隱喻，也襯出建築吸納自然循環瞬息的律動感。

實構： 廖偉立的作品常被忽略的部分或許是他對於「建造」的關注，基本上他大大讚揚如路康（Louis Kahn）這類現代主義先鋒，認為材料、結構與空間的關係性需要「清晰表述」（articulation）、具一致性（consistency）的建築思想家，雖然他個人更偏好使用混成多樣的材料，但對於建造、構築邏輯的真實呈現，卻一點也不含混曖昧，這也是諸多作品形式語言上生猛混雜，而未混亂失序的根本原因。從清水混凝土、磚、石、金屬、木材到竹材，這類最接近素材原貌的樸實自然材料，不斷以對比方式（粗糙和平滑、垂直和水平、實體與孔隙、冗重與輕盈、溫暖和冰冷……）被拼接並置，傳達了某種短暫與永恆、過去與當下、人為與自然之間「時空交錯」的場所對話。

在廖偉立「雜木林」設計哲學之下，不難閱讀到他的建築實踐，有意識地刻意抗拒過度理性、一致的空間與結構系統，而傾向在不同系統之間的渾沌、衝撞與矛盾中，建構出一套動態幾何的語言秩序，進而在秩序中找尋秩序外的隨性、偶遇與弦外之音，在客觀理性與直觀感性的反覆思考與創造過程中，繁衍出一遍生機盎然的公共空間場域。每個設計案依循不同時空的設計條件，延續著類似的概念，一次次地重組與演化，以變異、多元的空間結構交織出層次豐富的空間經驗，如樹林般的有機體，容納著各樣的環境變動、生活對話和聚集互動可能。這也是他認為建築應該順應自然運行法則的真實呈現。

義大利作家卡爾維諾認為文學不可或缺的五個特質之一是「繁」[4]，就是「呈現最不相關而匯合在一起決定每一件事的要素」，這個繁複並非僅指形式的複雜性，而是不斷發掘事物與事物之間存有一個無窮的關係網路，他舉普魯斯特長篇小說《追憶似水年華》這部文學作品，就是經由本身有機的活力，從內部變得越來越稠密，企圖連結一切事物的網絡，而這張網是由每個人相繼在時空中佔據的點所組成，於是造成了時空向度無止無休地繁衍。廖偉立的建築觀裡有著近似的探索過程，他的設計思想透過文字短詩、水彩草圖、透視素描，努力卻依然自在地持續往返於微觀與巨觀、現實與真實、記憶與想像、場域與場景格局與佈局之間，不同層次的共感連結，而空間作為他建築宇宙的載體，逐漸具體化成為他個人，也若隱若現地投射給觀者的生命與知識體悟。

本書完整集結廖偉立建築尋道的旅程。他憑藉創造的冒險性格、無可比擬的天真熱忱，透過他的作品，我們可以在理性內斂中看見感性奔放的廖偉立，繼續書寫著他的建築之詩。

注釋

1　阮慶岳建築師在 2005 年《臺灣建築雜誌》二月號評論廖偉立建築作品時對其作品的定義。

2　法國社會學家亨利・列斐伏爾（Henri Lefebvre）在《空間的生產》（The Production of Space）一書中提出空間分析的三個層次面向。

3　建築學者瓦爾・沃克（Val Warke）在《建築的語言》一書提出設計的「陌生化」（defamiliarization）概念「陌生化的目標，是要刺激他人以第一次觀看的心情，真真切切地去感知某樣可能已經在無數場合裡

建築・人・宇宙

夢通霄——童年記憶

我出生於臺灣中西部苗栗縣濱海小鎮——通霄舊街（通東里）。我的記憶原初及自然母親皆源自於小鎮的沙河（通霄溪）。七等生在《沙河悲歌》中曾描寫：

> 這條河有兩個發源：一條由坪頂下來，細流經過土城梅樹腳，一條自北勢窩流經番社，在南勢與那一條水流匯成三角洲，然後通過沙河橋流向海峽的海洋。沙河以沙多石多而名，經常成枯旱狀態，只有一條淺流在河床的一邊潺潺鳴訴，當六、七月的大水過後，這條細流常因變更的河床地勢而改道，幾年在南邊岸，幾年在北邊岸。幾百年前沙河河床甚低，海水在潮漲時能駛進福建來的帆船，這件事已被先祖的死亡而忘記了，現在根本不知道這樣的事。[1]

這條沙河在我及通霄鎮民的心目中有如印度聖河般意義重大，流著一切生命原初的記憶與養分，流過我身體的血脈，與我的心炙合而為一，並且和通霄鎮民的生活及文化發展的過程息息相關而且交互影響。如遠藤周作的《深河》：「河流包容那些人，流呀流的。人間之河，人間深河的悲哀，我也在其中。」[2]

那鎮上的鄰里巷弄、節慶市集、小吃攤、菜市場、樂天地及圓滿大酒家、天主堂、竹哥簍、馬祖廳及廳前廣場、土地公廟及廟前小廟埕、通霄國小、農會、海邊浴場、虎頭山、跳水谷、沙河、番社……通霄人的生、老、病、死，聚集及消散，隨著日、月，隨著時間的長河一起變化著，並與整個小鎮街巷串連成有如迷宮式的傳奇，再再令我流連忘返。隨著歲月成長，雖然離開了小鎮，依稀時常夢見故鄉的山水、充滿驚奇的曲折巷弄與街道，日從山出，日從海落。記得小學一年級時，與大哥上山撿完柴火，在寒冬向晚的歸途，從虎頭山頂鳥

瞰通霄小鎮，家家戶戶的紅磚牆及紅瓦斜屋頂上的煙囪，炊煙裊裊……在通霄
成長的事件記憶，錯綜複雜，隨著時間、地點，人事物的不同，產生不同的場
所精神與空間氛圍。這是自身身體經驗與知覺相互感動、建構而成的心炙地
圖，記憶深刻，永不能磨滅。這讓我深刻感受到，自己與家鄉的土地是一體
的、不可分的，我的血液是與這土地等溫的。即使後來有機會到國外留學與旅
遊，開闊了眼界，只是那回鄉的感覺卻更強烈。我認為唯有在臺灣這片土地努
力地耕耘，了解關心人民的生活方式，改善這裡的居住環境與城市問題，走出
自己的路，才是有意義的。我本身某種強韌原始的氣質，與臺灣特有的旺盛生
命力應是相通的，藉由不斷地了解世界動態，不斷地對臺灣的土地、自然做出
深入的觀察與回應，是我今生不變的目標。正如卡羅‧史卡帕（Carlo Scarpa）
所述：「歷史總是在『不斷為了邁向未來而與現在爭鬥的現實中』被創造出
來；歷史不是懷舊的記憶。」[3] 記憶在我的建築創造過程中，是一種能量的載
體，沒有開始也沒有結束，它只是往前移動。

雜木林——多元差異的能量

臺灣獨特的海島環境，使其與大陸形成複雜的歷史背景，文化與建築也產生多
元的面貌。四十年前的臺灣建築涵蓋了西洋系建築、中國系建築、南洋系建築，
晚近則受日本、美國、歐洲及世界各地的影響，幾乎達到無國界限制之境地。
二十世紀以來，由於科技進步、交通便捷、全球數位網路的發展，以及大陸經
濟的改革開放與崛起，突顯了反省地域文化的重要性。但文化的自主性不是封
閉而畫地自限的，而是以開放的心胸去面對寰宇性的交流、溝通與融合，這些
都是互動、整合而不失原味與主體性的。

臺灣在歐亞板塊與菲律賓板塊碰撞、急突三千多公尺的地域中，植物、林向、

右圖　夢通霄心靈地圖

生態、地景、海景、山景多樣而豐富；身處亞熱帶緯度、北回歸線劃過地球一周的區域，百分之九十的國家都是沙漠，只有臺灣具有雜木林、多元共存、充滿生機的林向，與寒帶或溫帶的單一林向是不同的。而臺灣的四季也不甚分明，寒冷與炎熱的交替變化非常快速、無常。在歷經明清、西班牙、葡萄牙、荷蘭、日本……等政治變遷之後，融合了許多不同族群：原住民、客家人、閩南人、外省人，臺灣社會因此展現出連續／不連續、融合／分裂、主流／非主流、合作／對抗、相依／分離、快速／緩慢……等複雜的面貌。其間因多元差異所產生的互動共存與協調對抗，處處顯示出臺灣島國（Island Nation）的人們，在此環境下特有的強韌「生命力」；而這種生命力是多變而不安、草莽而不確定、充滿強烈衝撞既有體制的力道，活潑的生機中也隱含著未完成的未來。

面對當代數位科技、交通速度快速進步，人際交流的頻率不斷提升，與大陸、亞洲，以至於全世界的多重文化形成了多樣、混雜、衝突、流動、變化不定的狀態，產生臺灣這樣駁雜常民的生猛能量，以及多元價值的碰撞。我們在此必須思考：「城鄉差距的問題不斷擴大，各自該如何定位？」都市環境的發展，若缺乏參與和論述，將造成建築物與建築物之間的孤立，並強化人際關係的疏離。在這自然資源非常匱乏、傳統工法與技術也逐漸凋零的島國，以下幾點十分重要：如何節約資源、整合專業分工體制下的鴻溝、拉近專業與真實生活的距離、使傳統技術不再只有流失而是能夠恢復然後轉型，以及創造城市發展與經濟成長的良好互動，創造出能夠承先啟後、具備時代精神，並且與記憶聯結的建築。

塔夫利（Manfredo Tafuri）曾說：「義大利文的傳統這個詞（tradizione），本身就隱含了違逆、反叛（tradire）的意義，因為不違逆就沒有新的傳統，歷史也因此無法延續。因此過度投注於場所或涵構，只會對新事物造成感覺創造力

記憶・事件
(1955-1970)

過年過節媽祖宮前有很多節目與活動，布袋戲、歌仔戲、舞龍舞獅⋯⋯本等，有一段也有放煙火，那鞭炮在水泥地上放，除不良被炸到

5年級受老志京華上身騎腳踏車，在一年公園見到張坤玉小學同學，當時覺得⋯⋯

大哥跟的太哥做走摠，被水流沖⋯⋯

幫舅舅城打一支瑞士牌鉛筆刀，在主主婚⋯⋯一塊錢借一條件

5年級下5年級⋯⋯防乳回有⋯⋯

通宵偵九港口，有內外港，美路⋯⋯

很高很大的木材費與去岸邊比扮拾歡⋯⋯

廠長印德鴻在住時⋯⋯

大哥在公家台電工作，有時我也去看他，廠長的女兒淑華、兒子乾雲很喜歡與他們玩⋯⋯

台電通宵火力發電廠

廠長印德鴻搬家最後就沒有聯絡了！

8歲，夏天黃昏與大哥在橋墩下游泳看到阿女夫的女兒⋯⋯

南勢尾（海尾）

通西里

田心仔

【家】

印象中有一男子因愛情不順⋯⋯

到此水谷很多人游，一股⋯⋯就淹死了⋯⋯

楊意文台電宿舍家，初中時情竇初開寫100多封信給她⋯⋯

的危機，也就是語言成為演變而非創造發明。」⁴ 如何本著追求渾然如「初」的建築理解，一步一步接近那建築的「真實性」、「自明性」以及「場所性」，便是非常重要的事。

尋找關係──人・建築・自然

在我的思維系統裡，十分著重與自然、環境、歷史、文化等系統「耦合」，其耦合的親疏關係，形成設計觀照問題的廣度與深度，而如何透過自己的「作品」、透過實踐來了解自然與人類，同時在作品中發現自己，則是相當大的挑戰。建築藉由對人與自然的了解，再將彼此的理想共同往前推進，這是一種互動，而不是單向發洩，更不是封閉地實踐自己的好惡；設計必須超越「自我」至「大我」、「無我」，然後「自我」才會無為地呈現。有如日本武士宮本武藏，他將觀察自然、學習自然的生命力，運用在與他人決鬥的實戰中，建立起自己的武藝哲學觀，因此才能如此獨特、生猛而變化無窮。

建築是一種可辯解的反駁過程（excusable contradiction），因應不同的基地、不同的內容（program）、不同的活動需求，追求建築真實的可能性。而意志與形式則須融會貫通，使其不被形式所奴役；形式背後必須隱藏意義，才能與建築的真實（Reality）對話。當我們更加了解自然，並與其頻率、脈絡相接，構思與創意便能源源不絕、生生不息──創意並非一成不變的，它是一種肯定／否定、邊緣／中心、主流／非主流，那是間歇不息的鬥爭、思辨、尋找、發現的過程。

臺灣是浮動的島嶼，其文化、社會與生態皆充滿了多樣性、混雜性、衝突性與流動性，在亞熱帶緯度的特有環境條件與人文特色下，值得我們深切關注與反省。臺灣的建築需超越現代主義建築的普遍限制，走出第三世界那鄉愁式的思

考，努力突破小地域、小傳統、小格局的侷限，不只在轉譯臺灣的「傳統性」與「地方性」，而是構築臺灣的未來。所謂的臺灣建築不是一種「有形的意象」，唯有深刻了解臺灣的自然環境以及人們的活動狀態，並建築出能正確因應的作品，才能使地方與世界真正地互動與對話。

建築的起點始於重新定義基地、重新定義內容（program）、重新尋找關係、重新發掘問題。方法是開放的，目的在於追求建築的本源，尋找建築的原初。這種追求建築真實的運動是周而復始的輪迴，也是永不停歇的循環──在建築之中，尋找與自然相處之道；在觀察自然的過程中，了悟建築之道。

建築‧宇宙──從地方到世界

當我們達到與自然之「道」最接近的狀態時，「自我」便已逐漸消失。一切人為的建築創作屹立於天地之中，與時間一起推移，與四季一起變化。一切自然而然，自由自在。於是在超越「自我」，進而「大我」，再來達到「無我」，最後臻至真、善、美的境界，「自我」就自然顯現了。這是每一個人，包括建築人，畢生的功課及期望接近的境界。

從中國的水墨山水、民居建築、合院與園林，以及中醫的概念，我們或多或少都能發現其引用了老子的「道」，闡述各個領域所面對的問題。所謂的真理只存一個，有智慧的人透過了解與體悟來接近它。所謂萬法歸宗，萬法歸「道」於一，那唯一的真理──「道」。唯有超越感官和理性的限制，我們才能找到那本來就充塞在我們身邊，摸不著、觸不到，卻無處不自在的「道」──自然的法則，也是上帝的啟示。在此，我引用了中西醫郭育誠博士「上池之水」一書中的一段話：

「氣」泛指週期性的波動現象，也就是具備波的性質的各種主體，當然
也包含了流體能量或熵（Entropy）。若現象的主體是物質，就有數量上
「增」或「減」的週期波動；若現象的主體是能量，就具備「功」或「能」
的轉變作用；若現象的主體是信息，就會呈現「消」與「長」的週期性
變化與趨勢，甚至單純如「開」與「關」的陰陽變化。若現象的主體是
生命或生態系，自然出現生、老、病、死的週期性消長波動。[5]

由此，我體會到人體猶如一個宇宙，與四季變化息息相關，影響人體五臟六腑
十二筋絡血氣運行。我相信二十四節氣之春耕、夏耘、秋收、冬藏的循環與運
行，其與人體的休養生息有密切關聯，所以我們要以更謙卑的態度，消除自我
的限制才能看到以前看不見的東西；從觀察自然、學習自然，進而依存於自然，
才能破除層層迷障，修正我執的偏見與盲點，讓身心靈與自然保持和諧而緊密
的關係，以了悟「道」的法則。

建築、城市、聚落也都是一種宇宙、一種有機體，它們與人體宇宙也有部分／
整體、陰／陽、起／落、消／長⋯⋯等相似的脈絡與現象。建築一但完成，在
自然中就有了生命，空氣在其中流動、滲透，光線在其中穿越，產生陰影變化，
也隨著四季節氣的往返、輪迴，以及隨著每天不同日照而形成不同的氛圍。生
活在這些空間的人們，與建築建立互動、互生的緊密關係。不同屬性與功能的
空間，就如同人體宇宙的五臟六腑，擔任不同功能，並藉著血管與脈絡的聯通，
使氣隨著呼吸往返形成氣場。建築空間和人的關係，亦復如是！

宇宙中，星球運行的軌跡與彼此之間的引力，充滿了各種秩序與奧秘，星球間
的運行週期，亦非恆常不變的，週期中也會有某些變異過程，像是充滿生命的
有機體般變化著，也像是人類身體宇宙般，在週期中，又有另外一個層次的週

期，無上大能的上帝（道）、造物者——無形無名，創造世上一切。萬物從無開始，有從無開始。從巨觀的宇宙，大自然的能量轉換與變化的道理，或微觀萬物，包含人體宇宙細微的變化，都讓我們了悟到有一個系統與秩序是相互牽引、相互形成關係的。假如我們能夠「不自見、不自是、不自伐、不自衿」地用心的體會與深刻覺知「道」的方法，了解宇宙的運行與覺知人體宇宙循環的奧秘，我們當能創造出能與大自然、宇宙及人類的真、善、美對話，並且和睦相處的建築。

我的興趣在於透過觀察自然、天際、人體及宇宙，思考並創造建築，進而從不間斷地覺知與反省中，表達出我的建築觀。臺灣的文化、生態、社會等多樣性（diversity）、混雜性、衝突性、流動性、變化性，值得我們關注，因此如何思考與行動，使建築在臺灣發展出高度的文化價值，以一種位處文化邊緣的姿態，挖掘臺灣常民生活中那源於海洋島嶼（Island Nation）的蓬勃能量，將對抗國際式樣的力量轉成一種優勢，便成為最重要的事情。臺灣的建築必須走出第三世界的鄉愁式思考，努力突破小地域、小傳統、小格局，不只在轉譯臺灣的傳統性與地方性，而是想像臺灣未來將面臨的挑戰。因為所謂的臺灣建築不是有形的意象，這裡其實沒有所謂可名狀的臺灣建築，那些想法都是一種侷限，唯有透過真誠的態度，在這裡面對生活、找到生命信仰，以實際行動建築臺灣，才能與地方及世界緊密對話。

註釋

1 七等生。《沙河悲歌》（臺北：遠景，2000）。

2 遠藤周作著，林永福譯。《深河》（臺北：立緒，2014）。

3 褚瑞基。《卡羅・史卡帕：空間中流動的詩性》（臺北：田園城市文化事業，2014），頁35。

4 徐明松。《柯比意：城市・烏托邦與超現實主義》（臺北：田園城市文化事業，2002），頁164。

5 郭育誠。《上池之水：漢醫的秘密》（臺北：當代漢醫苑中醫診所，2013）。

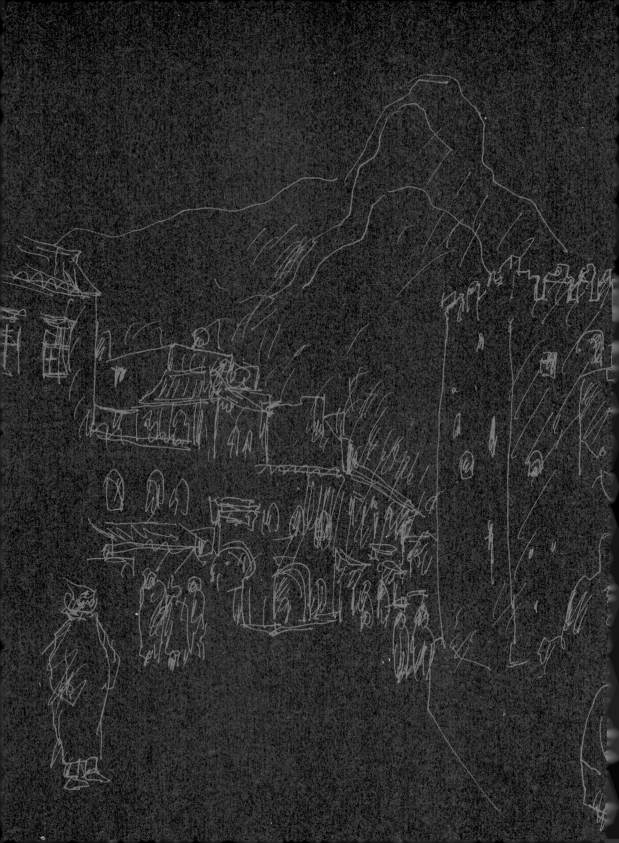

CHRONOLOGY

生平年表

1962-2015

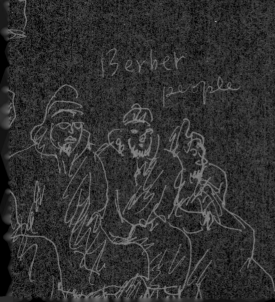

描繪故鄉通霄鎮地圖的作品《夢通霄》

1962 ──────── *1973* ────────

童年時期的廖偉立（右）

出生於苗栗縣通霄鎮，從小在有機錯落的老厝與巷弄間穿梭奔跑，喜歡和玩伴在柔軟的濱海灘地沙河及虎頭山上玩耍、和同學玩騎馬打仗。在這個迷宮式的小鎮生活嬉戲、成長，是非常自在快活的。

離開小鎮到臺北求學。由於家境貧窮無法就讀普通高中而選擇職校，職校聯招分數落在大安高工建築科，宛如冥冥之中的牽引，也像是誤打誤撞地開啟這條建築之路。一九七五年畢業後，繼續升學至臺北工專。

為《模式語彙之再現》所繪之畫作

描繪通霄的水彩作品《火力發電廠》

水彩作品《紛》

1979

進入淡江大學建築學系，師事王淳隆及李俊仁老師。王淳隆老師將佛法融入建築的概念——「建築就是尋找關係的過程」，啟發了往後的建築思考。而李俊仁老師常提出犀利的問題，提升對於空間及周遭事物的敏感度。此時也開始提筆作畫，用雙腳行遍各個村落、用身體感受自然環境，以東方的水墨與西方的水彩描繪內心的感動。並有幸受張文瑞老師邀請，為經典著作《模式語彙之再現》（A pattern language）中譯本繪製每一個模式語彙的概念畫作並出版。

1983

舉辦第一次校內個展「廖偉立水彩素描個展」，並以設計第一名的成績畢業，進入李祖原建築師事務所擔任設計師。李建築師時常提點：「做設計要能叩大鐘。」深受其大器的格局激勵。

水墨作品《介》

1984

擔任潘冀建築師事務所的主任設計師。由於潘建築師十分理性而務實,在此任職期間,從設計發想、施工圖繪製到工地實務,都獲得完整而扎實的訓鍊,對往後經營事務所有深遠的影響。

1989

取得東海大學建築學系碩士學位。東海校園散發濃厚人文氣息,尤其路思義教堂不論結構、構造、材料、空間及光線令人心神嚮往,畢業後隔年返校任職兼任講師。

1991

與陳世榮建築師相識,共同成立「立・建築師事務所」,由陳建築師作為協同主持建築師。這樣的並肩作戰,似乎是一種理性與感性的激盪,形成彼此激勵的互動。隔年出版第一本個人著作《幽默》漫畫集。

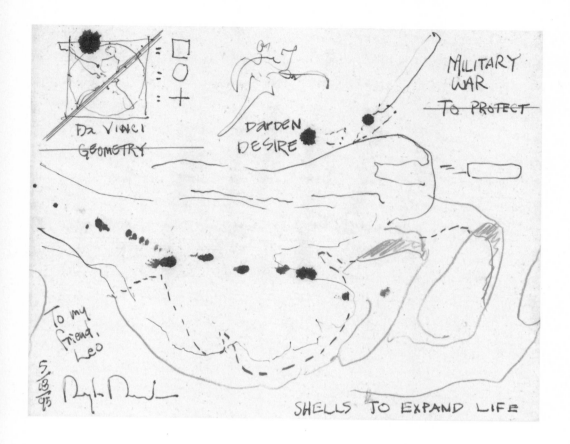

道格拉斯・達頓的手稿

1995

廖偉立第一本建築作品集《LIAO Architect》

暫時停止事務所業務，並到西班牙旅行三十天，開始以現場速寫記錄旅途見聞。此行參觀許多知名建築作品，包括里卡多・波菲（Ricardo Bofill）的集合住宅「Walden 7」。透過眼見、思考，再經由手繪製出來，才能真正深入理解所見事物的真義。同年，透過好友徐純一建築師的介紹，與建築師道格拉斯・達頓（Douglas Darden）相識。達頓建議應該出國再多多歷練，並在離開前親手繪製一張手稿留念。隔年，第一本建築作品集《LIAO Architect》出版，遂成為回到建築學院進修的入場券。

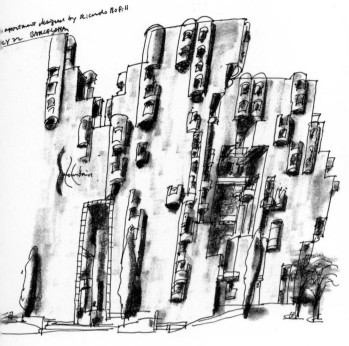

速寫波菲的集合住宅作品「Walden 7」

速寫原廣司的「梅田藍天大廈」

1997

取得美國南加州建築學院（SCI-ARC）建築碩士學位。在學期間師事柯伊·霍華德（Coy Howard）與埃里克·歐文·莫斯（Eric Owen Moss）。霍華德對東方哲學與老子思想頗有研究，他認為：「唯有回到母體，才能設計出屬於自己的好建築。」莫斯則經常提及：「敞開心靈，挖掘自己最大的潛力與可能性，才能做出好作品。」這些珍貴的指引至今言猶在耳，不論在建築的操作及在人生的思考上，都有很大的啟發。

1998

日本大阪建築之旅，探訪了多位建築師的作品。其中，原廣司的「梅田藍天大廈」，勾勒著未來城市的雛形，令人印象深刻。

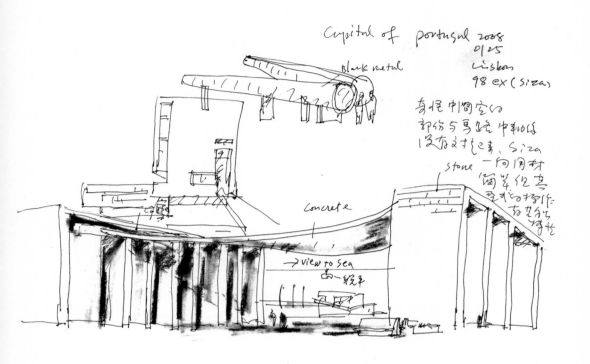

速寫西塞的作品「世界博覽會葡萄牙國家館」

2000

「交大景觀橋」入選二〇〇一年 SD Review，並在之後兩年，以「東眼山公廁」及「王功生態景觀橋」獲獎，因此與日本建築師槙文彥以及長谷川逸子相識，展開收穫甚多的交流機會。同年也因緣際會與建築評論家阮慶岳相識，開啟了一段亦師亦友的旅程。

2001

「立・建築工作所」成立，並且於臺北科技大學、大葉大學、逢甲大學建築系擔任兼任講師，此外也兼任《建築師》雜誌編輯委員。同年參與阮慶岳在臺北當代藝術館策劃的展覽「黏菌城市：臺灣當代建築的本體性」，提出「雜木林美學——亞熱帶建築的思考」，其探討臺灣的社會文化以及生活習慣，展現出類似 DNA 中染色體在配對過程不斷產生連續／不連續、生存／競爭，融合／分裂、主流／非主流、合作／對抗、相依／分離等多元的複雜面貌，而其間因多元文化造成的互動共存與協調對抗，處處顯示出臺灣人在此環境下特有強韌的生命力。

西班牙建築師賽薩爾‧波特
拉（César Portela）的作品
「海濱墓園」。

在旅途中的火車上，速
寫旅客看著窗邊的直布
羅陀海峽。

2004

法國、西班牙旅行二十一天，
此行探訪了許多柯比意的經典
作品，印象最深刻的是位在里
昂的「拉托雷修道院」（Couvent
Sainte-Marie de la Tourette）。
此修道院可說是遺世獨立，座
落在山坡上，視野非常開闊。
一如柯比意貫用手法，以粗獷
的鋼筋混凝土呈現強烈的雕刻

感；行走其中，隨著空間的不
同與廊道的轉折，光影或動或
靜、忽強忽弱，處處扣人心弦。
同年，以《夢通霄——記憶 ×
想像》參與阮慶岳在臺北當代
藝術館策劃的「城市謠言——
當代華人建築展」。

2005

結識清水建築工坊的廖明彬，奠
下之後良好的合作基礎。同年以
「王功生態景觀橋」參加張永和
策劃的中、台、港、澳的跨國跨
界展覽「二○○五年深圳城市／
建築雙年展」。隔年於於東海大
學建築系兼任助理教授，接著在
二○○七年擔任交通大學建築
研究所助理教授。

速寫北非的小鎮風光

2008

參與「香港深圳雙城建築雙聯展」（臺灣館）、南方「見築」展、「亞洲建築真實論壇」，並且獲得淡江大學第十五屆傑出系友以及東海大學第九屆傑出校友。同年到葡萄牙、西班牙旅行，親身探訪阿爾瓦羅·西塞（Álvaro Siza Vieira）的建築作品，包括里斯本「世界博覽會葡萄牙國家館」（Expo' 98 Portuguese National Pavilion）西塞的建築乾淨俐落、清楚直接，同時處理結構、材料及細部構造。因此才能讓光線於空間裡舞動，讓空氣於建築中流動，看似極簡的建築，卻能表現出豐富的空間層次。

2009

基督救恩之光教會以作品及展場的雙重身分，參與東海大學建築系及清水建築工坊共同策劃的第一屆「實·構·築」建築展，使國內業主、建築與營造三方達成一次難得的交流活動。同年，於逢甲大學建築系兼任助理教授，並取得大陸一級註冊建築師資格。隨後至北非旅行，行經法

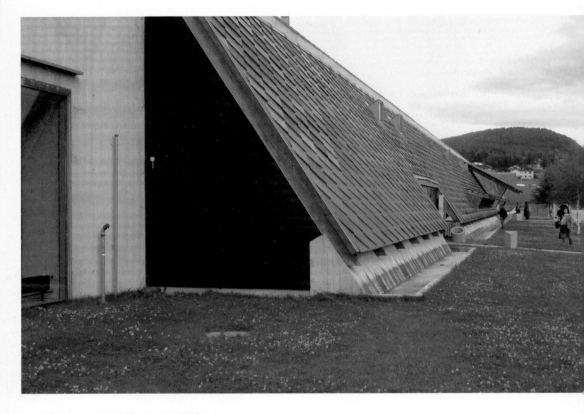

費恩的作品「阿庫斯特紀念博物館」（吳樹陸攝影）

2010

國、西班牙、摩洛哥，此行專注於觀察不同國家的文化、不同種族的生活習性，對照在臺灣的經驗，產生了有趣的對照。或許是身處異鄉，更能深刻體會臺灣那身為海洋島國的靈活位置與高度，並透過觀察自身文化的邊緣位置，將對抗國際式樣的力量，轉成另一種優勢。

北歐旅行，行經瑞典、丹麥、挪威、芬蘭，參訪許多建築大師的作品，包括挪威的斯維勒·費恩（Sverre Fehn）、丹麥的約恩·烏松（Jorn Utzon）、芬蘭的阿爾瓦爾·阿爾托（Alvar Alto）、西班牙的拉斐爾·莫內爾（Rafael Moneo）、瑞典的哈蘭德教堂（Härlanda kyrka）等。

這些大師們有一個共同的特點，就是熱愛生命、熱愛生活，對自然、歷史、文化充滿了敬意，他們不忘本源，擁抱過去是為了創造未來，最終超越了自己，並且謙虛地讓作品與自然對話。其中，費恩的阿庫斯特紀念博物館（Aukrust Museum）不僅以謙虛的建築量體融入地景，更

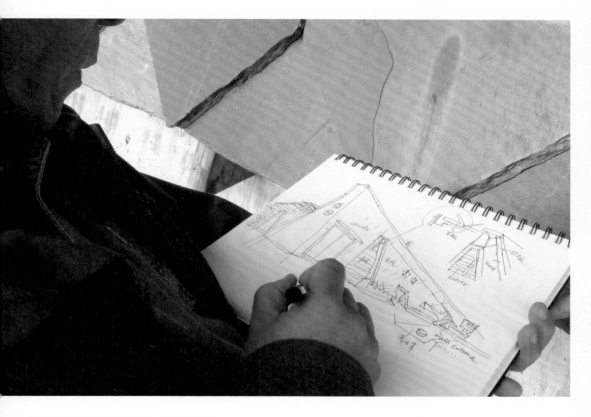

廖偉立速寫「阿庫斯特紀念博物館」（吳樹陸攝影）

—————— *2011* ——————　*2012* ——————

在建築語彙上回應當地氣候及基地環境，其巧妙取用當地石材於主要立面，並在量體、構造及材料上相互呼應。室內的空間尺度十分平易近人，深刻感受費恩對自然的尊重。同年，以台中陳宅參與「實構築 ing」建築展。

以畫作參與築生文化協會的「舞墨・行旅——建築人畫展」。另外透過 archicake 策劃的「ARCHI-FASHION 空間流感／建築與時尚特展」，與服裝設計師曾翔昱及張開方跨界合作，將人體比例轉換為三度空間。同年，陳世榮建築師重新歸所，以協同主持人身分共同努力。

於國立臺灣科技大學兼任教授級專家，以及聯合大學建築系兼任副教授，並與林友寒建築師及蔡明亮導演合作「第十三屆威尼斯建築雙年展——臺灣館《地理啟蒙》」。由於到威尼斯工作，也安排了瑞士、奧地利、德國、法國、盧森堡、比利時及荷蘭的行程，參訪許多彼得・卒姆托

描繪苗栗鶴岡的《大樹公與土地公廟》

2014

（Peter Zumthor）的作品，其建築空間中的氛圍與韻律、構造及材料，透過成熟的在地工法，完美地呈現出來，非常值得反思。同年也參與澳洲墨爾本舉辦的「亞洲建築論壇」，以及中國建築策展人方振寧在德國曼哈姆 REM 策劃的展覽「建築中國：100 項目」。

開啟「野地教學」計畫，與事務所同事一起到鄉間探訪，期許能激發出不同的靈感，此計畫首站為苗栗鶴岡村。三百多年的紅茄苳與樟樹長在一起，旁邊有水圳經過，靠鄰房處還有一處水質乾淨的浣衣池；樹蔭非常開闊，即便在夏日豔陽下，卻還能感受到清風徐來，十分舒適；常有人

到樹下的土地公廟拜拜，小孩也在一旁遊玩嬉戲，這裡很具備場所的精神性。同年，受東海大學蘇睿弼老師邀請，與日本建築師中村好文交流對談，探討舊市區活化及舊建築再利用議題，並共同參與蘇老師所策劃的「中城舊厝味：協力式老屋再生設計營成果展覽」。

以水彩描繪路康的孟加拉「達卡國會大廈」

2015

印度與孟加拉旅行十一天，走訪印度的加爾各答、香地葛、孟買以及孟加拉的達卡，這些城市的巷弄、市集、寺廟、慶典、交通、古文明的遺跡，以及人民的日常生活，都帶來深刻的體驗。柯比意與路康的經典建築作品，也以其高深的智慧與無窮的力量，強勁地撞擊觀者的靈魂。同年，以「基督救恩之光教會」獲得二〇一五年 IFRAA 國際宗教建築獎（International Awards Program for Religious Art & Architecture）。接著，建築師雜誌四十週年專書《台灣的建築文化》將「立·建築工作所」列為臺灣當代代表性事務所之一。

PROJECTS

歷年作品

1999-2019

主要作品

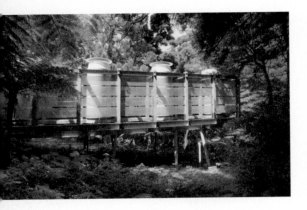

東眼山森林遊樂區自導式公廁

主要用途	公共建築
座落地點	桃園縣復興鄉
層數	地上一層
基地面積	4535.9 平方公尺
建築面積	88.01 平方公尺
樓地板面積	101.3 平方公尺
完工年份	2002
獲獎紀錄	2002 年日本 SD Review 年度獎
	2008 年第一屆桃園縣城鄉景觀大賞

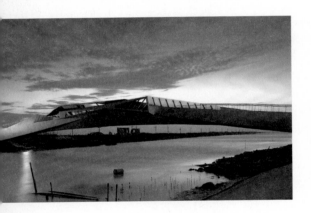

王功生態景觀橋

主要用途	公共建築
座落地點	彰化縣芳苑鄉
長度	約 100 公尺
完工年份	2004
獲獎紀錄	2004 年日本 SD Review 年度獎
	2004 年中國 WA 建築設計佳作獎
	2005 年台灣遠東建築獎入圍
	2005 年台灣建築獎首獎

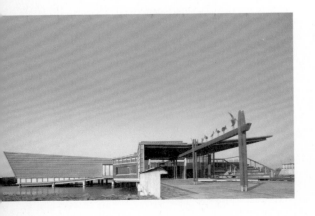

黑面琵鷺生態展示館
——保育管理中心

主要用途	公共建築
座落地點	臺南市七股區
層數	地上一層
基地面積	17623 平方公尺
建築面積	1205 平方公尺
樓地板面積	1205 平方公尺
完工年份	2006
獲獎紀錄	2006 年台灣建築獎佳作獎

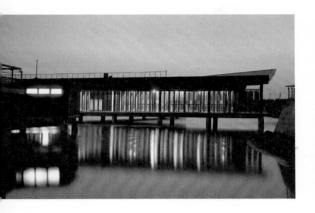

黑面琵鷺生態展示館
—— 研究中心

主要用途	公共建築
座落地點	臺南市七股區
層數	地上一層
基地面積	17623 平方公尺
建築面積	952 平方公尺
樓地板面積	952 平方公尺
完工年份	2006
獲獎紀錄	2007 年台灣遠東建築獎入圍
	2008 年建築園冶獎

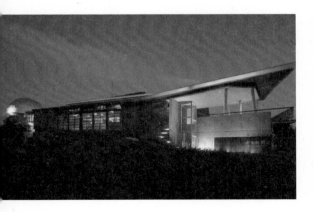

南瀛天文教育園區
天文觀測館

主要用途	公共建築
座落地點	臺南市大內區
層數	地下一層、地上二層
基地面積	9983 平方公尺
建築面積	685 平方公尺
樓地板面積	1206 平方公尺
完工年份	2006

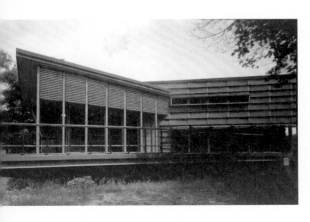

日新島遊客中心

主要用途	公共建築
座落地點	苗栗縣頭屋鄉明德水庫
層數	地上二層
基地面積	45776 平方公尺
建築面積	391 平方公尺
樓地板面積	435 平方公尺
完工年份	2006

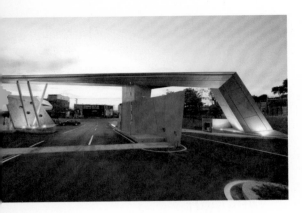

工研院西大門

主要用途	公共建築
座落地點	新竹市工研院
建築面積	136.5 平方公尺
完工年份	2007

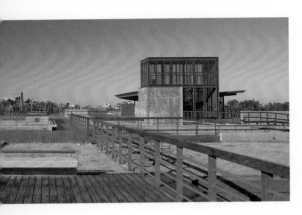

勞工育樂中心

主要用途	公共建築
座落地點	雲林縣斗六市
層數	地上二層
基地面積	14392 平方公尺
建築面積	1919 平方公尺
樓地板面積	2125 平方公尺
完工年份	2008
獲獎紀錄	2009 年台灣建築獎首獎

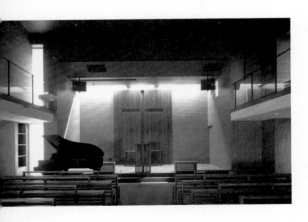

基督救恩之光教會（簡稱救恩堂）

主要用途	公共建築
座落地點	臺中市北區進化路
層數	地上五層、地下二層
基地面積	416.52 平方公尺
建築面積	229.12 平方公尺
樓地板面積	1870.35 平方公尺
完工年份	2009
獲獎紀錄	2010 年第七屆遠東建築獎入圍
	2010 年 WA 中國建築獎入圍
	2010 年台灣建築獎佳作獎
	2012 年第二屆臺中市都市空間設計「設計臺中」大獎
	2015 年 IFRAA 國際宗教建築獎

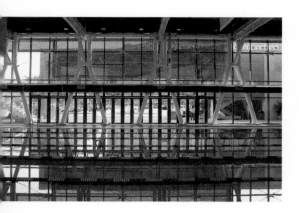

工研院活動中心悠活館

主要用途	公共建築
座落地點	新竹市
層數	地下一層、地上二層
基地面積	32888 平方公尺
建築面積	3466 平方公尺
樓地板面積	4498 平方公尺
完工年份	2009
獲獎紀錄	2009 年台灣建築獎佳作獎

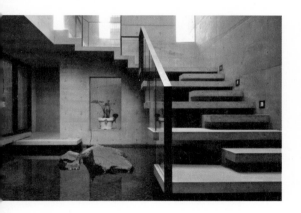

馬公莊宅

主要用途	住宅
座落地點	澎湖縣馬公市
層數	地下一層、地上三層
基地面積	355 平方公尺
建築面積	182 平方公尺
樓地板面積	579 平方公尺
完工年份	2009

板橋遊龍

主要用途	公共建築
座落地點	新北市板橋區
長度	約 111 公尺
完工年份	2010

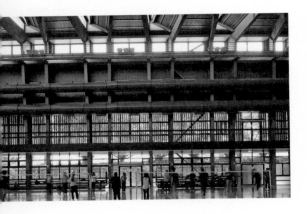

清大校友運動館

主要用途	公共建築
座落地點	新竹市
層數	地上三層
基地面積	859221 平方公尺
建築面積	2050 平方公尺
樓地板面積	2833 平方公尺
完工年份	2013

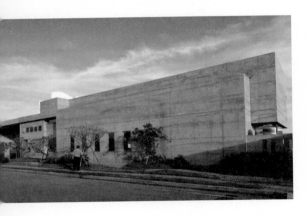

星陽鋁業

主要用途	私人廠辦
座落地點	彰化濱海工業區
層數	地上二層
基地面積	10645.85 平方公尺
建築面積	3615.57 平方公尺
樓地板面積	3725.10 平方公尺
完工年份	2014

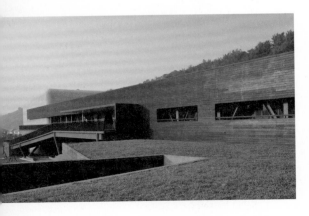

阿里山觸口行政管理暨
遊客服務中心

主要用途	公共建築
座落地點	嘉義縣番路鄉
層數	地上二層
基地面積	48545 平方公尺
建築面積	3677 平方公尺
樓地板面積	5817 平方公尺
完工年份	2014

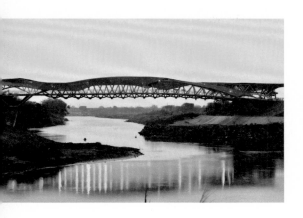

女兒橋

主要用途	公共建築
座落地點	雲林縣北港鎮
長度	約 117 公尺
完工年份	2014

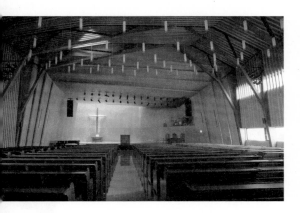

臺灣基督長老教會忠孝路教會

主要用途	公共建築
座落地點	臺中市東區忠孝路
層數	地上五層、地下二層
基地面積	1833 平方公尺
建築面積	1057 平方公尺
樓地板面積	8356 平方公尺
完工年份	2015

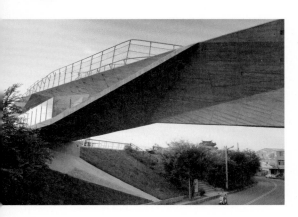

天空之橋

主要用途	公共景觀
座落地點	雲林縣北港鎮
長度	約 31 公尺
完工年份	2015

毓繡美術館

主要用途	公共建築
座落地點	南投縣草屯鎮
層數	主館：地上三層、地下一層
	餐廳：地上一層｜假日學校：地上二層
基地面積	4546 平方公尺
建築面積	主館：323 平方公尺
	餐廳：147 平方公尺｜假日學校：294 平方公尺
樓地板面積	主館：1204 平方公尺
	餐廳：147 平方公尺｜假日學校：462 平方公尺
完工年份	2015

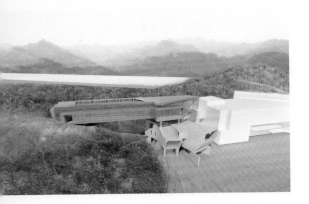

湖山水庫人文生態暨
遺址教育展示館

主要用途	公共建築
座落地點	雲林縣古坑鄉
層數	地上五層
基地面積	250868 平方公尺
建築面積	668 平方公尺
樓地板面積	1447 平方公尺
完工年份	預定 2017

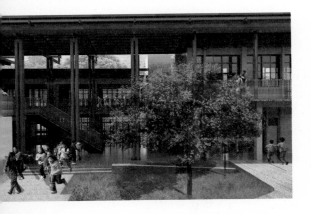

左鎮菜寮化石文化園區

主要用途	公共建築
座落地點	臺南市
層數	地上二層
基地面積	9905 平方公尺
建築面積	4290 平方公尺
樓地板面積	5015 平方公尺
完工年份	預定 2018

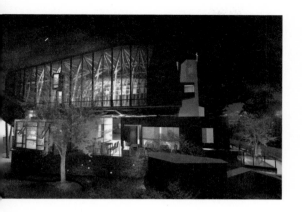

臺灣基督長老教會礁溪教會

主要用途	公共建築
座落地點	宜蘭縣礁溪鄉
層數	地下1層、地上2層
基地面積	1043.79 平方公尺
建築面積	659.4 平方公尺
樓地板面積	1804.97 平方公尺
完工年份	預定 2018

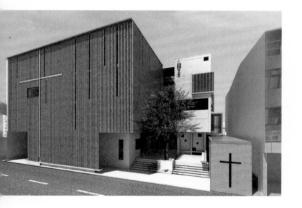

臺灣基督長老教會德光教會

主要用途	公共建築
座落地點	臺南市
層數	地下二層、地上五層
基地面積	620 平方公尺
建築面積	310 平方公尺
樓地板面積	2955 平方公尺
完工年份	預定 2018

財團法人基督教會新竹錫安堂

主要用途	公共建築
座落地點	新竹市
層數	地下二層、地上五層
基地面積	3335 平方公尺
建築面積	1667 平方公尺
樓地板面積	11843 平方公尺
完工年份	預定 2019

未興建作品

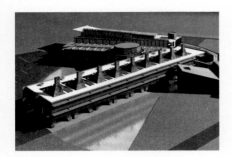

宜蘭法院競圖

設計年份 1999

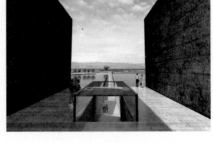

九二一地震公園競圖　首獎

設計年份 2008

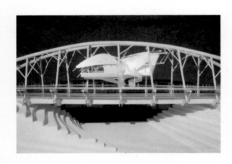

交大景觀橋

設計年份 2001

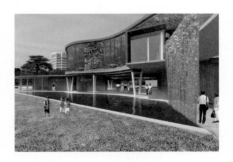

**臺中市假日廣場地下停車場
及服務中心**

設計年份 2010

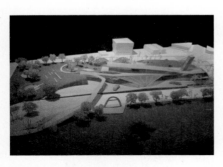

鹿港轉運中心競圖　首獎

設計年份 2005

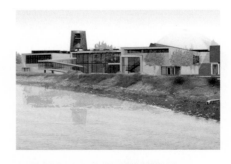

台灣電力公司中部電力博物館

設計年份 2010

八里金工坊

設計年份 2011

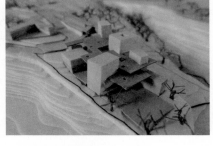

鐵砧山比菲多觀光工廠規劃

設計年份 2013

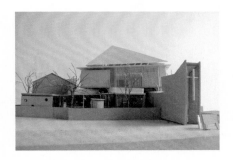

臺灣基督長老教會力行教會

設計年份 2012

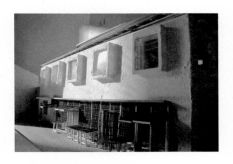

中區再生計畫——破屋

設計年份 2014

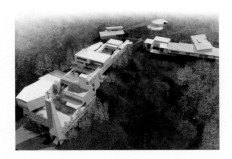

**臺灣基督長老教會三義教會——
真心夢想園區**

設計年份 2012

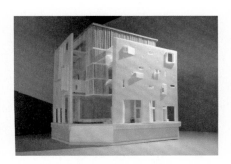

太睿建設總部

設計年份 2014

concrete
(earth)

site

wood →

light
Air

wood
(metal)

glass Br
concre
(Roc
mom

SELECTION
OF
PROJECTS

—

作品精選

—

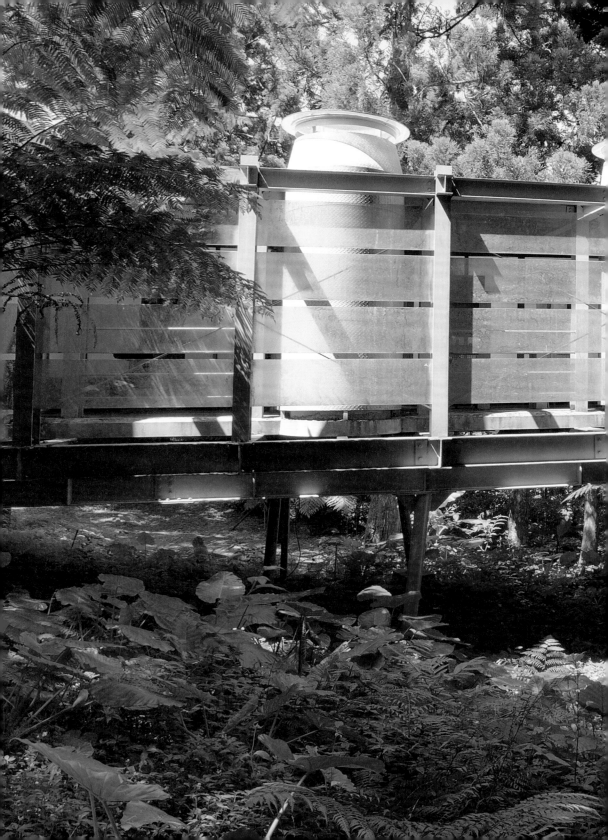

MT. TUNG-YEN PUBLIC TOILET

東眼山
森林遊樂區
自導式公廁

桃園縣復興鄉

設計者	廖偉立
參與者	陳振華、秦英豪、陳俊言
	王仲聖、吳仕捷
業主	行政院農委會新竹林區管理處
主要建材	鋼骨、玻璃、壓花鐵板、格柵板
基地面積	4535.9 平方公尺
建築面積	88.01 平方公尺
樓地板面積	101.3 平方公尺
層數	地上 1 層
設計時間	2001.02-2002.01
施工時間	2002.02-2002.12

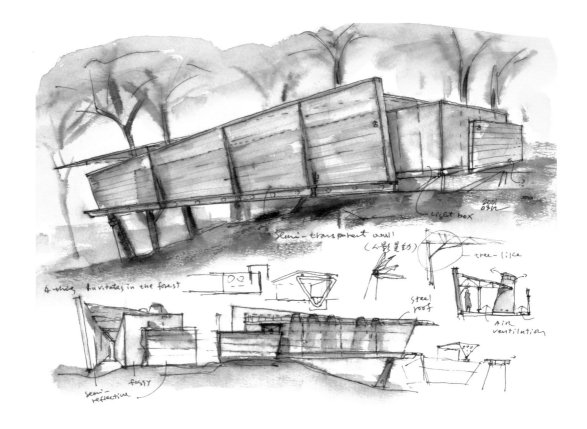

東眼山自導式公廁的基地，位於桃園縣復興鄉東眼山國家森林遊樂區的林間步道中，海拔高度約八百公尺，臨近園區的販賣部及餐廳，距離森林步道起點約五十公尺，四周環繞著柳衫、柳木為主的高山樹林，環境清新優美。本案除了容納八至十五位遊客的如廁機能之外，還包含以下諸多設計考量：如何呼應森林，創造一個地域性的建築景觀？如何克服多雨潮濕的氣候對建築工法、施作技術所帶來的限制？以及由於地理位置偏遠，導致施工材料與人力技術不易抵達，使成本相對提高等諸多考驗。因此本案最終的設計，以可預製組裝的鋼構與玻璃，構造出一個對環境破壞最少的野地公廁建築。

眷戀野地的設計理念

與大自然親近的經驗，一直是我生命歷程的重要滋養。由於從小在苗栗通霄長大，山與水就是我的遊樂園，那時常在虎頭山上撿柴木、赤腳踩過西北雨後散發著青草味的土地……這都是很珍貴的記憶。因此，本案對基地的原始想像便設定為「野地眷戀」，希望能夠建造一座遠離都會、讓人放

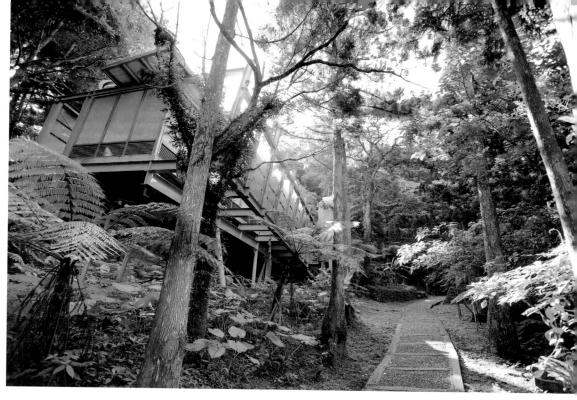

基地旁的環境生態在完工後仍可自由生長，
實現將建築物隱身於山林之中的原始構想。

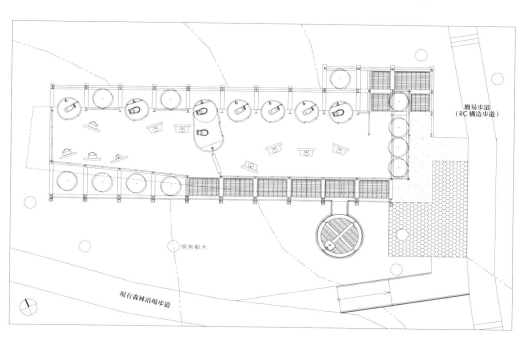

簡易步道
（RC 構造步道）

現有樹木

現有森林浴場步道

配置圖 1/200

鬆的公共廁所，並透過空間設計，引導使用者不知不覺間地穿梭於自然山林與室內之間，呈現「回歸人類原始，在山林樹影的遮蔽間方便」的意象。

隱於林間的環保構築

本案的設計目標是盡量減少環境破壞，我們利用開放的牆面與屋頂——五片式玻璃帷幕、百葉踢腳板、廁間天窗——讓自然的風與光線能夠流洩其中，成為會呼吸的建築。並透過植栽景觀的規劃，將外在林木錯落的姿態蔓延至公廁內部，進一步打破內／外的界面，使有機生長的概念展現於平面配置、結構計畫以及植栽設計，打造出宛如置身於森林，又兼具隱私保護的公共廁所。

順應坡地與樹林的結構營造

本案的基地位於高差約三至四公尺的自然緩坡林地，為了盡量保留原始坡面，同時解決多雨潮濕、不利複雜工法施作的基地特質，我們選用烤漆壓花鐵板及玻璃等環保建材，透過工廠預製、現場組立的建築工法，克服基地限制、縮短工期時程，減少基地開挖與破壞。造型方面，建築主體由地面長出的斜撐柱構架支撐，這些從不同角度不對稱分布的斜撐柱，依著山勢的緩坡，呼應了周圍山林的柳杉木枝幹，共同營造出人造立柱與原生樹幹相交融為山林的景觀，半隱半現於樹林中的建物，以謙讓的姿態與自然相依並存，表達出對於環境的尊重。

與山林對望的私密空間

本案的西南與東南立面緊鄰著山區步道，因此內牆特別嵌以合成霧面玻璃，牆外再另設一條迴廊，讓步道行人無法直接看見廁所的室內空間，既保有如廁所需的隱密性，又能夠讓投射在霧面玻璃上的陽光樹影，創造出隱匿於樹林之間的空間氛圍。東北向立面位置較高且距離步道較遠，隱蔽性高，所以牆面裝設透明玻璃，讓使用者可與戶外的樹林對望。便斗與廁間也設置於此面，東眼山公廁的廁間以鋼構圓筒為包庇，頂上加設可通風的透明玻璃天窗，牆上另開有窄小的長方形觀景窗洞，讓人在其中方便時，如同隱匿於樹林草石之間，可以看見樹林，卻擁有安全的隱私感。

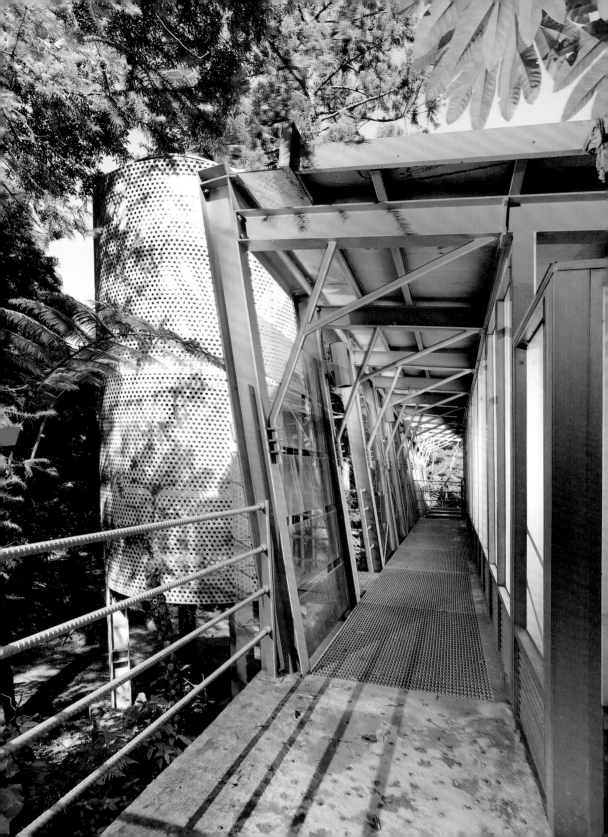

由於水泥車無法到達此山區，我們因地制
宜以鋼結構支撐，架高建築物。如此一
來，不僅可節省工期，對基地坡面的改變
也是最小的，並且有利於通風省能，將底
部的土壤還給大地。

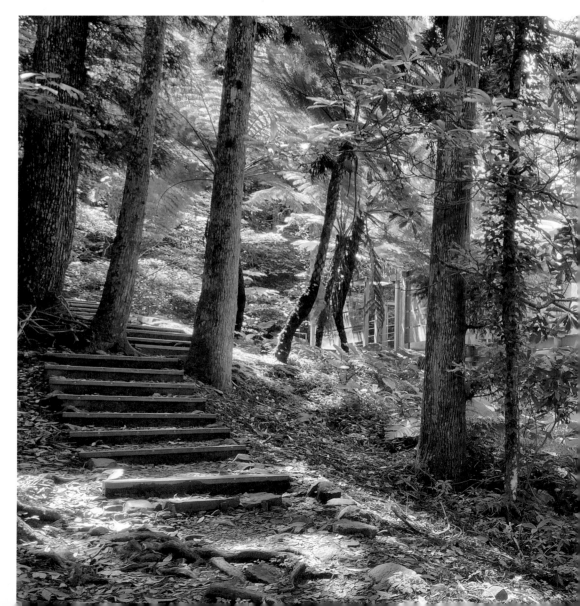

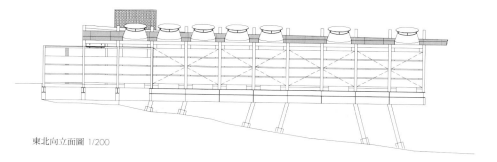

東北向立面圖 1/200

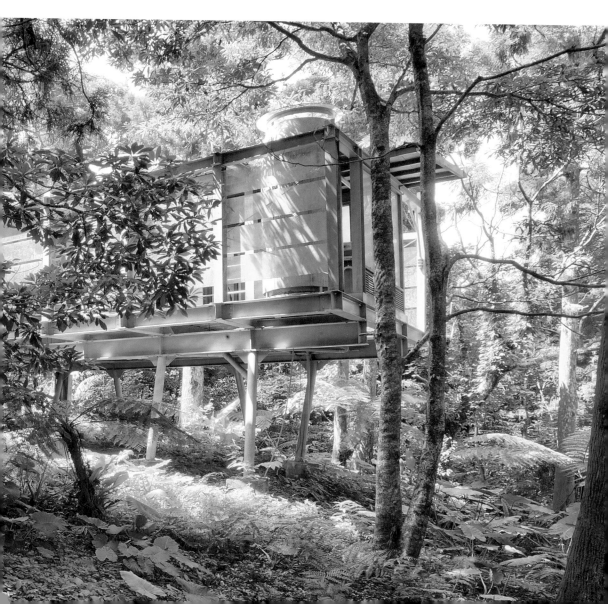

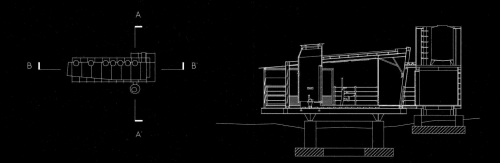

短向剖面圖 AA 1/200

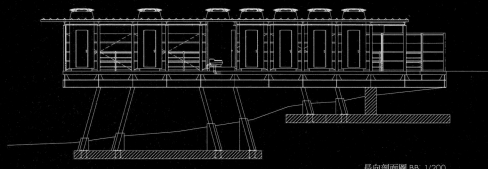

長向剖面圖 BB' 1/200

見林非林的平面配置

本案是西北—東南向的長方型量體，西北側的女廁入口緊鄰步道，東南側的男廁入口則由一條玻璃的透明長廊連接。整體內部平面配置透過有機散佈於空間之中的小便斗、洗手台，暗示樹木生長的有機秩序，讓室內佈局宛如一片錯落有致的森林，使人在室內的移動呼應在森林穿梭的動線。而得以眺望藍天樹影的圓桶廁間設計，則讓使用者產生一種近似於在半遮掩的樹幹後、在草叢裡野地方便的感受。宛若樹木錯落的平面空間佈局，加上西南面霧玻璃上晃動的人形樹影，以及東北面盡納綠蔭的山林景致，共同疊出三個層次的林間意象，合塑出是林又非林的空間動態。

探索一座擁抱自然的公共廁所

建築設計除了滿足業主需求，配合基地形塑空間意象之外，也應該從建築師自己的生命體悟出發。從小親近大自然與野地的回憶，促生了東眼山公廁「野地眷戀」的設計初衷，希望透過這自然而詩性的美感，讓公廁走出「水泥盒」的既定造型慣例，為使用者創造出截然不同的如廁體驗。本案完成之後，獲得二〇〇二年日本 SD Review 年度獎的肯定，於有榮焉之際，更加堅信即便是尺度微小、機能普通的建築空間，都仍有許多值得費心思考與探索的設計議題。

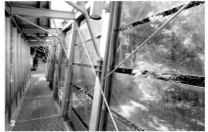

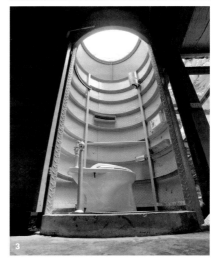

1 跳脫傳統公廁意象的公廁入口。

2 走道成為人為與自然的中介空間。

3 以壓花鋼板圓筒構成的如廁空間，灑落的天光彷若促成人體代謝與自然循環的融合。

4 以內外空間層次表達出人與自然的互動關係。

5 良好的通風與採光，是野地廁所的設計關鍵。

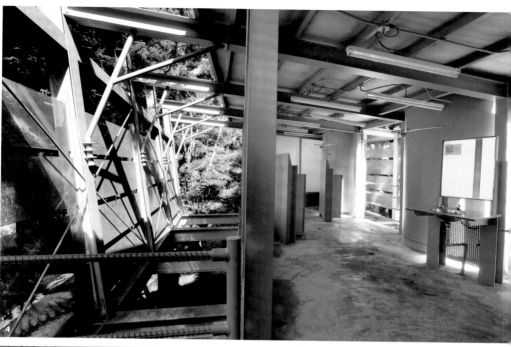

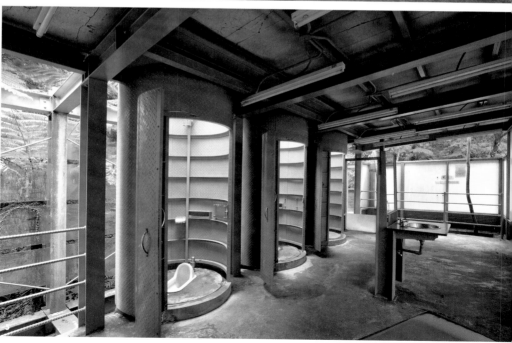

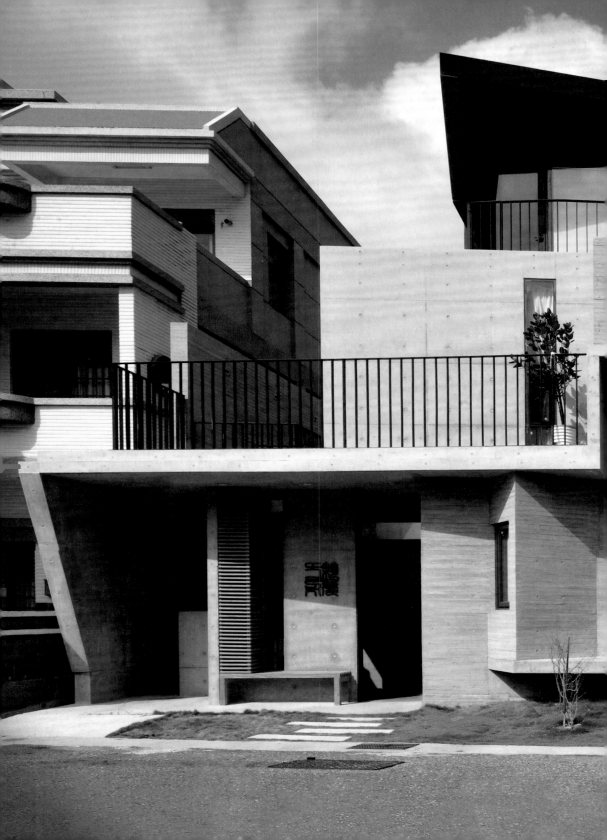

PRIVATE
MANSION
OF CHUANG
FAMILY

馬公莊宅

澎湖縣馬公市

設計者	廖偉立
參與者	陳瑞笛、高鼎翔、張鵬后
業主	莊醫師
主要建材	清水混凝土、鋼構
基地面積	355.37 平方公尺
建築面積	182.52 平方公尺
樓地板面積	579.21 平方公尺
層數	地下 1 層、地上 3 層
設計時間	2007.07-2008.02
施工時間	2008.03-2010.12

馬公莊宅攝影　陳弘暐

本案的基地位於澎湖馬公市的一個角地，兩面朝向馬路、形狀方正，業主莊醫師希望能有一個樸質的家，讓他與家人（父母及偶爾來過夜的姊姊）可以卸下外在世俗的顧忌和偽裝，自在地穿著家居服走動。

從九宮格出發的空間配置

我們以「建造一塊石頭」為本案的設計意象，選擇鋼筋混凝土為主要構造材料，一則呼應業主低調的居住需求，一則以堅實厚重的混凝土遮蔽澎湖的夏日烈陽與冬日強風，並利用天井與木格柵引入外部光源與氣流，讓住宅內部擁有良好的採光與通風，同時滿足私密性與安全性。莊宅以方正的清水模建築，搭配轉角的格柵、座椅、三樓退縮的量體與戶外平台，為整座住宅營造富有變化的外觀，創造與街道親切共處的人性尺度。

面對這個方整的基地，設計初期便以「九宮格」發展內部空間區位與機能配置，繼而再破除過於制式、缺乏彈性的九宮格意向。那些相互卡接的管狀量體造型，便為住宅空間劃分增添了錯落的層次，且讓內部空間與外部環境可以相互連結。我們刻意將主入口設置於東側馬路，停車空間則由北側馬路進出，讓整座建築能夠在街角展現出完整的造型，形塑其住家意象並呼應都市轉角的地點位置。

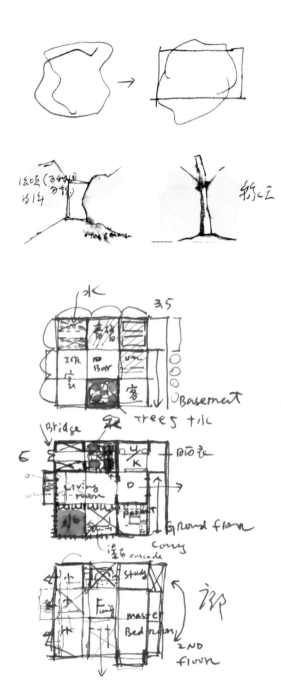

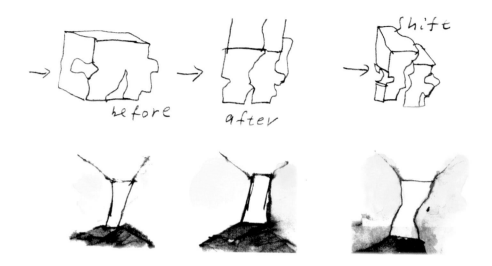

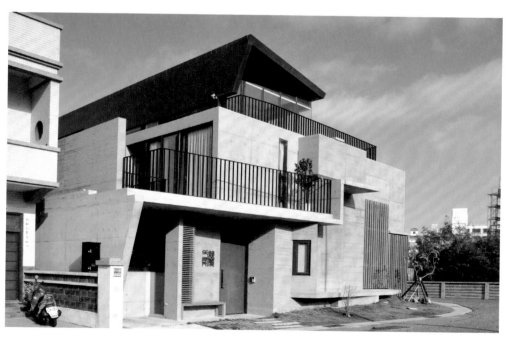

基地位於道路轉角，可閒坐
於沿街面與鄰里互動。

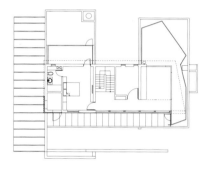

一樓平面圖 1/400

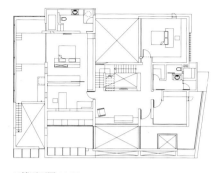

二樓平面圖 1/400

三樓平面圖 1/400

地下一樓平面圖 1/400

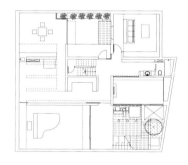

以天井與露台圍塑出內在庭院

從莊宅的大門進入後，穿過一座位於地下層的挑空水池及平面層的前院，便來到室內的入口玄關。一樓配置有客廳、餐廳、廚房與一間臥室；二樓有起居室、書房、主臥和臥室；三樓有客臥與佛堂；地下一樓則配置陶藝工作室、陳列室、視聽室、麻將間與和室等娛樂空間。串起各樓層垂直空間的是一道挑高三層樓的鋼構木踏階梯，梯旁的長窗與屋頂的格柵天窗引入戶外自然光線，讓莊宅的垂直動線明亮、通透而開闊。為了讓戶外的光線與氣流能夠進入莊宅石塊般的建築裡，我們在住宅內部留下兩豎天井，就像在石塊中鑿兩個洞，其與各樓層留下的戶外露臺，共同圍塑出兩座藏在建築內部的庭園。從莊宅大門旁的水泥踏階拾級而下，一座位於地下一樓的水池引入了綠意、水光及日照，讓原本相互隔絕的室內與室外有互動與對話的機會。另一座天井庭院則位於建築北側近道路的一邊，客廳的落地窗外設置了一座半室外的水池，依憑一道木作格柵圍牆與道路相隔，既

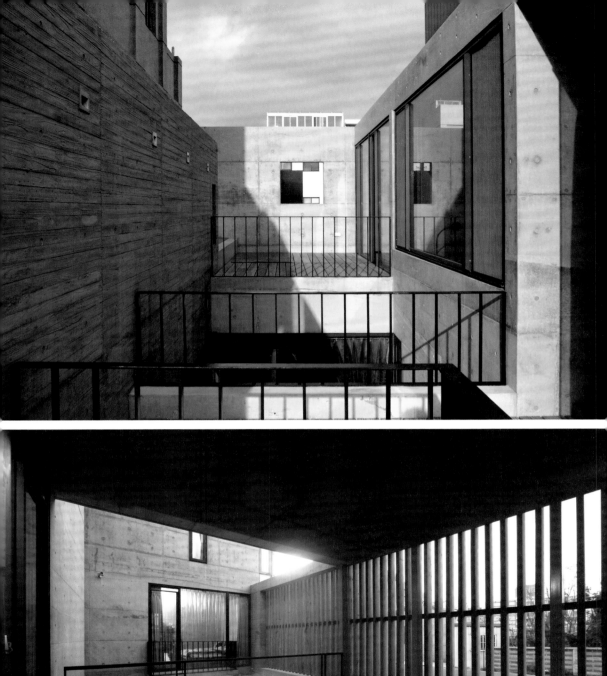
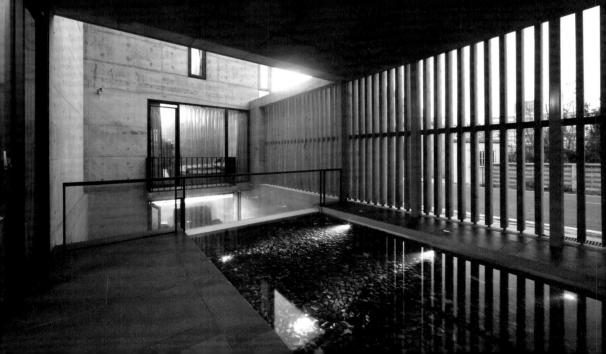

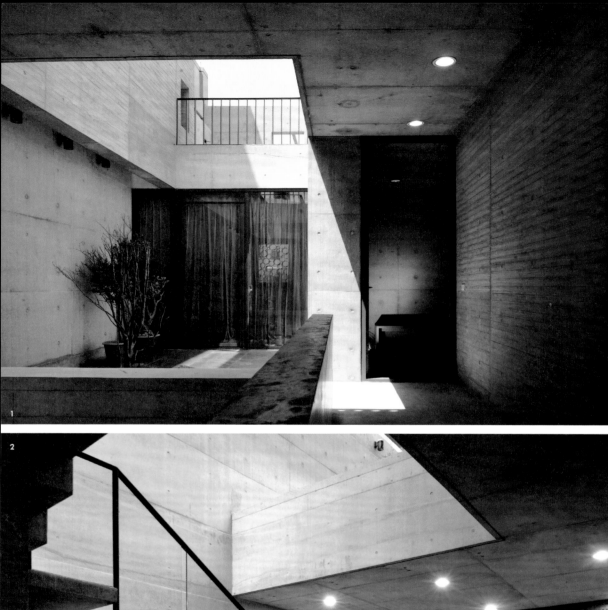

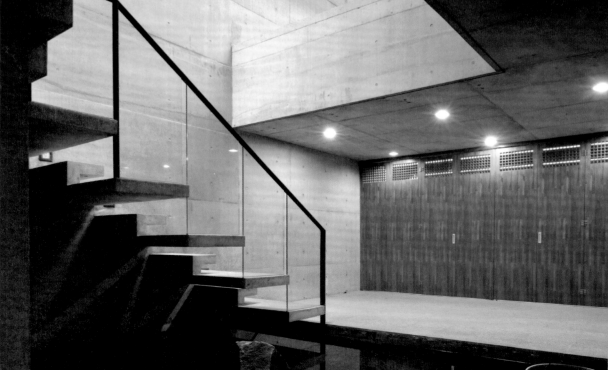

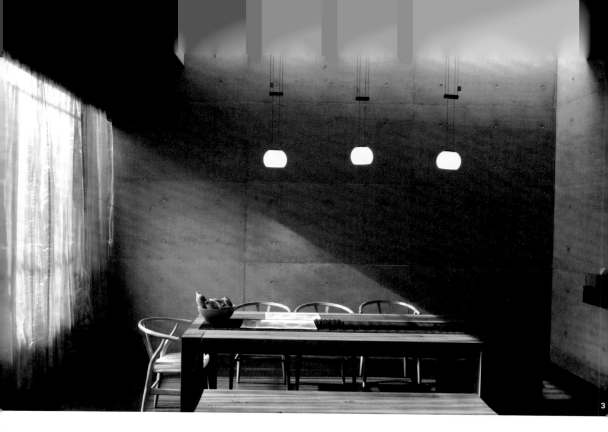

可使建築內外視覺與氣流相互通透，並保有居住者的隱私。池中之水順著牆面緩緩流入地下一樓，注入莊宅的第二座天井水池，這個小院子為不同樓層的視聽室、臥室與樓梯帶來新鮮的風與光。莊宅內的兩座天井及其圍合的室內庭院，一座在南、一座在北，共同創造有如東方遊園般的氛圍。

讓風和光陪伴業主安居

馬公莊宅以水泥石塊堆砌出厚重的牆體，讓夏天的陽光不會直接照射進來，冬天的強風也可以被有效地阻擋，卻也不自絕於大自然。透過天井、水池、天窗與鏤空格柵，讓基地一日四時的光影風動，可以在這座住宅裡被體現，以歲月靜好的風、水、和光協助屋主安身立命。我們用水泥和木頭這兩種最基本的材料，再現基地的特質，建造出一幢可以隨著四季呼吸，與自然和諧相處，讓使用者定居的房子。

1　創造流動空間感的一樓內庭及入口。

2　地下一層庭院及水池，木門打開即成為演奏舞台。

3　一樓餐廳光影。

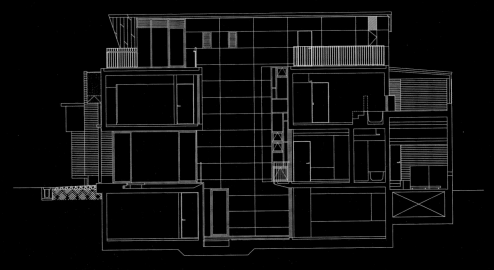

剖面圖 AA' 1/200

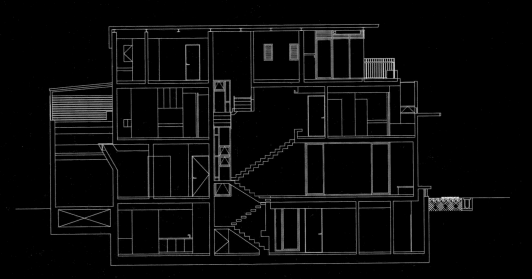

剖面圖 BB' 1/200

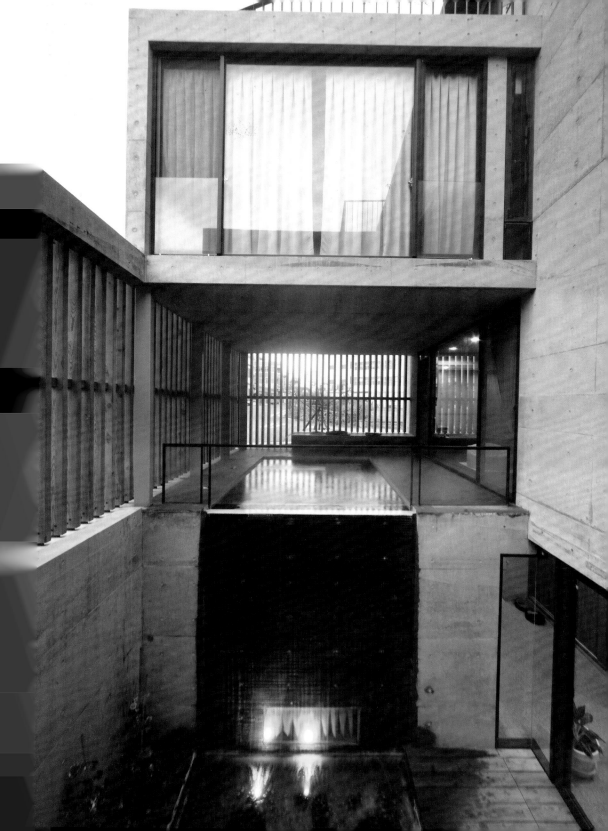

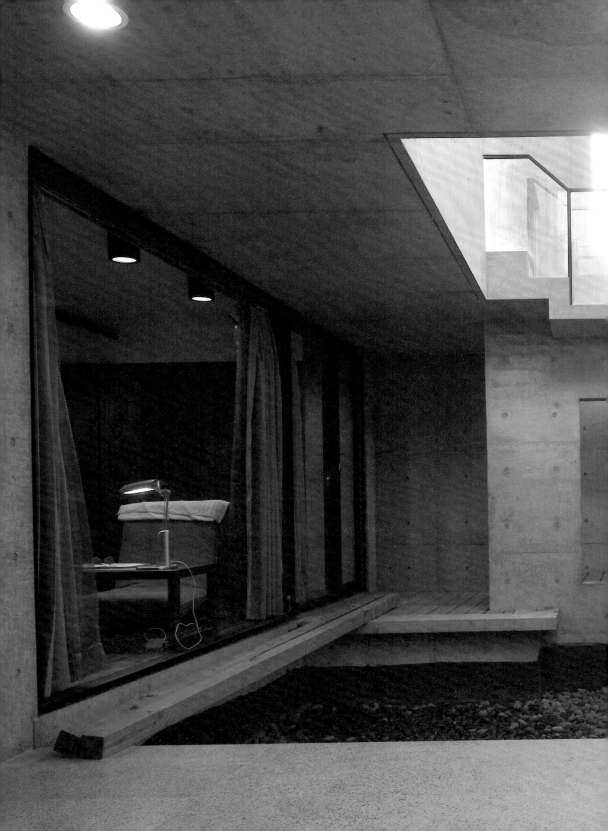

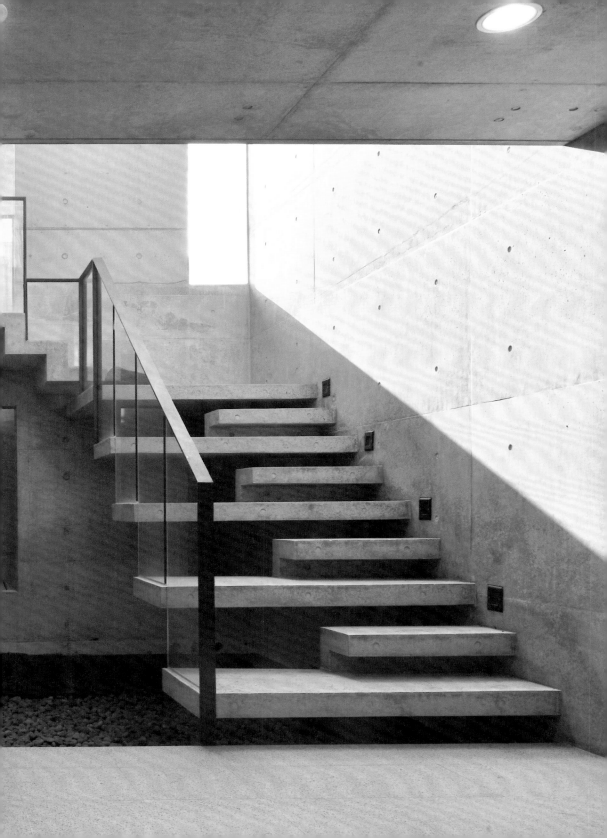

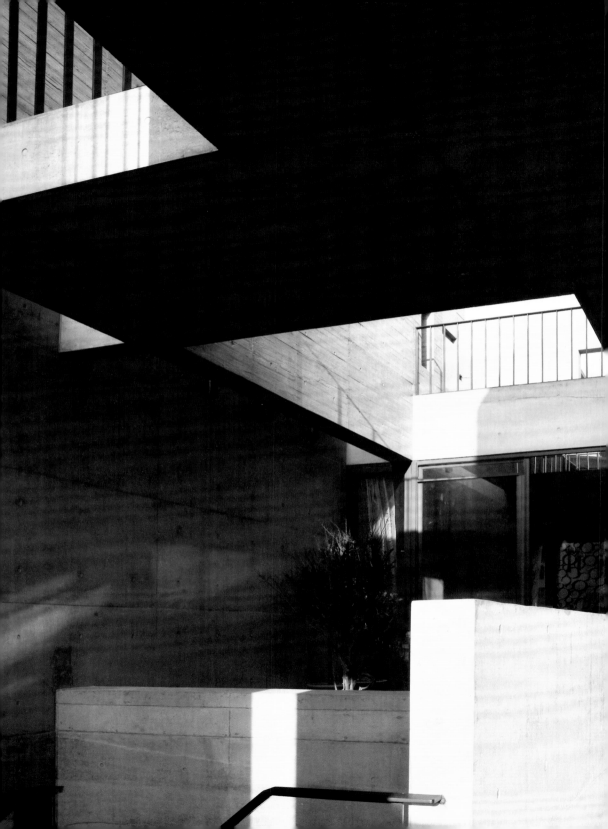

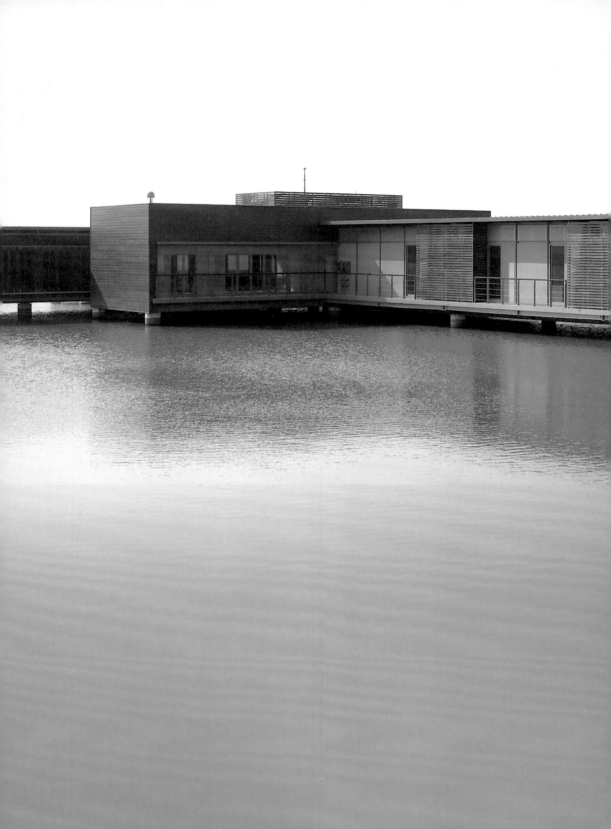

CONSERVATION CENTER OF BLACK-FACED SPOONBILLS

黑面琵鷺生態展示館

台南市七股區海埔 47 號

設計者	廖偉立
參與者	陳俊言、陳瑞笛、黃泰焜、莊家忠
業主	臺南縣政府
主要建材	鋼構、金屬板、雨淋板
基地面積	17623.17 平方公尺
建築面積	1205.63 平方公尺
層數	地上 1 層
設計時間	2003.06-2005.04
施工時間	2004.03-2007.10

黑面琵鷺生態展示館攝影　陳弘暐

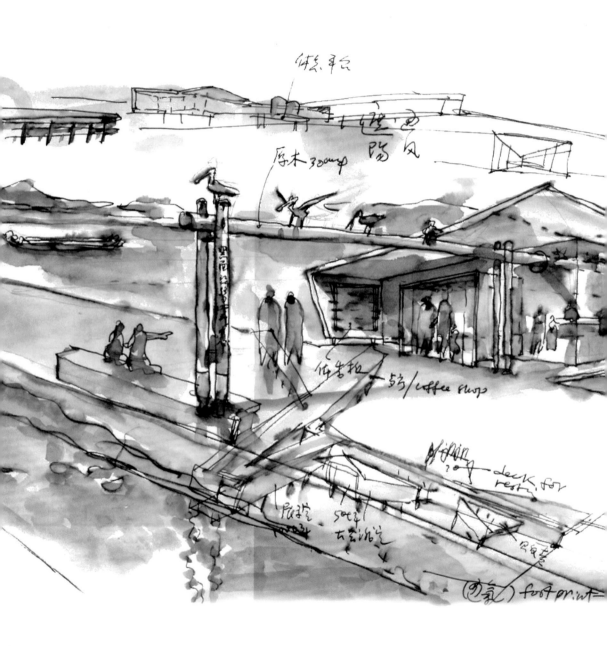

休息平台

原木 300mp

陽風

体育粒

台号/coffee shop

piping
deck for
resty.

展望　50c2
古兵地板

(内氣) footprint

黑面琵鷺是一種瀕臨絕種的保育類野生候鳥，活躍於東亞及東南亞地區，主要棲息地在朝鮮半島與中國東北方一帶，冬季飛往北越、中國南方及臺灣等地。每年約莫六成的黑面琵鷺會來到七股過冬，是全球最大的黑面琵鷺渡冬區，固定吸引大批國內外研究學者及賞鳥人潮前來。為了維護及推動生態保育工作，本區已劃設約三百公頃的黑面琵鷺保護區。

輕觸地球／守護候鳥

黑面琵鷺生態展示館是一個結合研究、展示與生態教育的保育工作基地，其基地位於臺南七股的曾文溪出海口處，位處海洋與陸地之間的溼地中央，周遭是一望無際的魚塭。

我們將設計理念定為「輕觸地球」（touching the earth lightly），以低技的材料與工法，減少建築對自然環境可能造成的破壞，並以低調、水平的造型融入在地景觀，營造一座可與自然對話，讓室內與戶外相互融合的保育中心。

本案工程共分三期：第一期「保育管理中心」位於基地西側、平面一層樓，造型活潑多變化，內部配置接待大廳、行政辦公室、會議室、展示空間、咖啡廳與觀景平台，主要做為教育展示及遊客服務功能，是前往觀賞黑面琵鷺前的集散點；第二期工程是「研究中心」，位於基地東側、平面一層樓，量體造型方正規矩，內部配置研究室、隔離室、儀器室、會議室、通舖與餐廳，可供生態學者與鳥類專家

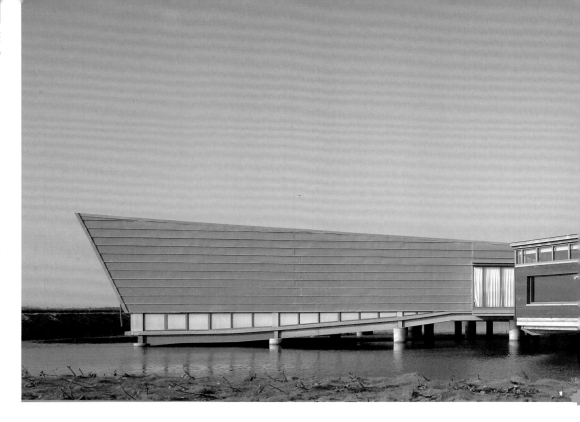

就近研究當地生態及黑面琵鷺的追蹤觀察；第三期則為景觀設計與規劃包括生態池及隔離綠帶等。

以環保節能的態度尊重自然

黑面琵鷺生態展示館所處的溼地蘊含了豐富的生態資源，我們希望以謙遜低調的姿態順應環境特色、尊重自然，因此刻意壓低建築量體、分散配置，使其呈現水平的橫向伸展，避免讓巨大的建築物對周圍景觀造成衝擊。我們以鋼構立於基樁上的輕量化高架方法，讓建築懸空於現地魚塭上，維護原有地貌，同時將魚塭整理為生態水池，讓原有的濕地生物能夠繼續繁衍，建築物室內的溫度也可得到調節。為了兼顧與合乎預算的考量，我們選用木製雨淋板搭配金屬鈦鋅板，取其低熱容量和低反光的優點，做為主要的外飾材料。此外，也在屋頂覆土種植植栽，除了綠化的功能之外，也是一種對鳥類的友善偽裝，成為整體地景的第二層地表延伸。這些植栽阻隔了太陽直射的熱能，提高室內空調效率，而格柵、百葉及廊道，也發揮了遮陽與提高室內通風的功能。

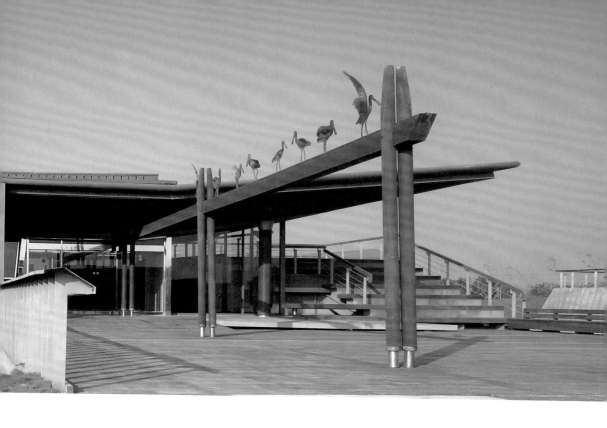

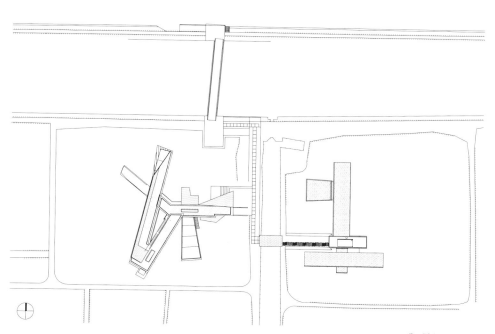

全區配置圖 1/2000

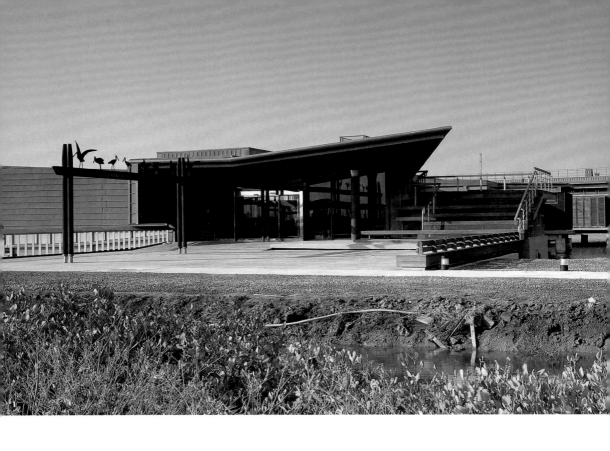

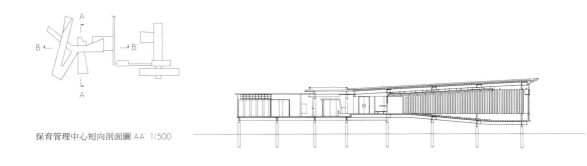

保育管理中心短向剖面圖 AA' 1/500

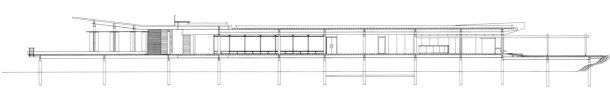

保育管理中心長向剖面圖 BB' 1/500

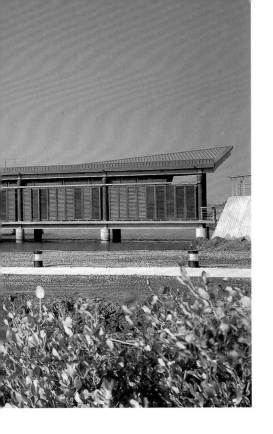

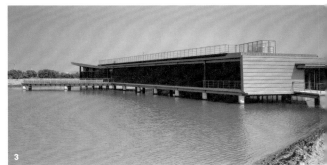

1　保育中心主入口，前方鳥居上有的黑面琵鷺雕塑。
　　翻飛的簷角可與拍動的翅膀互相對照聯想。

2　內庭的樓梯可上屋頂觀賞。

3　建築物架高在原始魚塭之上，以水平線延伸展開。

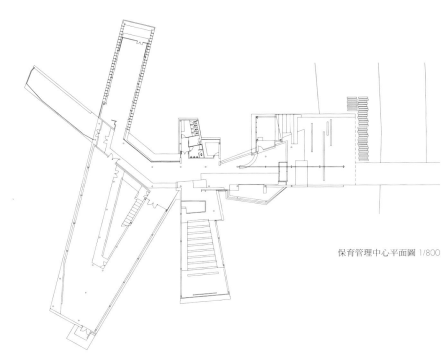

保育管理中心平面圖 1/800

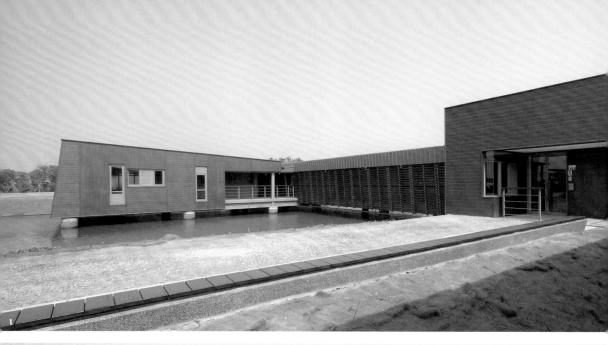

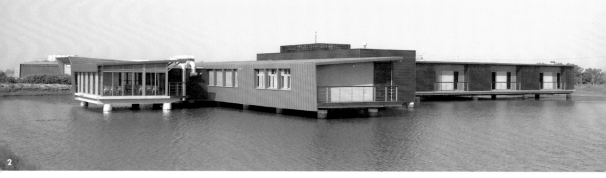

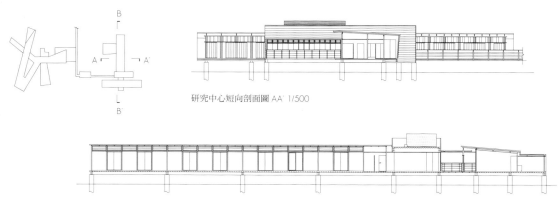

研究中心短向剖面圖 AA' 1/500

研究中心短長向剖面圖 BB' 1/500

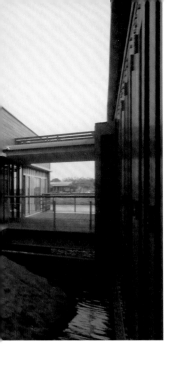

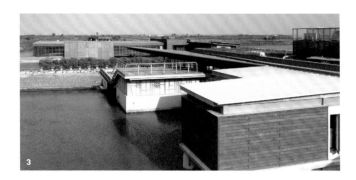

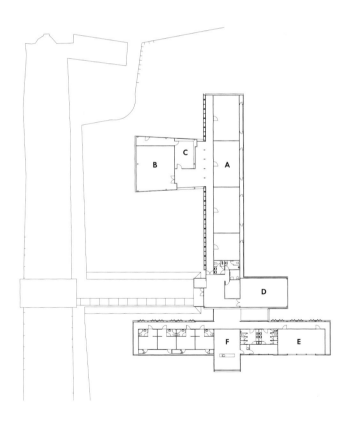

1　研究中心入口。

2　研究中心同樣以基樁立在原
　有魚塭之上，採取侵擾最小
　的生態工法，如同黑面琵鷺
　站立休息的狀態。

3　保育管理中心與研究中心彼
　此對望。

研究中心平面圖
1/800

A　研究室
B　儀器室
C　隔離室
D　會議室
E　通舖
F　餐廳
G　生態水池

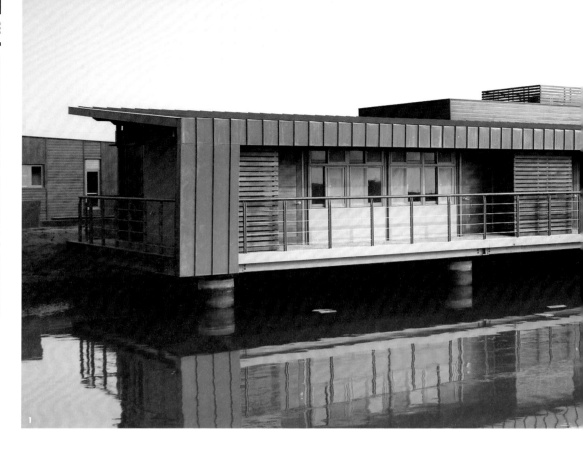

與自然地景對話

黑面琵鷺保育管理中心的主要功能為
賞鳥行前的說明與教育展示，研究中
心則提供相關單位進行溼地研究及生
態保育。我們用整體空間配置忠實回
應使用需求，將保育管理中心及研究
中心分為兩個獨立的房子，一個對
外、一個對內，以水平延伸的分散量
體適切地圍出戶外的水池，並與週遭
景觀水平的線條融合一氣，藉此避免
巨大的量體所帶來的視覺衝擊。使室
內與戶外、建築物與自然地景之間產
生更豐富的層次及進退。本案的建築

空間極力向外延伸，邀請室外的寬闊
視野進入室內，讓室內每一個空間都
有極大的面積與水以及週遭景觀接
觸，引導人們不自覺走向戶外、擁抱
自然，進而珍惜自然，以現地既有的
自然景色，使各個空間都擁有獨特的
視野與空間品質。

1　金屬板、木格柵為研究中心的主要外觀材
　　料，呈現樸實自然的樣貌。
2　建築體輕觸大地，巧妙地立於水面上。

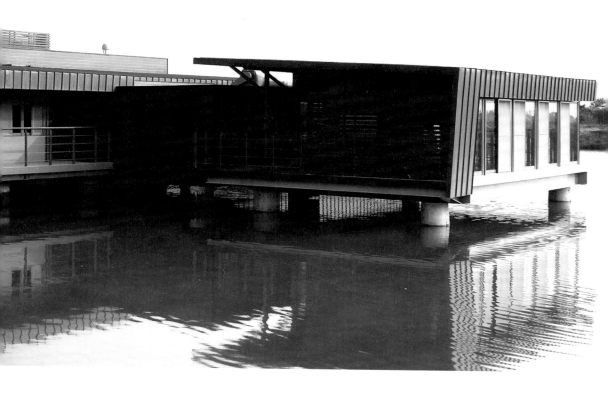

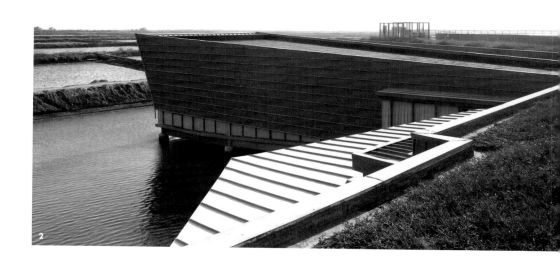

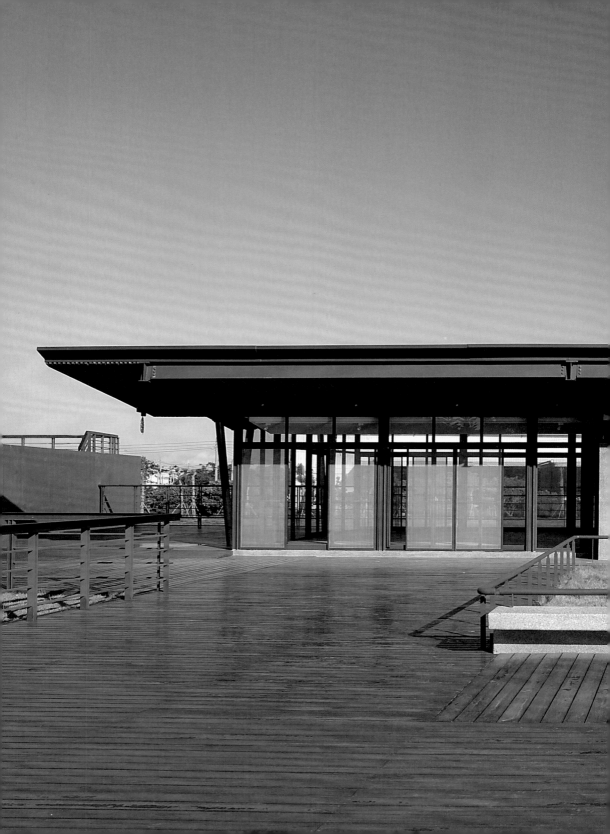

LABOR RECREATION CENTER

勞工 育樂中心

雲林縣斗六市嘉新路 222 號

設計者	廖偉立
參與者	陳瑞箔、陳俊言、高鼎翔 趙金城、謝孟宏、洪偉淇
業主	雲林縣政府
外牆主要建材	清水模、清水磚
室內主要建材	磨石子磚、尺二磚
景觀主要建材	抿石子、混凝土磚、架高木地板
基地面積	15326 平方公尺
建築面積	1890 平方公尺
樓地板面積	2053 平方公尺
層數	地上 2 層
設計時間	2005.09-2007.06
施工時間	2007.06-2008.09

勞工育樂中心攝影　陳弘暐

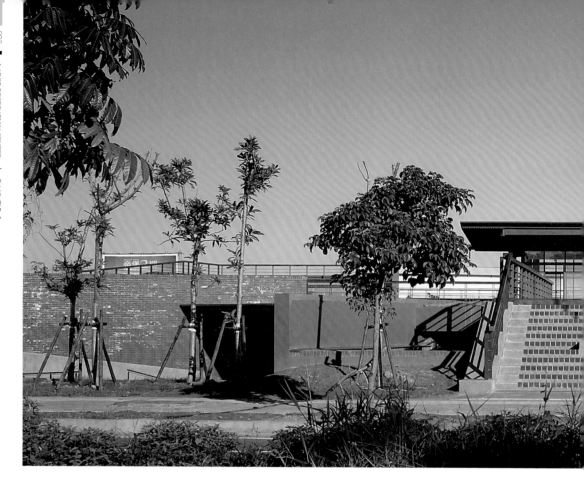

隱沒於地平面的建築

本案的基地位於雲林縣斗六市的城鎮邊陲，鄰近環球科技大學、住宅區及農用地，整體環境的空間感開闊，其原有基地比馬路低兩公尺，因此我們以尊重自然環境的方式，順應基地本身的窪地地形，發展出強調水平線條的量體，讓建築大部分隱沒在地平面之下，塑造出平緩且多層次的空間與視覺效果，並將垂直向的梯間刻意拉

高，成為平坦地景中的一座高塔，成為整體地景空間的視覺焦點。本案的建築空間是由一道道牆面系統組構而成，我們刻意保留空間屬性的彈性，使得勞工育樂中心能有更多元的使用機能，無論是勞工研習、地方產業交流，以及鄰里社區的活動都可以在此發生。

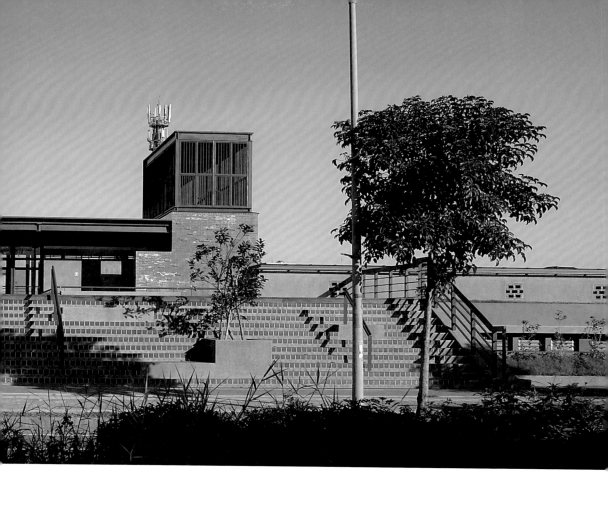

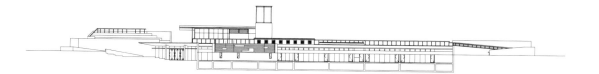

南向立面圖 1/800

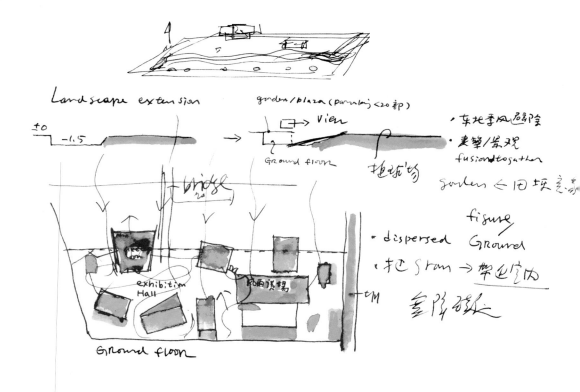

地皮覆蓋下的空間聚落

從基地西南側階梯廣場往下進入勞工育樂中心，半地下的平面樓層配置了迎賓大廳、展覽空間、教室與育樂室，以及可容納兩百人的大型會議室，提供職業訓練、展示和教育等使用機能。此外也透過大片開窗、半地下的戶外中庭與長廊引入戶外光線，讓半隱沒在地下的室內空間，也可以得到充足的自然光源。走上二樓，建築的內部配置了一座咖啡廳與梯塔地標，戶外則在一樓反樑系統的屋頂上覆土，並且鋪植草皮、設置木製平台，

使屋頂成為一座呼應周遭田埂意象的露台綠地及花園，也是一般民眾皆可以使用的運動休閒場域。這座花園往南可以延伸至地面，與道路相連；向北則通往停車場，以及社區住宅。

本案在水平面可延伸至基地周遭的農地與聚落；在垂直面上，則透過擬仿鴿舍造型的梯塔地標，以及穿插於建築量體中的半地下中庭彼此連結。整體空間向內是與錯置於地面／地上的建築空間相互流動、串接，向外與中

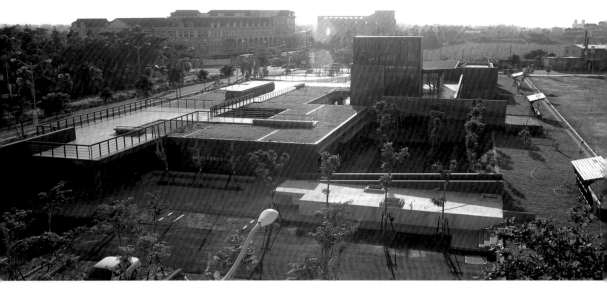

屋頂反梁覆土，呼應周遭田埂意象。

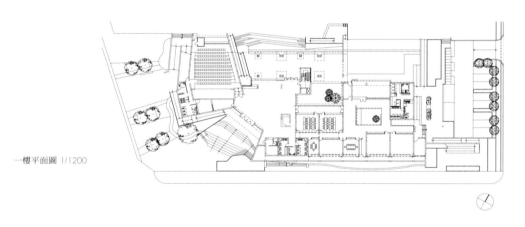

一樓平面圖 1/1200

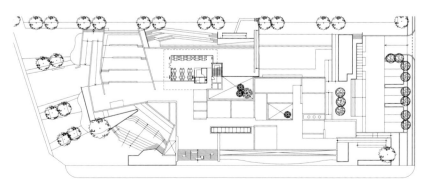

二樓平面圖 1/1200

1　用清水磚牆強化地域性特色。
2　以「景觀建築」的理念出發，
　　回應基地周圍的開闊個性。

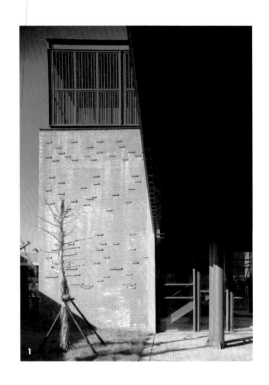

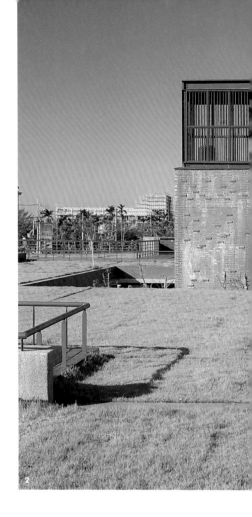

庭、迴廊以及廣闊的戶外屋頂平台應和，達到裡應外合的空間效果。

呼應地景的多元場域

由於臺灣中南部的夏天酷熱多暴雨，冬季則有強勁的東北季風，因此我們特意在半地下的建築量體中，設置許多半戶外的長廊與中庭，營造通風與採光良好的多層次建築，半地下建築也可避免冬天東北季風的直接吹襲。在材料方面，則順應原有地形、因地制宜、就地取材，故選用臺灣常見的紅磚、木頭及 RC 混凝土，輔以大面積綠地、開放空間以及槌球場、停車場與咖啡廳等活動設施，服務周圍社區以及勞工大眾，利用建築物本身鮮明的個性，為基地及其周遭創造出具自明性、地方感的都市空間。

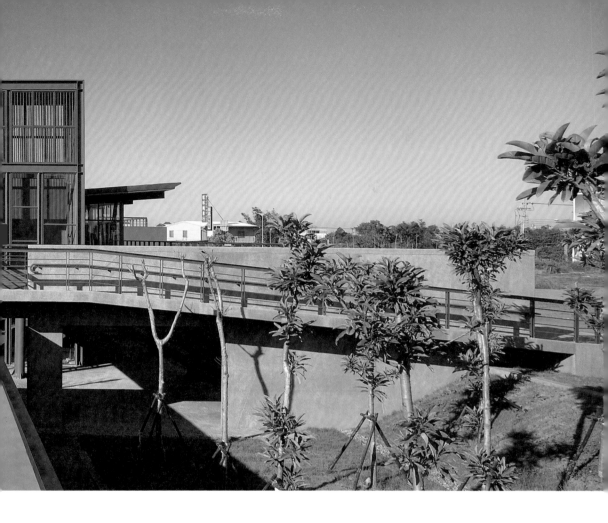

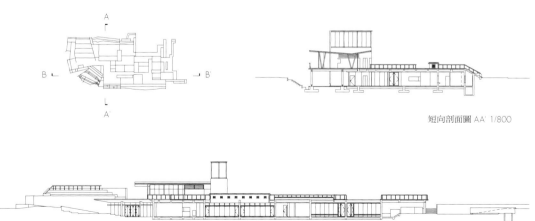

短向剖面圖 AA' 1/800

長向剖面圖 BB' 1/800

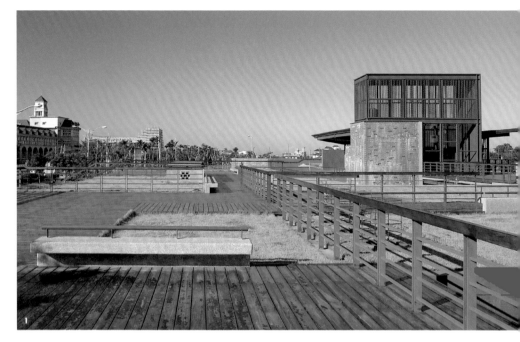

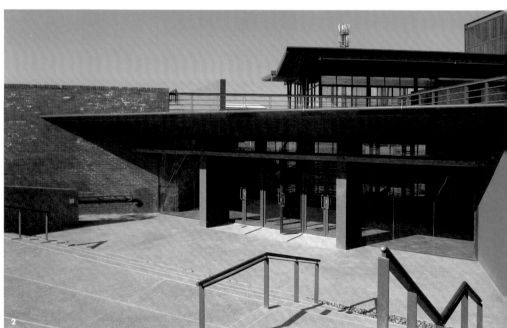

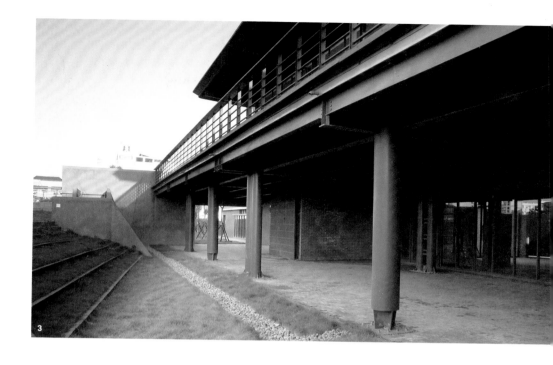

3

在顏色的應用上，勞工育樂中心的牆面基調為灰色，洗石子、卵石牆面以及清水混凝土牆，皆以其樸實的樣貌貼近大地；部分牆體刻意以清水磚為材，意在彰顯其地域性特色，呼應鄉間的磚造三合院；一樓屋頂的反樑頂板覆土種植草皮，成為二樓的戶外綠地，不僅可以有效隔絕南臺灣炎熱的陽光，也讓綠帶從基地周圍延伸至建築物之上。灰色的建築量體、磚牆，擬仿田埂與水稻的反樑綠化屋頂，以及鴿舍般的梯塔地標，共同圍塑出融合於在地地景與聚落的建築。我們希望勞工育樂中心能夠透過其「半空間」（半地下、半戶外、半公共）的

建築策略，努力打開臺灣越來越疏離的都市環境，重新結合越來越孤立的人際關係。透過低調的建築量體，呼應在地人文環境與自然地形，營造出具備使用彈性的綠建築，提供不只是勞工的社區居民能有更多戶外活動的可能性。

1　屋頂木平台成為開放的社區花園，並設置咖啡廳服務槌球場及休憩人群，也是附近大學建教合作的場所。

2　以尊重自然環境的方式構築而成。此強調水平線條的建築量體，大部分隱沒在地平面下。牆面以灰色調為基調，樸實地貼近大地。

3　用「半」空間的策略，半地下、半戶外、半公共，企圖打開疏離的都市人造環境。

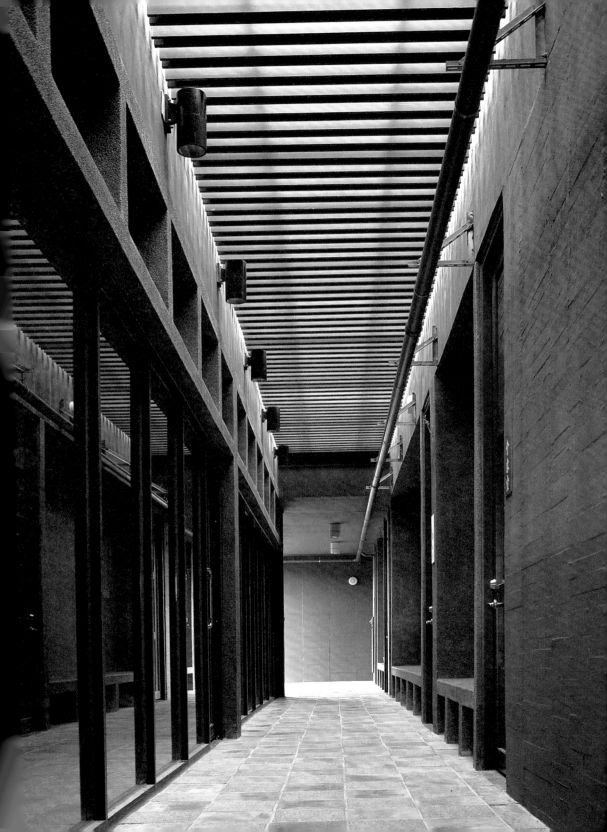

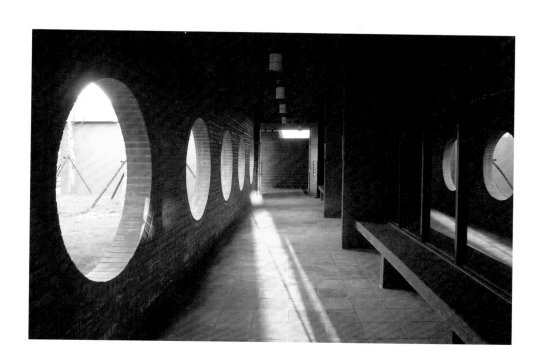

我們的第一件橋設計是二〇〇一年的「交大景觀橋」，這是一座連結交大新舊校區的橋樑，座落於景色優美的山谷之間。我們希望透過這座橋，讓行人不只匆匆走過，於是在橋中間懸吊了一個咖啡廳，過橋的人們可以在此停留、休息、賞景。雖然這座橋最後因故沒有真正蓋起來，但是也因此開啟了對於「橋」的思索，此後，王功生態景觀橋、板橋遊龍、女兒橋與天空之橋便陸續設計完成。這些橋設計都企圖在通行的功能基礎上，帶來更多不同可能。例如王功生態景觀橋以結構與材料回應基地嚴酷的氣候考驗，並串起舊市鎮與地方的觀光建設；板橋遊龍以模擬水流靈動氣質的構造，串起基地周遭的人潮與市區節點；女兒橋則試圖統合結構、造型與材料，來呼應北港糖鐵的歷史與北港溪的地景。而二〇〇五年完工的天空之橋更企圖與地景及社區居民共生，不只是與人和環境對話，也試著跟天空對話，超越了以往關注的雕塑形體以及地景藝術的企圖。

雖然橋最主要的功能是連接 A 到 B 點，但我們認為橋的可能性不僅只於此，它還可以是引導人們觀察風景與人文、細緻體會基地，並且回應環境與地景的建築。所以這一系列的橋設計的結構、材料與量體造型，皆同時回應著基地的氣候條件、自然景色與人文風景，其中衍生出的各種轉折空間，也容納／引導使用者在穿越過程中所發生的行為與

事件。以王功生態景觀橋為例，其摺紙般的結構與造型，一方面是為了遮蔽強風與烈日，提供使用者一座安全舒適的陸橋，另一方面則運用此造型所產生的轉折角落，讓人們能夠在橋上觀賞濕地生態、談天休息，使跨越橋樑的過程容納各種日常生活。我們營造出這有如地景雕塑的造型，以橋設計重新定義基地，創造不同的連結。那些在發展構造的過

程中，隨之衍生的中介空間，發揮著如中式園林般一阻二引三通的遊園哲學，延長使用者在橋上的移動時間與動線，使過橋的人沉澱其心靈，在跨越的過程中放慢腳步，體會橋旁的山谷、車潮、溪流、大洋或是後巷與天空，如同班雅明筆下的漫遊者（Flâneur）般，從橋上的空間經驗中獲得更豐富的生命體悟。我們希望橋可以像兒時看到的萬花筒，框顯出基地整體環境的多元樣貌，引導行人看見平時忽略的風景與人文歷史；另外也承續我

們一貫以中介空間營造慢建築的設計理念，盼能夠透過建築使人們慢下來，反思當代消費主義以及快速的潮流文化。本書的橋系列將聚焦於「王功生態景觀橋」及「糖鐵綠廊」（女兒橋＋天空之橋＋景觀綠廊步道），為了清楚地呈現橋系列設計的全貌，以下簡介「交大景觀橋」與「板橋遊龍」兩案。

交大景觀橋

座落地點：新竹市／主要建材：沖孔鋅鋁板、清水模、鍍鋅格柵、鐵道木／長度：約 31m
設計時間：2010.04-2012.04

從交大景觀橋的基地放眼望去，河谷與大地水平向外伸張，好像沒有開始也沒有結束，充滿了無限延伸的空間感；遠處的山巒環抱著谷地綿延起伏，展現了量體相互堆疊媒合的趣味。新竹的風一陣一陣地拂過臉龐，猶如無數的線條，以刺繡般的手法，編織出無數的空間。我們在基地進行觀察與寫生繪圖，運用直覺發想出設計概念——山巒的堆疊、河谷的伸張、風編織出的紋路，以及飛速車行在眼中產生的暫留視線，這共同拼貼出此地蓬勃的不平衡動感。我們希望這座橋可以呈現出基地帶給我們的感受，如同法國印象派藝術家竇加（Edgar Degas, 1834-1917）的畫作《明星》（Star, 1867-77）中，女舞者單足墊腳的舞姿，此作企圖捕捉空無，又隨時蓄勢待發，充滿了動感與張力。我們最後完成的設計是以鋼構共構出一座結合汽

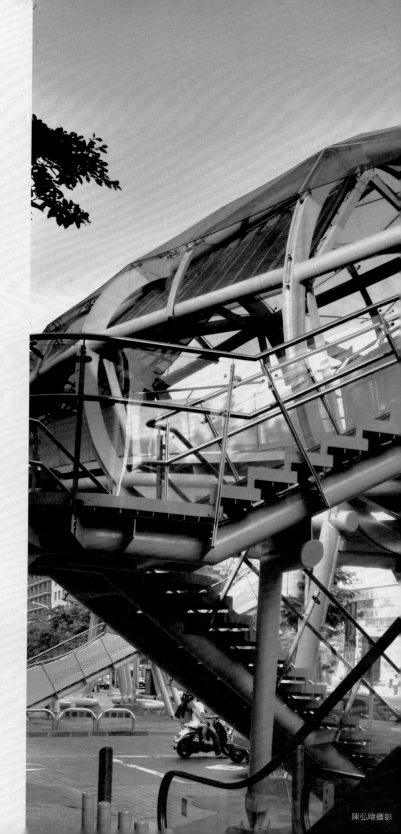

機車、單車與人行步道的橋，並在橋體中央設置一座咖啡廳，橋體如編織的鋼樑再現基地多重伸張、疊合的視覺印象。咖啡屋外牆底板外部用的是熱浸鍍鋅鐵板構件，充分發揮鐵板延展、彎曲、轉折、撕裂、扭、拉、折等材料特性，企圖與風向、光線、座向、車行速度等自然涵構連結，與人和大自然對話。最後，景觀橋有如咖啡廳的基地，而橋體成為咖啡屋唯一可錨定的依憑，共同表現基地漂浮不定的空間動態。

板橋遊龍

座落地點：新北市板橋區／主要建材：不鏽鋼烤漆沖孔板、鈦鋅沖孔板／長度：約 40m
基地面積：2682m² ／建築面積：1243m²
設計時間：2007.07-10 ／施工時間：2008.02-10

本案基地位於新北市板橋區府中路、縣民大道與重慶路的交會口，捷運府中站上方，鄰近縣民大道、商圈、城市博物館、板橋市公所、林家花園、臺北副都心和四鐵共構的板橋車站。附近車水馬龍、熙來攘往，時常因行人穿越秒數不足而發生車禍，此行人陸橋的主要目的，在於分離人車動線，使行人能安全地跨越，讓縣民大道的交通更順暢，此外也企圖串聯、延續板橋舊火車站的前後脈落，讓橋能夠與都市環境、歷史文化相呼應。我們希望「板橋遊龍」除了是一座可供行人與自行車通行的無障礙陸橋，還可以成為都市中的特殊「容器」，引人停留，使之不只是建築，也是景觀、雕刻和裝置。

陳弘暐攝影

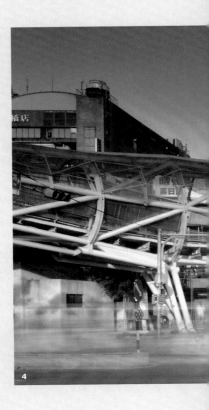

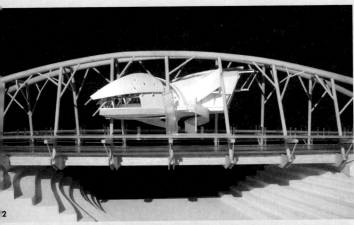

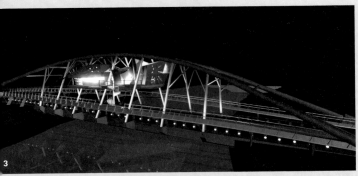

1　交大景觀橋草圖。

2　交大景觀橋模型照片。橋成了咖啡廳的載體。

3　交大景觀橋夜間透視模擬。

4　板橋遊龍人行陸橋位於板橋鬧區，成為都市節點地標，端點指向著名的林家花園。（陳弘暐攝影）

5　橋面每圈轉六度的結構與外覆沖孔板，形成視覺與光影的豐富變化。（陳弘暐攝影）

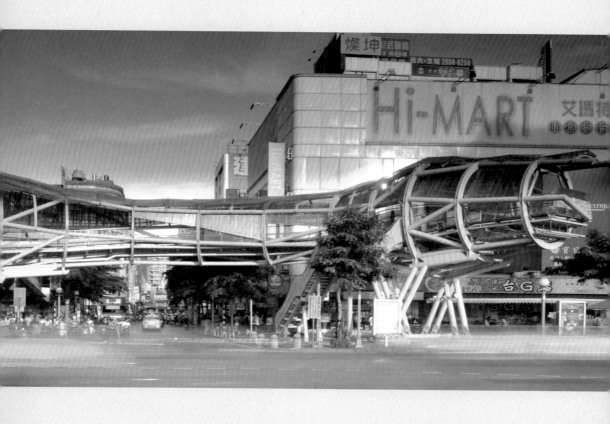

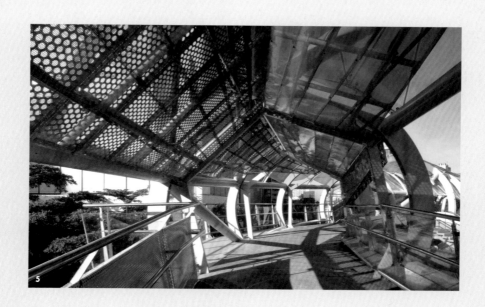

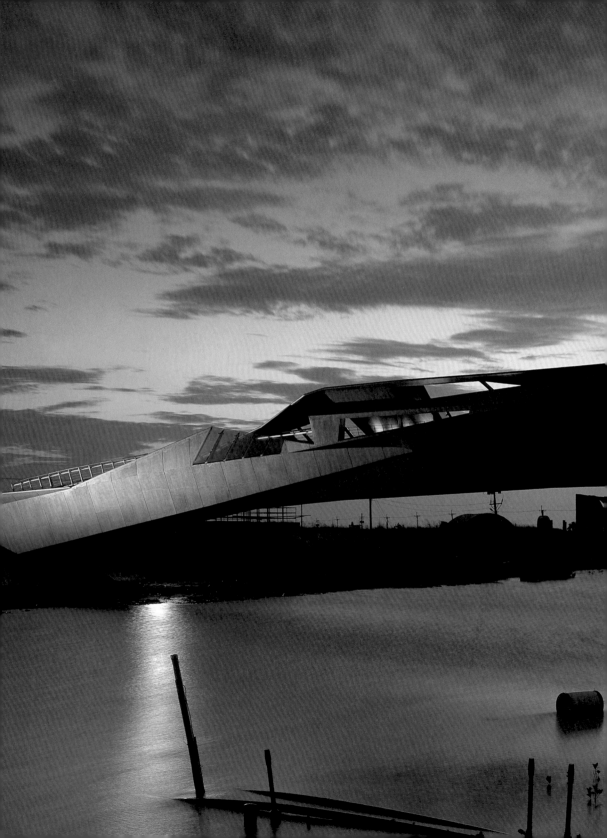

WONG-
GONG
FOOTBRIDGE

王功生態
景觀橋

彰化縣芳苑鄉

設計者	廖偉立
參與者	陳振華、陳俊言、陳瑞箔
	詹中銘、戴冠儀
業主	彰化縣政府
主要建材	鋼構、金屬鈑、鐵木
長度	約 100 公尺
設計時間	2003.01-2003.06
施工時間	2003.12-2004.10

彰化縣芳苑鄉永興海埔地出海口

王功生態景觀橋攝影　陳弘暐

王功生態景觀橋（簡稱王功橋）位於
彰化縣的芳苑鄉，與王功漁港緊緊相
依，以一百公尺的跨距橫跨後港溪，
向北連接漁港，往南通往王功街區。
王功漁港始建於清朝道光年間，牡蠣
養殖產業發達，是臺灣著名的產蚵聚
落。沿著王功橋旁北側的河堤往西走
約三公里，便來到漁港與燈塔所在之
處；周圍盡是蚵田，也時常可見居民
垂釣，是觀賞出海口夕照與潮間帶生
態的位址。彰化縣政府希冀協助漁民
進行產業與經濟轉型，將王功漁港及
其周邊規劃為兼具休憩、觀光、漁業
的多功能休閒漁港。

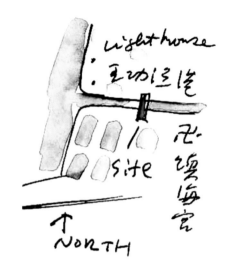

讓橋不只是橋

王功橋的基地位於後港溪的入海口，
空曠的海埔地型讓烈陽更為灼熱，強
勁的風勢常常讓人行動困難。作為王
功港區的重要地標，我們期許王功
橋除了固有串連漁港與聚落市街的
功能，還能與自然景觀共存，呼應基
地強勁的風勢與日照，並使居民和遊
客都能深刻認識這個河口所孕育的生
命與文化，看見原本隱而不察的在地
景緻，滿足觀光休憩與生態解說的需
求，讓橋不只是橋。

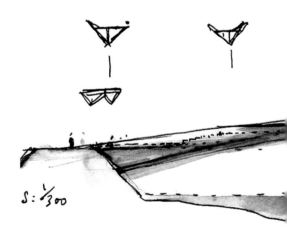

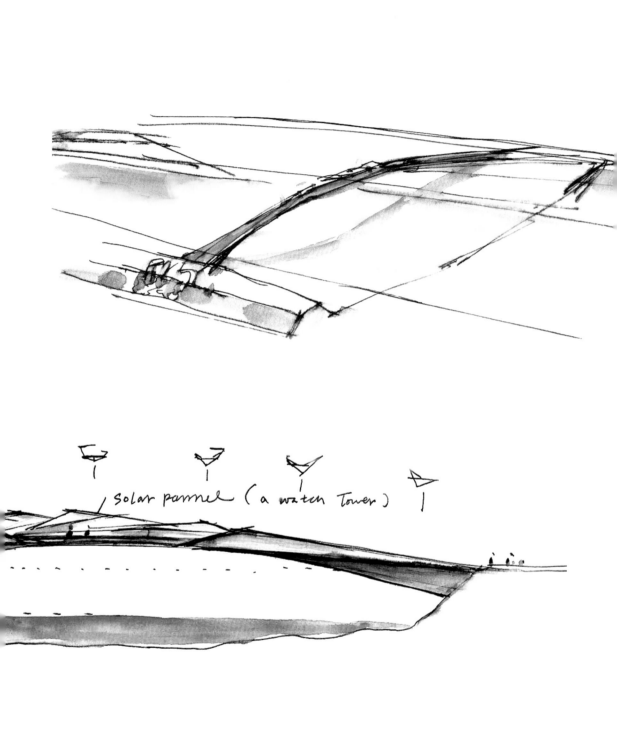

solar pannel (a watch Tower)

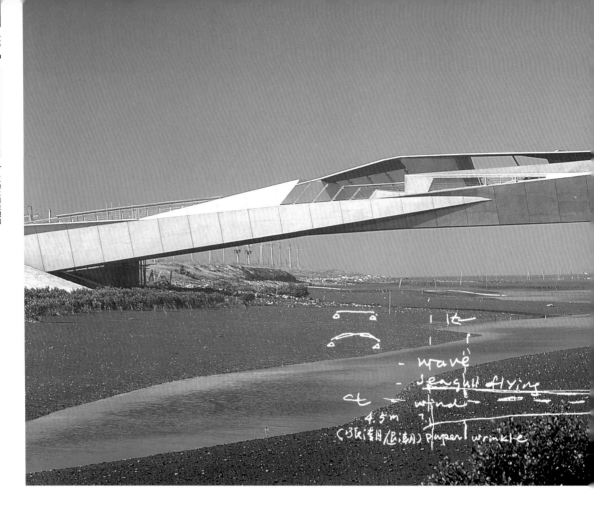

順應氣候的橋樑形式

我們從河水流動的意象出發，利用鋼骨桁架作為主體結構，傳遞橋樑大跨距的力量需求，再以金屬折板作為次系統，與玻璃共同塑造出多元機能的橋內空間，橫越在兩道海堤之間，如同一個輕巧的雕塑，串起王功漁港的陽光、天候與視野。考量到臨海建築所需之耐鹽、耐風化與侵蝕的材料與塗裝需求，王功橋的主要包覆材料為

鋁複合板製成的折板，再塗以奈米自潔塗料形成保護層，確保材料耐鹽、耐蝕與防銹。造型多變的動態折板，在不同向度延展成遮陽、擋風、扶手，也可化身為座位、觀景台與解說設施，隨著使用者的行走移動產生各種變化。強化玻璃讓停留區受到遮屏，免於強風襲擾，使用者可透過鏤空的開口，從橋上看見海港周圍被框出的景色；日照移轉時，光影在折板下產生的遮陰處，則提供使用者隨機轉化

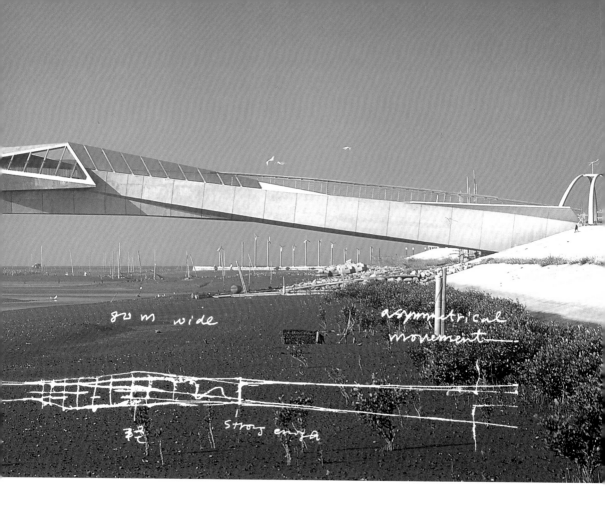

為休憩區塊;地坪則舖上已進行防腐、防鹽處理的鐵木，營造親切自然的質感。而為了與整體環境色調更為融合，我們選用了低彩度、低明度的淺灰藍色為主要配色基調，使王功橋能不張揚地佇立於這河海陸交界之處。

兼具環保與造型的照明設計

本案的照明設計，利用日照強烈的特性，以太陽能作為電力能源之一。夜幕低垂時，河堤兩側與橋身下方的投射燈，強化了橋身量體的動態與立體感;入口處的觀景平台則設置了竹筏意象的造型高燈，成為視覺重心並塑造入口意象。行走於橋上時，橋面的崁燈引導著夜晚的行人;中央觀景平台壁面的壁燈，將光源投射在金屬折板上，以間接照明的方式替垂直的牆面與地面帶來光源，並和地面上的崁燈共同塑造出遊走於雕塑內外的詩意空間。

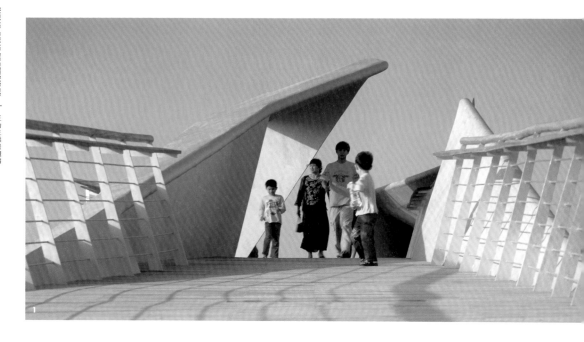

1 為了抵抗強勁海風的折面，
 同時也創造許多半圍塑的橋
 面空間。

2 透過解說牌賦予教育功能。

3 在實虛交錯穿插中，同時滿
 足遮陽、擋風、觀景機能。

4 除了通行之外，橋也具備觀
 賞景觀、停留駐足的功能。

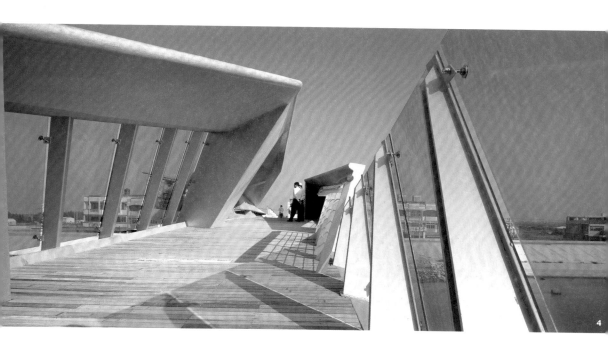

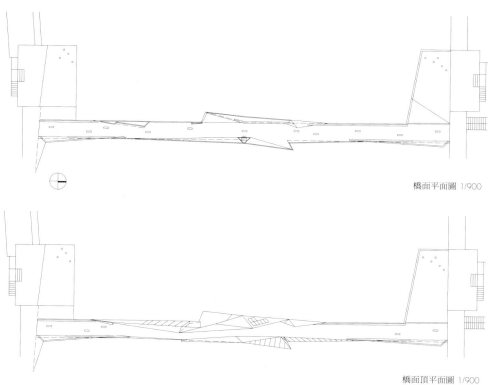

橋面平面圖 1/900

橋面頂平面圖 1/900

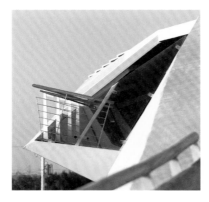

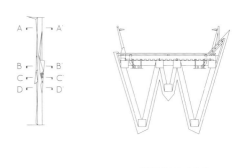

剖面圖 AA' 1/150

考慮到鹽分腐蝕，以及遮擋海風、視覺穿透輕巧
與清潔維護等因素，多處採用玻璃扶手。

跨越多義與多界的橋

王功橋以折紙般的構造、如浪般翻轉
的斜面，以及模擬水鳥展翅的遮陽
亭，跨越了海口，不僅銜接了王功漁
港與街區、河水與大洋，也接起了養
殖漁業、生活休閒，以及環境教育。
在這宛如雕塑的形體中，綜合了機
能、構造與物理環境等理性實際需
求，同時也致力營造景隨步移，物
（量體）隨時動的氛圍轉變，從物理
性的空間轉移，邁向抽象意涵與時間
性的美學思考。希望這座橋能為歷史
悠久、生態豐富的王功地區，帶來景
觀、生活機能、休閒漁業以及環境教
育方面的助益。本案榮獲二〇〇四年
日本 SD Review 年度獎、二〇〇四年
中國 WA 建築設計佳作獎、二〇〇五
年臺灣建築獎首獎的殊榮，或許可以
視為對我們在此處致力付出的鼓勵。

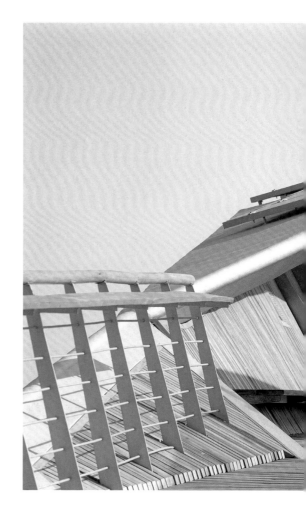

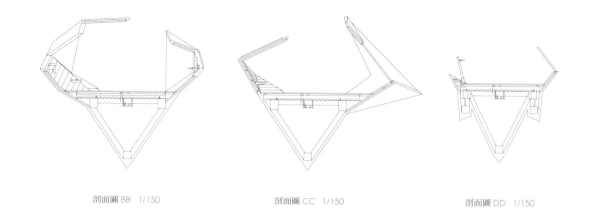

剖面圖 BB'　1/150　　　　　　　剖面圖 CC'　1/150　　　　　　　剖面圖 DD'　1/150

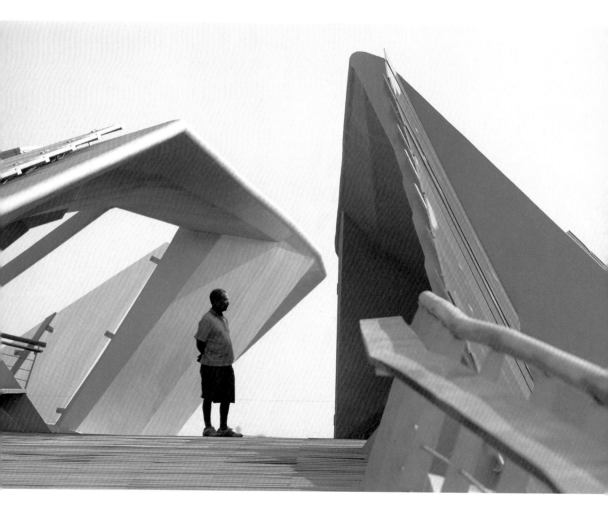

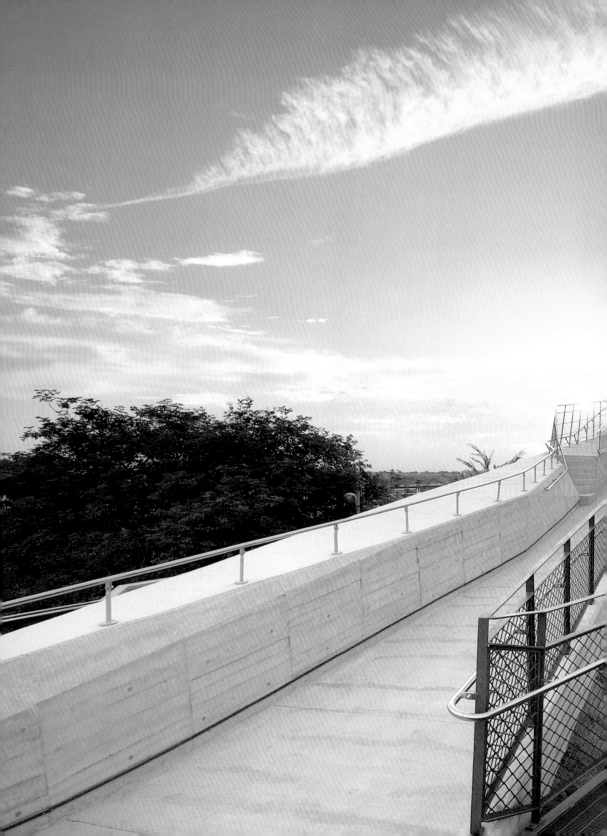

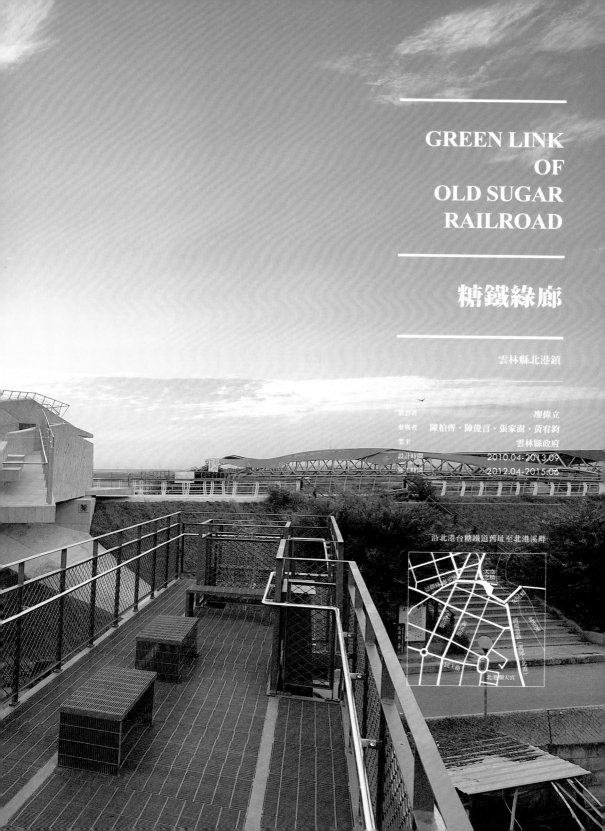

GREEN LINK
OF
OLD SUGAR
RAILROAD

糖鐵綠廊

雲林縣北港鎮

設計者　　　　　　　　廖偉立
參與者　　陳柏齊、陳俊言、張家澍、黃宥鈞
業主　　　　　　　　　雲林縣政府
設計時間　　　　　　　2010.04-2013.09
施工時間　　　　　　　2012.04-2015.06

沿北港台糖織道舊址至北港溪畔

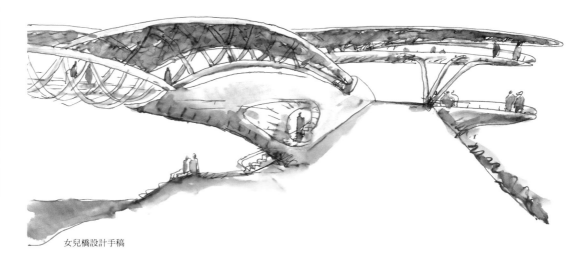

女兒橋設計手稿

復興鐵橋始建於一九一一年（明治四十四年），原本是日本製糖株式會社北港糖廠運送甘蔗原料的輕便鐵道，由於行經新港奉天宮以及北港朝天宮這兩座香火鼎盛的媽祖廟，一九五〇年代在地方民意的需求之下，開辦了北港到嘉義間的客運服務，在進香熱潮全盛時期的一九六〇年代，甚至提供對號列車班次，每日載客量高達五、六千人，成為當年雲嘉地區的交通命脈。後來由於公路交通系統發展漸趨完善，終於在一九八二年正式停駛，北港溪河床上的橋墩也因年久失修而部分傾倒。原有糖鐵鐵道的護坡（現北港鎮大同路 192 巷至北港糖廠）也在停駛後喪失存在意義，宛如巷弄中無故隆起的土堤，其自地表緩升至一層樓高，將原有的城市紋理切割成正面與背面。

天空之橋設計手稿

北港復興鐵橋週邊景觀改善工程（以下簡稱糖鐵綠廊），旨在改造糖鐵廢棄後閒置的鐵道遺跡及其周邊市鎮環境，重新銜接起復興鐵橋斷裂的兩岸，並以糖鐵護坡為基礎，構築出直抵糖廠的景觀綠廊步道。此外也結合復興鐵橋在嘉義新港端已完成的建設，將台糖鐵道、復興鐵橋和北港溪串成連貫的觀光休憩步道。「糖鐵綠廊」的整體規劃設計分為三部分，從北港溪畔一直延伸至台糖鐵道舊址。首先是北港溪段的「女兒橋」，接著是橫跨防汛道路混凝土人行景觀橋段的「天空之橋」，以及穿梭於北港聚落中的「景觀綠廊步道」。我們以「新舊對話」與「低度開發」為原則，希望在尊重地方的空間紋理與歷史脈絡的基礎上，讓歷史建物為當代生活創造出新價值。

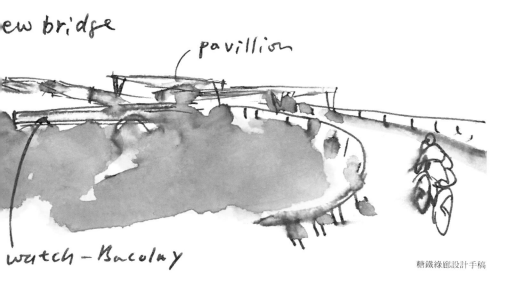

糖鐵綠廊設計手稿

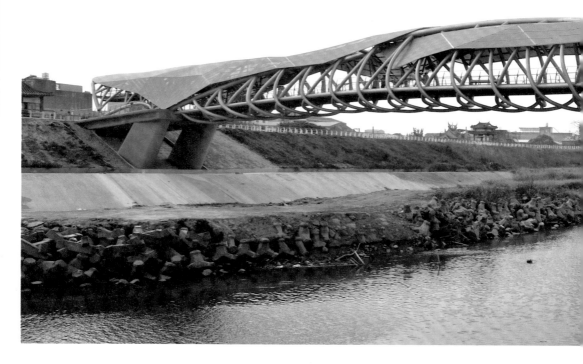

女兒橋——
輕盈地銜接過去和現在

座落地點：雲林縣北港鎮北港溪畔
主要建材：清水混凝土、鋼構、沖孔鋅鋁板
長度：約 117 公尺
設計時間：2010.04-2011.11
施工時間：2012.04-2014.01
女兒橋攝影：陳弘暐

糖鐵綠廊的第一期工程，是跨越北港溪兩岸的女兒橋。我們選擇以建立一座新橋的方式，重新連接起北港溪的兩岸，透過將整座橋往南偏移，讓橋基落點處避開原本復興鐵橋所在的河流凹岸，以免河流頻繁的淘洗沖刷侵蝕橋基，再度造成往昔復興鐵橋斷裂的不幸。同時也致力保留復興鐵橋的歷史面貌（包含目前斷裂的樣態），讓人們能更真實地認識復興鐵橋及其過往。為抵抗北港溪凹岸強烈沖刷，

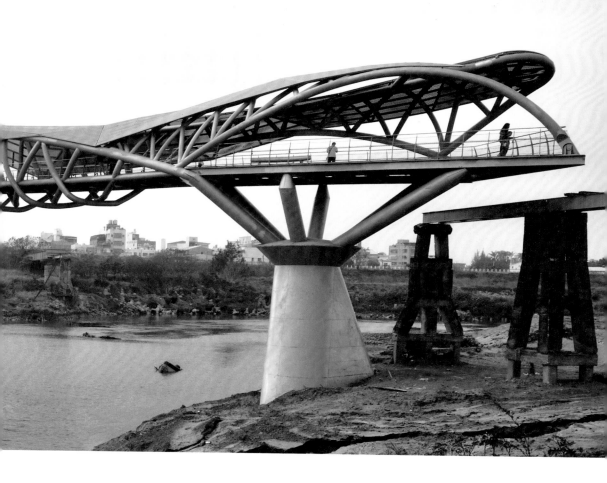

女兒橋的橋墩及基礎設計選用 RC 構造，並因應水流方向設計成圓形端鼻等流線型體，不僅呼應橋體圓管鋼構造型，也將溪流沖刷的影響降到最低。本案最大的結構挑戰是超過一百米的單跨橋，我們以較為輕巧的圓管鋼構包覆橋面，營造出一如船體骨架的空間感；最外層則以雙層沖孔金屬板包覆局部橋體鋼構，塑造微量的量體感並達到遮陽的效果，同時營造使用者行走橋上的視覺變化，讓女兒橋

得以一種躍動的韻律感輕觸河面穿梭於北港溪兩岸。

橋面設計選了鋼承板面貼馬賽克磚及抿石子，並利用地坪的分割設計，營造出河面倒映夕陽餘暉的情境；鄰近北港端橋上伸出的第二層看台，則指向朝天宮的方向，讓遊人可以在看台上遠眺北港市鎮街景與媽祖廟，而社區聚落也可與溪上的女兒橋彼此互動對話。

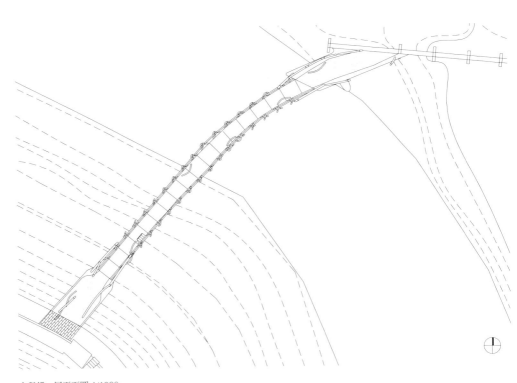

女兒橋一層平面圖 1/1000

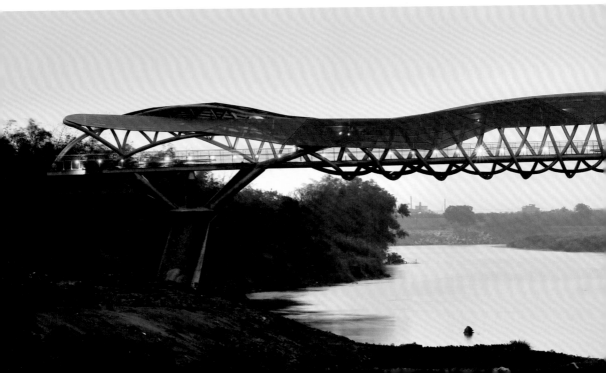

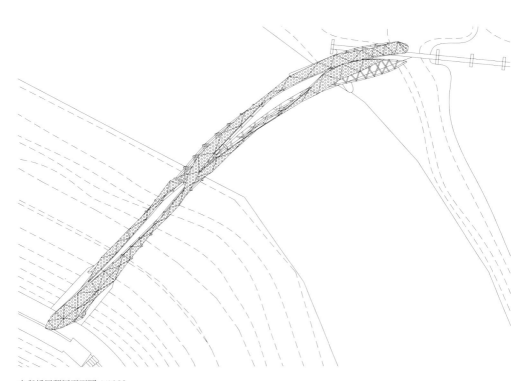

女兒橋屋頂層平面圖 1/1000

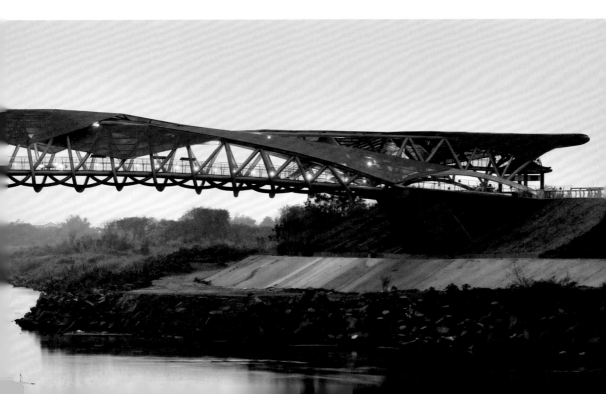

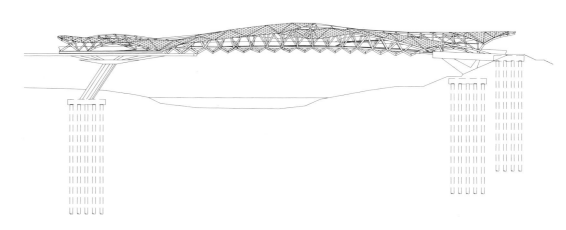

女兒橋東向立面圖 1/1000

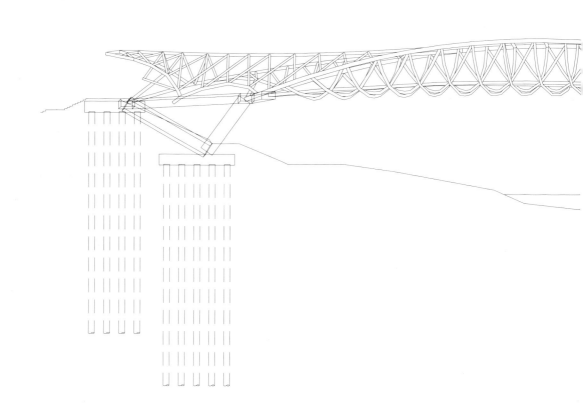

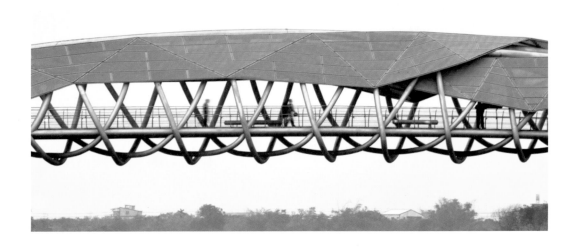

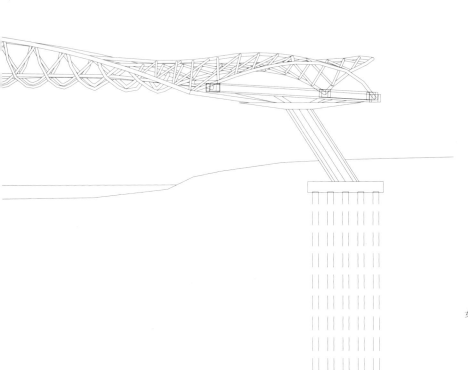

女兒橋剖面圖 1/500

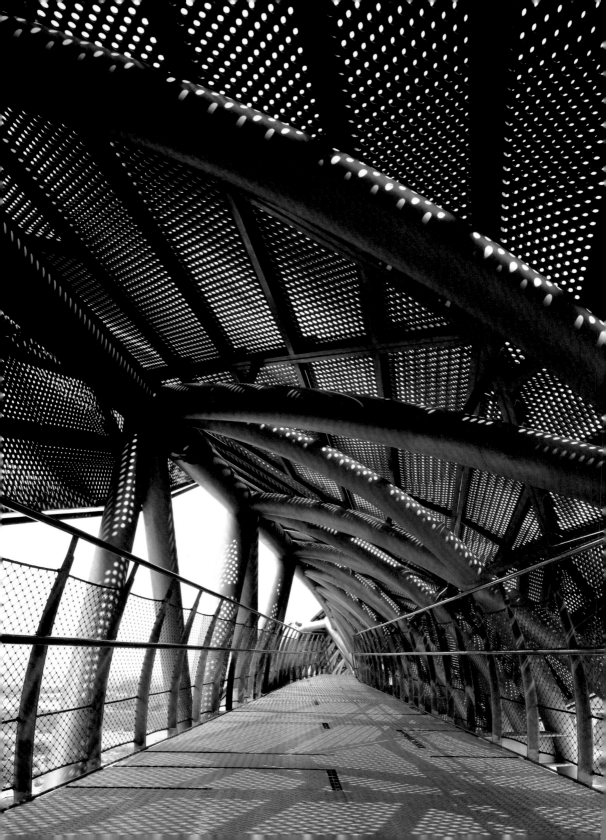

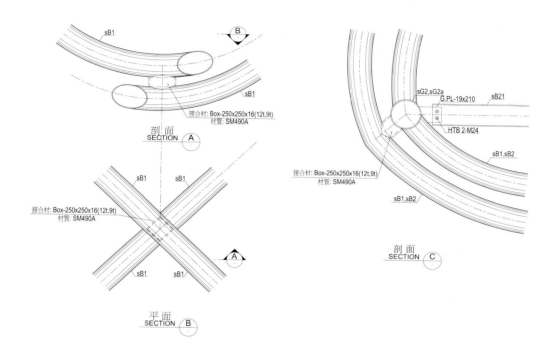

sB1

B

sB1

sB1

接合材: Box-250x250x16(12t,9t)
材質: SM490A

剖 面
SECTION A

sB1 sB1

接合材: Box-250x250x16(12t,9t)
材質: SM490A

sB1 sB1

A

平 面
SECTION B

sG2,sG2a
G.PL-19x210
sB21

HTB 2-M24

sB1,sB2

接合材: Box-250x250x16(12t,9t)
材質: SM490A

sB1,sB2

剖 面
SECTION C

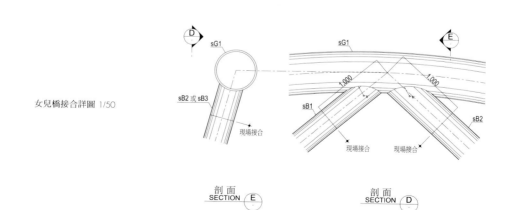

D

sG1

sB2 或 sB3

現場接合

E

sG1

1,000

1,000

sB1

sB2

現場接合

現場接合

女兒橋接合詳圖 1/50

剖 面
SECTION E

剖 面
SECTION D

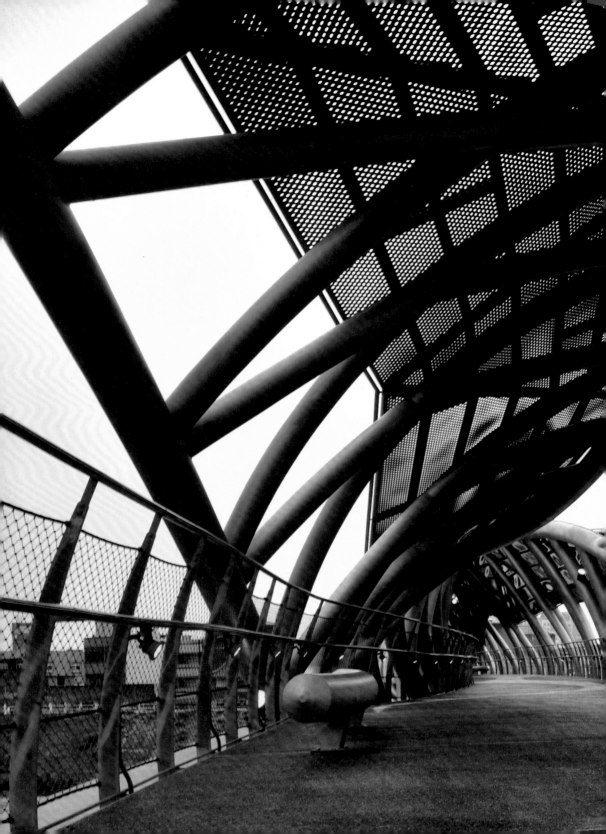

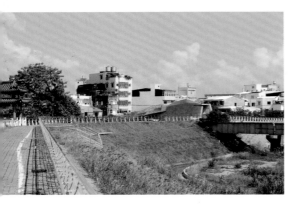

天空之橋——
以盒子般的造形容納時光與歷史

座落地點：雲林縣北港鎮義民路與河堤道路交口附近
主要建材：清水混凝土、鋼構、鍍鋅格柵、金屬網、鐵
　　　　　道木
長度：約 31 公尺
設計時間：2012.01-2012.04
施工時間：2014.09-2015.06

第二期工程為跨防汛道路混凝土人行
景觀橋，簡稱天空之橋，此為連接糖
鐵綠廊與女兒橋的重要樞紐，其雕塑
般的形體橫跨糖鐵護坡與北港溪河
堤，將曾經繁盛的復興鐵橋路線重新
串連起來。橋體結構自舊鐵道護坡靠
近河堤處開始構築，以鋼筋混凝土為
主要構造材料，前端以ＲＣ深樑板作
為結構形式，至橋樑的中段轉變成為
「盒」般的板牆系統，讓行人原本「走
在橋面之上」的單一路徑體驗，轉向
「走入橋體的空間之內」，而在這座
盒狀的橋內所看見的框景視野，則鎖
定為復興鐵橋的斷橋遺址。

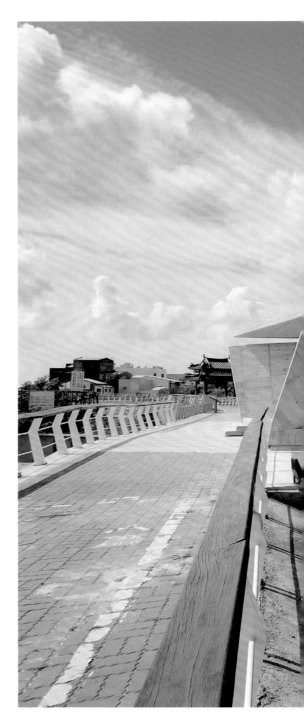

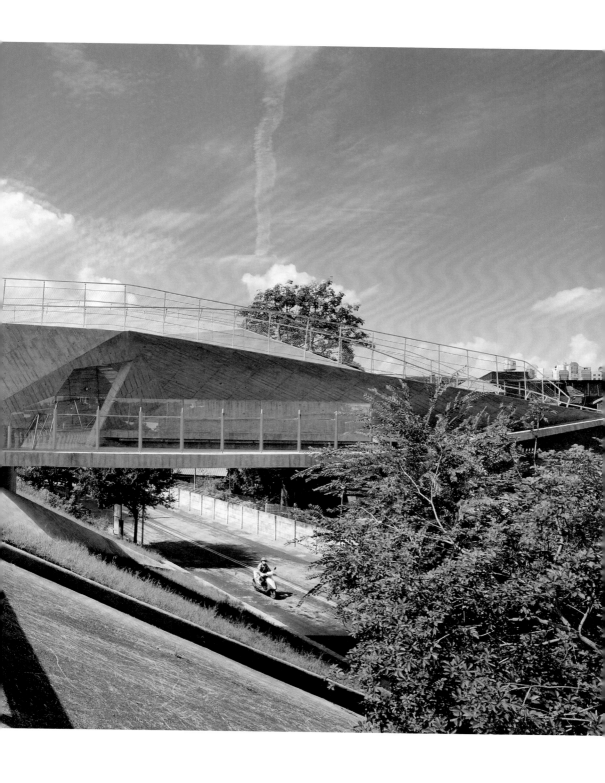

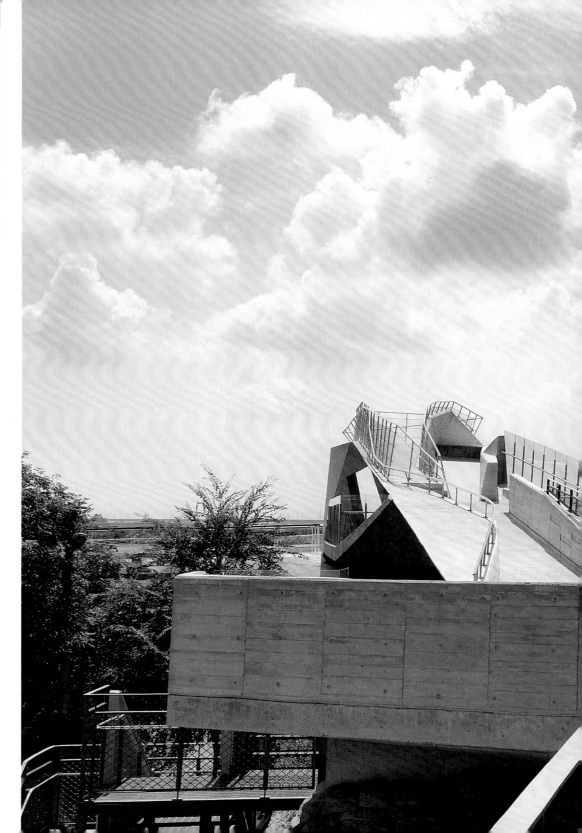

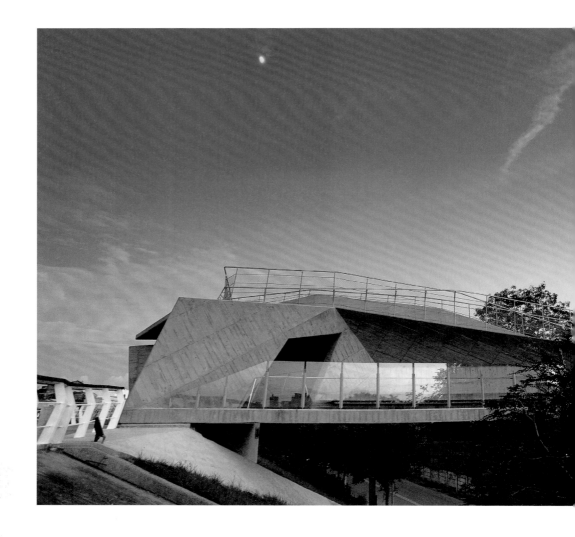

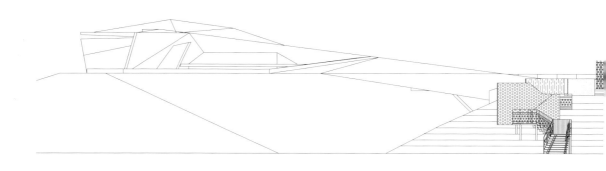

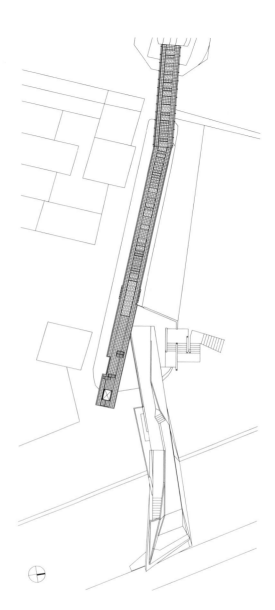

天空之橋平面圖 1/500

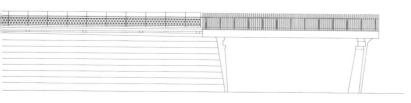

天空之橋北向立面圖 1/300

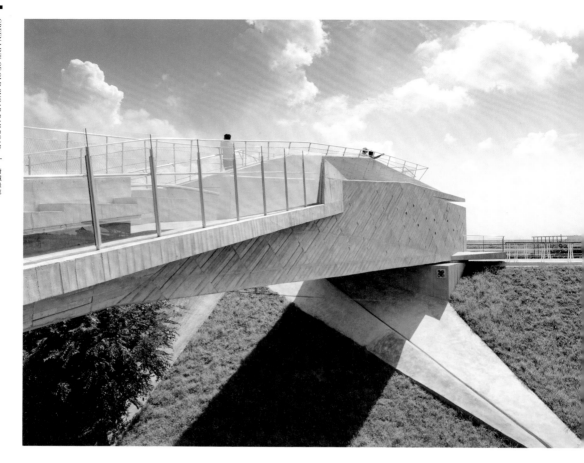

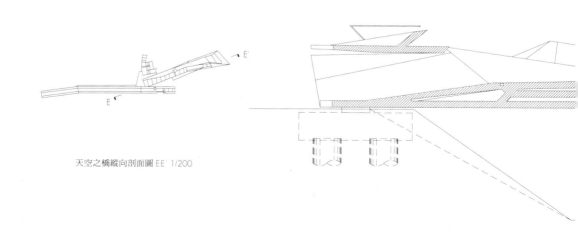

天空之橋縱向剖面圖 EE 1/200

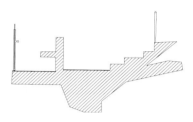

天空之橋橫向剖面圖 AA' 1/100

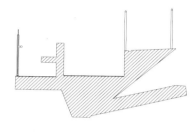

天空之橋橫向剖面圖 BB' 1/100

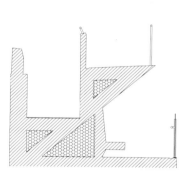

天空之橋橫向剖面圖 CC' 1/100

天空之橋橫向剖面圖 DD' 1/100

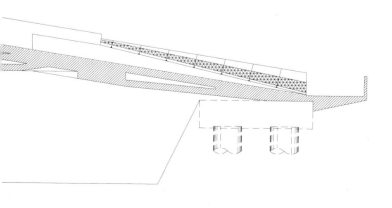

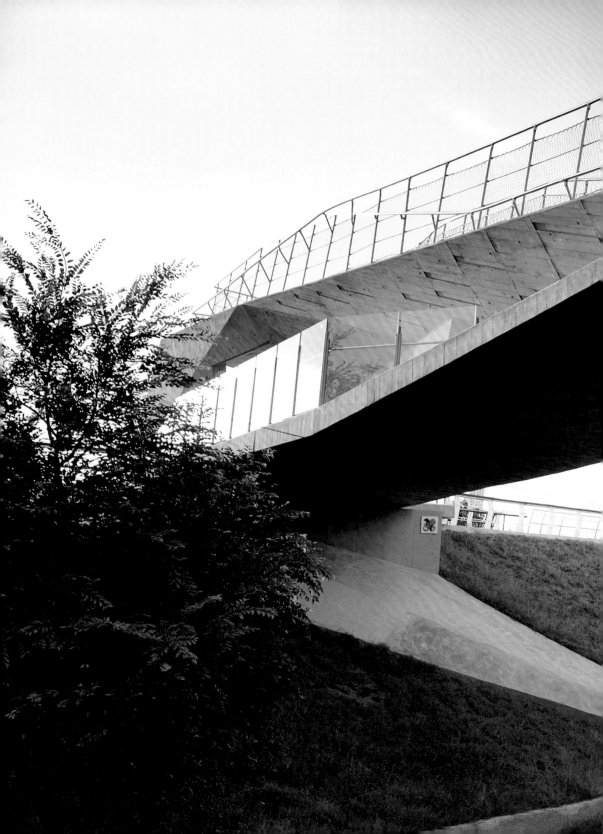

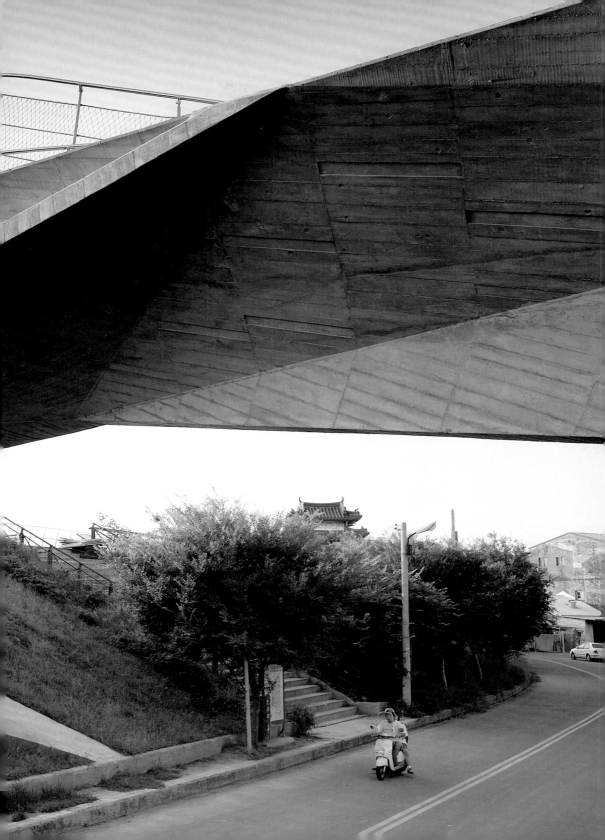

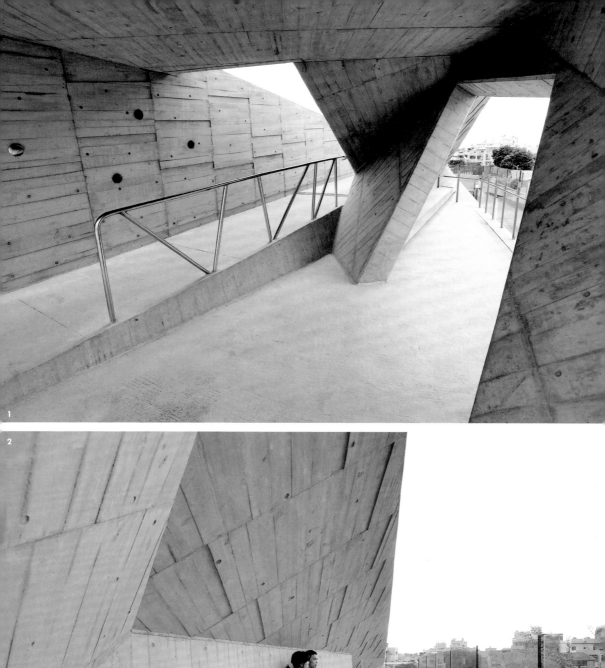

1

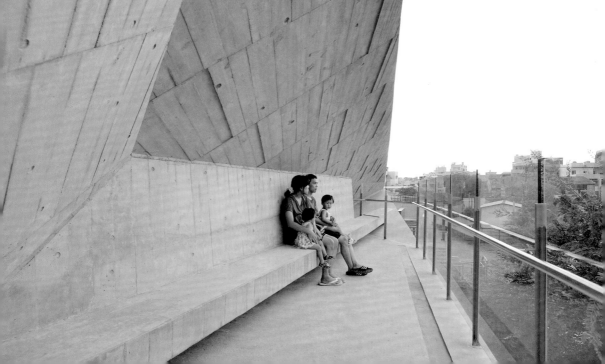

2

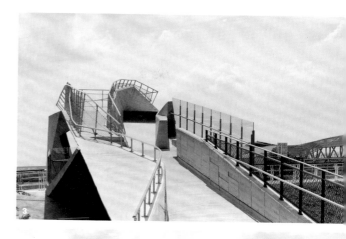

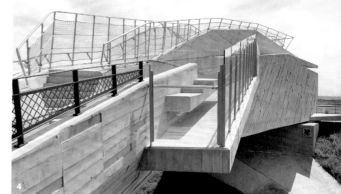

1　板狀與管狀結構的空間效果。
2　轉折產生的凹室設置了座椅，
　　可欣賞既有的黃花風鈴木。
3　橋身蜿蜒而上，通往天際，與
　　女兒橋遙相呼應。
4　橋邊懸挑的一角，正好可以成
　　為座椅區，懸浮於路面上。

透過這種由開闊而壓縮，由壓縮而聚焦的動線設計及空間營造，讓使用者行走在橋上／內的感官體驗，彷彿經歷一場時光流動的旅程，讓結構間的轉換與空間經驗的層次感互相呼應，使這座串連糖鐵護坡、北港後巷、河堤與女兒橋的要道，扮演了串聯不同方向、視野與時間的輻輳點。天空之橋雕塑般的量體，讓「過橋」的經驗產生更多不同的可能，除了匆匆走過，遊人們可以爬上橋頂觀看夕陽自小鎮後方漸漸西斜，倚坐在橋側的水泥長椅上眺望北港溪水冉冉流去，甚至孩子們在橋上的板牆之間捉迷藏。在此，橋不只具備過渡的單一功能，還可能有如江南園林一般，景隨步移、可遊可居。

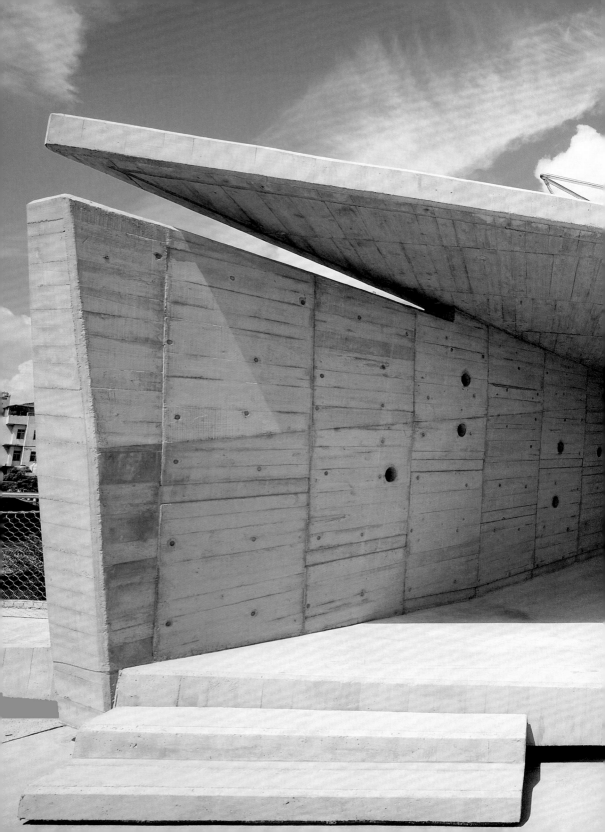

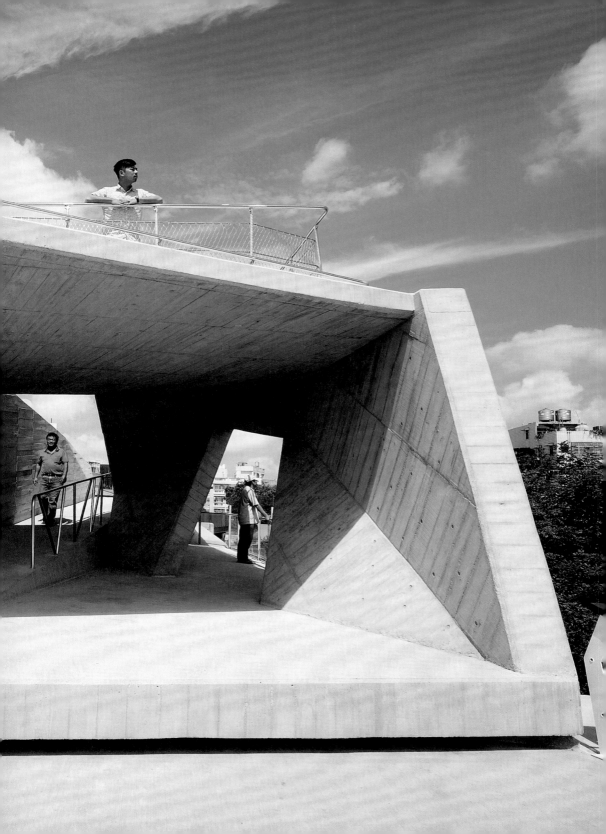

景觀綠廊步道——
翻轉城市空間

座落地點：雲林縣北港鎮沿北港台糖鐵道舊址至義民路
主要建材：鋼構、沖孔鋅鋁板、鍍鋅格柵、木紋混凝土
　　　　　　磚、鋼筋
長度：262 公尺
建築面積：1379.11 平方公尺
設計時間：2012.09-2013.09
施工時間：2014.07-2015.06

北港台糖鐵道人行景觀步道，其以糖廠為起點，沿著舊台糖鐵道的護坡路徑劃過北港市鎮。這條鐵軌路基雖因棄置已久而成為城鎮中的死角，但獨特的地形卻也讓行人體驗了走在樹冠高度的趣味。考量交通的安全性，我們將護坡從大同路退四米才開始爬升，讓出一個社區廣場空間，串聯道路兩側的商業行為，並以木紋石板及鐵道枕木做為鋪面，呼應周遭房屋的紅磚牆面。為保持舊鐵道護坡上既有

的植栽，利用鏤空的鍍鋅格柵板作為
人行步道的鋪面，並抬升至距離護坡
表層上方約三十公分的高度，讓行人
的視野更遼闊，護坡上的植物末梢亦
能穿過格柵板與人親近。我們也利用
其他透水鋪面和景觀家具，為整條步
道營造出鐵道的意象。

每年北港鎮慶祝媽祖聖誕時，「真人
藝閣」遊行必經過文化路，因此我們
特別將跨越文化路段的鋼構景觀橋，

從一般陸橋最低限高四米六提高一
米，兩端基礎埋設於護坡中，利用圓
弧橋面及通透扶手設計，降低鋼構橋
在城市中的量體感，並於端部設置
一座鋼梯作為行人進出景觀步道的節
點。走到景觀步道末端，便來到河堤
防汛道路旁，一個懸挑出去的鋼構平
台指向佇立於北港溪的復興鐵橋，暗
示昔日台糖鐵道與復興鐵橋的相連關
係，並遠眺頹傾的鐵橋遺跡以及新構
的女兒橋。這條景觀綠廊步道企圖翻

橋不只是橋也是
地景
裝置
建築
也可能是任何事物
一切在此延伸 聯結 轉化
過去 現在 未來
在此
浮現
消失
浮現
周而復始

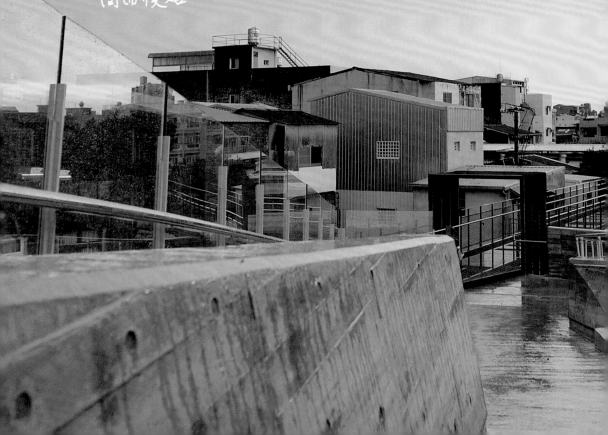

轉既有的城市空間，讓原本沒落的城鎮背面（舊台糖鐵道遺跡）轉為正面，因此整條景觀步道沿途皆保留能與住戶直通的出入口，讓北港鎮民對舊台糖鐵道重新產生認同與參與感。

喚醒記憶的北港糖鐵綠廊

台糖鐵道曾經是北港與新港人共享的重要記憶，可惜後來逐漸被忽略。我們希望透過「北港糖鐵綠廊」（女兒橋、天空之橋、景觀綠廊步道）的統整規劃，讓北港溪岸蜿蜒至北港糖廠的途中，倚靠著舊糖鐵與北港鐵橋的遺跡，自空中構築一條起伏延伸的線性綠帶，並在這些橋段與綠廊相接的節點處，設計各種趣味性的空間，使台糖鐵道、復興鐵橋和北港溪串聯成一個連貫的觀光休閒步道，將市區人潮引導至北港溪的堤岸。

我們一直希望能在女兒橋近嘉義縣的端點，設計一座樓梯和通道與溪流對岸、嘉義縣境內的斷橋遺跡聯通，讓行人與腳踏車可以直接通往復興鐵橋在新港端已完成的板頭社區建設。可惜的是，此其中涉及跨縣市繁複的資源整合與協調，至今我們仍在努力地設法協調當中，希望未來的糖鐵綠廊，可以接起這斷裂近半世紀的復興鐵橋，成功地完整串起台糖鐵道在此地的現在與過去。

自救恩堂開始，我們展開一系列教堂建築設計，因此對於當代城市中的教堂做出深刻的探索與實踐。早期的城市常以信仰為生活中心，人類文明也圍繞著教堂與寺廟發展，然而自工業革命與君主極權沒落以後便開始轉變。當代城市的中心已經從信仰轉變為商業，例如臺北 101，這樣的城市涵構也反映了社會價值觀，消費文化取代信仰而成為時代精神主流。因應這樣的趨勢，教會逐漸發展出較為入世的宣教方針，1950 年後，臺灣的基督宗教更加強調社會關懷，不僅改變了禮拜儀式，使之更貼近日常生活，同時也透過青少年團契、松年大學以及社區活動來進行宣教與敬拜。教會空間因此強調富有彈性的使用機能與福利設施，朝向高層化、複合式空間來發展。當代的臺灣教堂成為橋接俗世生活與信仰崇敬的建築，有如心靈的便利商店，著重與基地環境及周邊社區的互動，並藉由空間設計引導居民走入教會。

傳統的教堂主禮拜堂通常設置在一樓，方便信徒聚會且容易疏散人潮，但我們的教堂系列設計卻刻意將主堂置於最高處。這樣的安排是基於結構力學——以輕量的材料與構造系統構築一座能容納多人聚會的大跨距無落柱空間，滿足禮拜所需之挑高通透的空間需求。當我們將輕的主堂結構置於高處，低層部便可以容納更多不同機能的空間，也呼應了聖經：「殿的法則乃是如此：殿

在山頂上，四圍的全界要稱為至聖。」（以西結 43:12）讓信徒在相對遠離俗世、與天接近的地方禱告。當主堂位於頂層時，從建築外部抵達主堂的動線也被拉長，讓使用者得以在此間更細緻地感受建築內外的景色，我們在這些中介空間穿插了樓梯、橋、天井、開窗與光影設計，引導信徒在不斷盤旋向上的過程中放慢腳步、沉澱心靈。

教堂 系列
橋接信仰
與社區生活

光，既是地球生命動力來源，於我而言也是最具精神性的物質，因此本系列教堂設計特別著重營造光線。基督教相信上帝是唯一的神，祂會透過各種事物彰顯其大能，如透過光創造神聖的氣氛，所以主堂利用天窗引入日光，照亮講道台上的十字架，再配合木作裝潢，塑造可親卻又崇高聖潔的氛圍。牆面的長窗引入室外光景，用直接或間接的光線

取代有形的裝飾，塑造詩意而明亮的空間意象。除了主堂的光線設計之外，在梯間、長廊或是中庭等中介空間裡，也利用不同的開窗方式、玻璃雨庇、天窗及孔洞，引入戶外光線，創造建築與時推移的生命力。水在建築設計中，則具有調節溫濕度、引導空氣流動的作用，因此我們的教堂設計也經常在廣場與中庭配置水的元素（水池或水牆）。一方面作為視覺焦點，一方面協助內部空間氣流流動，同時呼應上帝以聖潔的水滌淨人之原罪的宗教意涵。以百葉窗、天窗創造室內外空氣循環；用雙層牆隔絕日照熱能與噪音，讓建築維持舒適穩定的溫濕度；透過深窗、陽台與迴廊緩衝室內空間受烈日和風雨的直接衝擊，並引入舒適的氣流。

整體而言，本系列教堂建築設計透過將聖堂放置於建築的高層部，塑造大跨距且可容納多人聚會的場所，讓建築的低層部得以釋出更多空間，配置各種行政、教育以及社區互動交流的活動場域。地面層的外牆設計也不斷實驗以各種形式打開牆體，營造通透無牆的教堂建築，內部則透過各種結構與空間設計，讓建築內外的空氣、光線與水流可以相互流通，塑造出順應在地環境、可自體調節內外氣候的教堂建築。我們試圖創造出多孔隙、社會參與程度高的教堂，讓信仰融入常民生活，協助在地社區凝聚集體歷史記憶，進而以教會替臺灣駁雜的都市景觀進行歷史錨定。

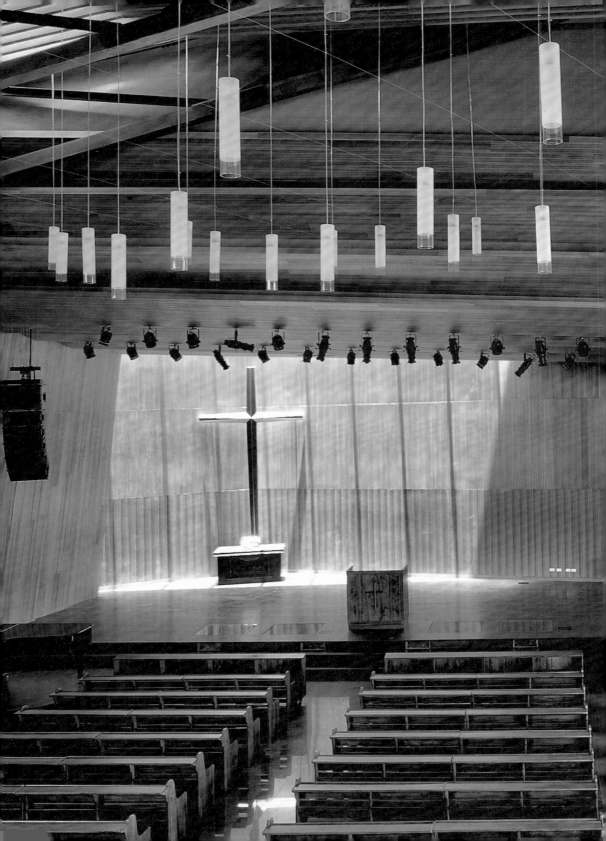

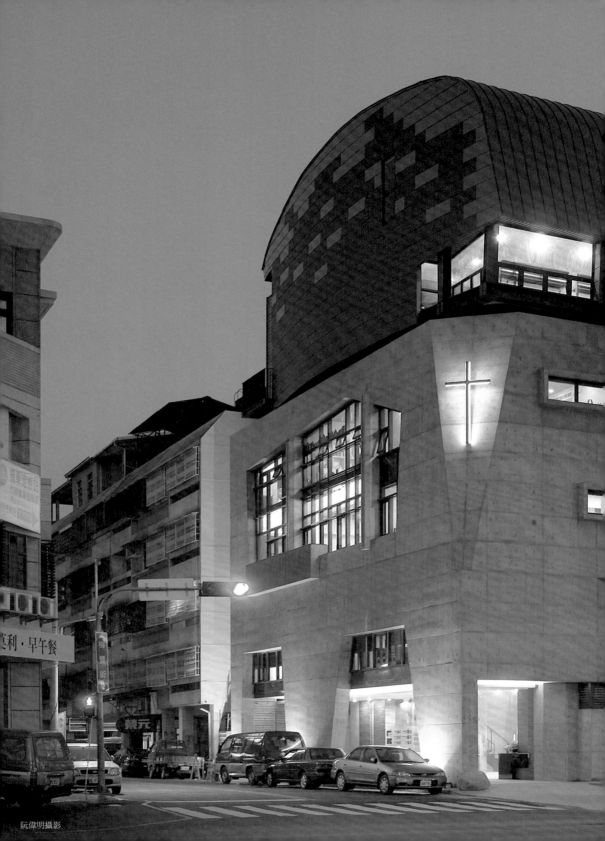

阮偉明攝影

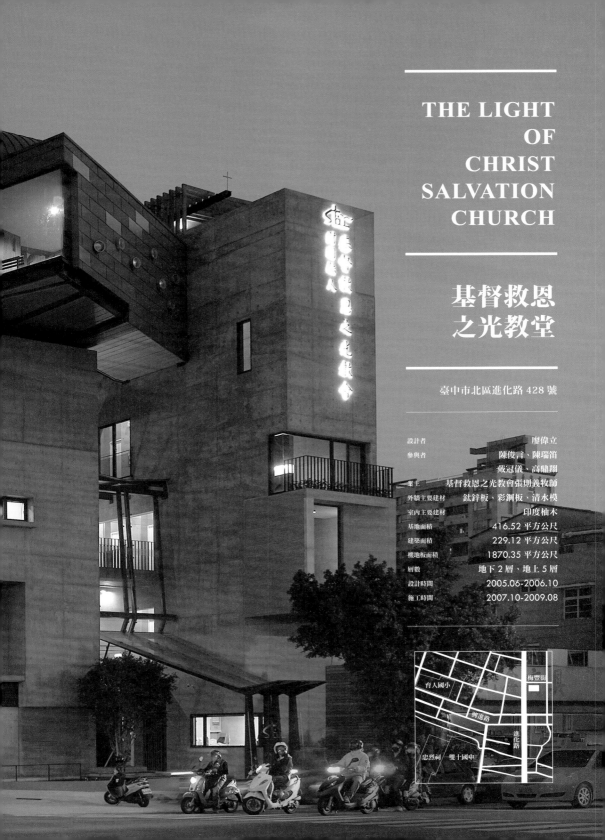

THE LIGHT OF CHRIST SALVATION CHURCH

基督救恩
之光教堂

臺中市北區進化路 428 號

設計者	廖偉立
參與者	陳俊言、陳瑞笛
	戴冠儀、高鼎翔
業主	基督救恩之光教會張則義牧師
外牆主要建材	鈦鋅板、彩鋼板、清水模
室內主要建材	印度柚木
基地面積	416.52 平方公尺
建築面積	229.12 平方公尺
樓地板面積	1870.35 平方公尺
層數	地下 2 層、地上 5 層
設計時間	2005.06-2006.10
施工時間	2007.10-2009.08

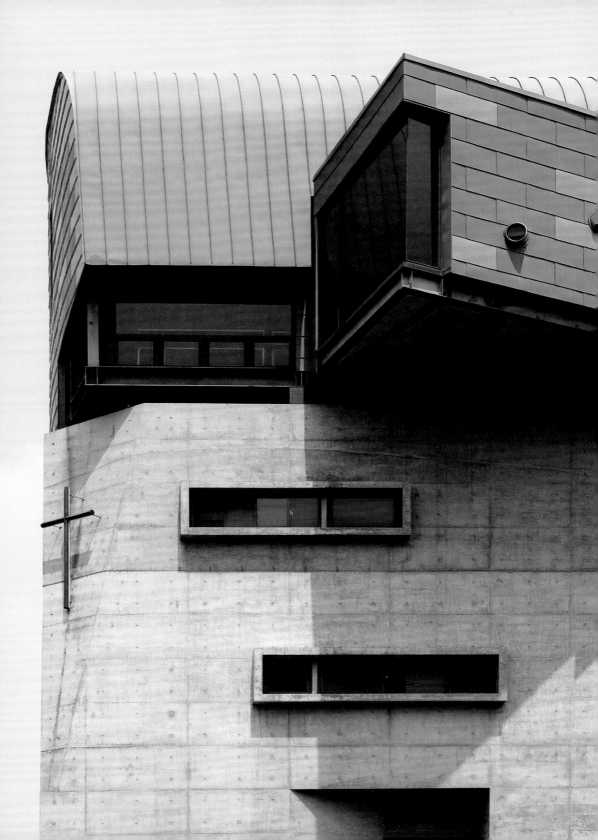

基督救恩之光教堂，是我們第一個教堂建築設計案，在此之前雖曾因身為基督徒的緣故，私下畫過一些教堂的設計圖稿，但總未有機會付諸實行。直到二○○五年，臺中基督救恩之光教會因為舊有鐵皮禮拜堂不敷使用，決定購地新建教堂，於是救恩堂主任牧師張則義牧師經由一位主內姊妹的推薦，委託我們替他們設計、建造一幢新的教堂，自此開啟了我們一系列教堂建築的設計與創作。

凝聚都市重量的教堂

本案的基地座落於臺中市北區進化路上，位處臺灣典型都會住商混合區的角地，周遭參差著攤商與不同年代興建的各種住宅，混雜了多樣的招牌、鐵窗與各種材質的屋頂加蓋，是臺灣都會中常見的社區；雖然這種紛雜的景色，與缺乏都市社會、文化紋理的城市景觀，源於島嶼的歷史政經發展過程，我們仍然希望可以在此地創造出具足「自明性」（identity）的建築，一方面能夠明晰地彰顯於城市之中，一方面又能夠和社區融洽共存。

我們期待這座教堂與其內部的活動，可以為社區與城市累積記憶與故事的片段，漸漸成為歷史脈絡的一部分，所以整體建築強調「重量感」，希望它能夠成為其他建築可以錨定的對象，凝聚城市的歷史記憶。

左頁
呼應「殿建於高處」，將輕量金屬板構成的主堂置於清水模構成的穩固磐石之上。

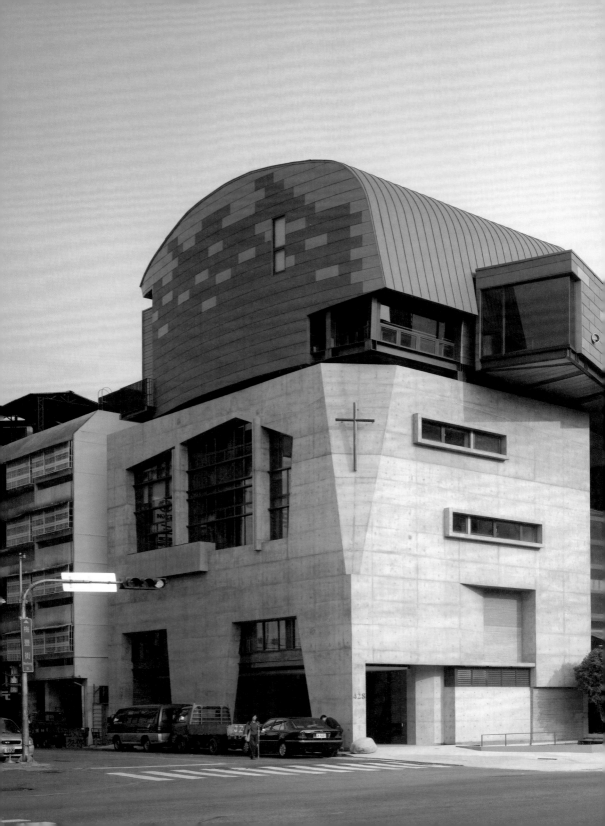

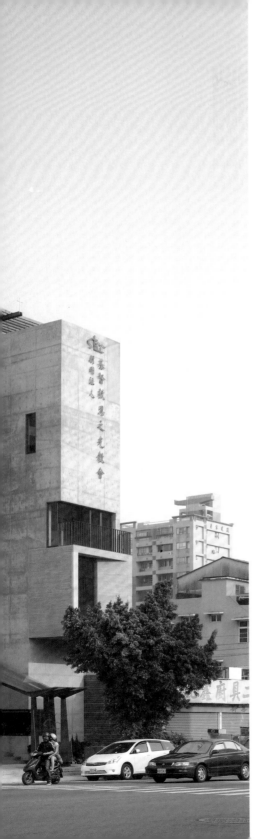

有人覺得主堂的外型像是方舟、有人說是鯨魚，也有人說像饅頭，觀者有自由詮釋的空間。空橋開窗及圓孔，分別對向城市中獨具意義的點。（Christian Richters 攝影）

巨石上的信仰方舟

於我而言，信仰和宗教可以讓人獲得靈魂的放鬆，在性靈的內在探索中，放掉平日腦中的俗事，感受到自由和寬廣。而教堂則是人與神交會的場所，如同海德格對居住的定義，容納著天、地、人、神，信徒們在此認真的聽經，與內在溝通、回歸初衷，出門後則帶著歸零的身心靈繼續前進。

承續重量的概念，救恩堂的原初設計構想，引用舊約聖經裡諾亞在山頂建造容納比較世俗的一般性活動，以清水模的牆面塑造出厚重的量體和質感。而與神進行靈性溝通的主堂，則放置於最頂層，一方面對應在山頂的方舟，暗示聖經說：「上帝的殿建在高處」的意象，一方面也因其力學的考量，讓大跨域的鋼構置於建築的頂端，容納主堂寬廣的空間需求。造型上，為凸顯方舟的意象，設計成一個圓弧的棚頂，並特意用樑上柱讓其量體挑出於清水模之上（主堂反樑之下與混凝土建築之間則做為儲藏空間使用），再覆以鈦鋅版模擬方舟的輕盈形象，同時與週遭的鐵皮屋相互關聯與呼應。

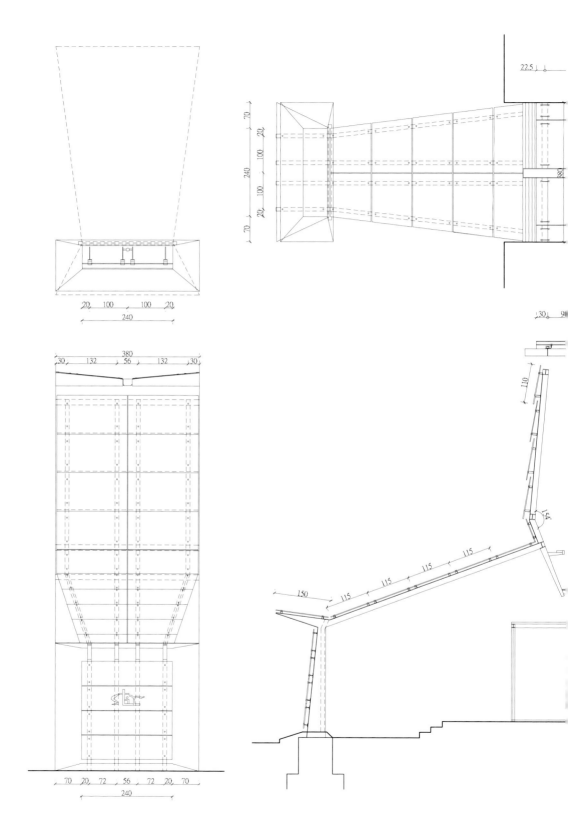

90 90 90 90 90 90

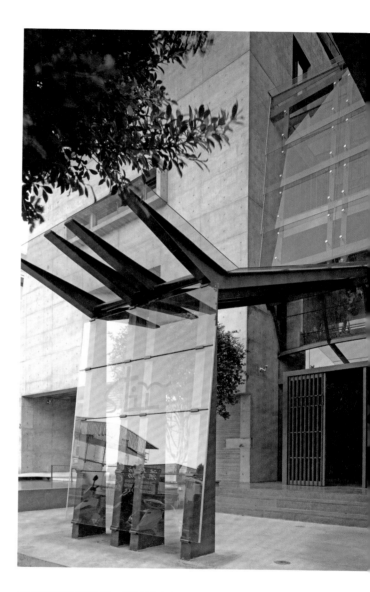

中間穿堂設置了玻璃雨庇,外牆反映臺灣城市的氣候屬性,採用玻璃雨淋板設計,可採光、通風又避免雨水打入,並將中庭轉變為人們可停留與交流的都市公共空間,也塑造了出入口的意象。

入口雨庇詳圖 1/100

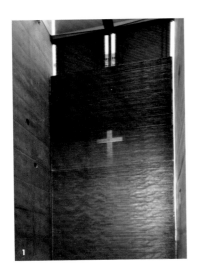

1　陽光會在午後於中庭底端的水牆上，
　　照映出光的十字架。（阮偉明攝影）
2　充滿光線的大廳是個會呼吸的場所。

人神交會的建築空間

會呼吸的入口大廳

從位於進化路上的西向立面進入救恩堂，我們首先來到一個挑高三層、頂覆玻璃雨庇的透空入口大廳，端景水牆自高處緩緩流瀉而下，直入地下一樓，白天陽光根據時間的推移，從不同角度灑落在大廳之中、水牆之上；隨著夜幕低垂，投影在水牆上的十字架則緩緩地浮現。水牆在此除了發揮調節大廳微氣候的功能，也有滌靜人之原罪的宗教暗示。

大廳的頂端則特別設置百葉窗加強空氣的循環，讓水、光線、流通的空氣和往來活動的人，使大廳空間成為一個會呼吸的場所。

本案入口大廳的垂直空間尺度，試圖塑造接近古典教堂的崇高氛圍，但卻在空間機能上進行翻轉。在此，一樓的大廳不再如傳統教堂做為主堂使用，而是一個通透、開放的公共空間，可供教會舉辦各種開放性的活動：如音樂會、展覽、小型茶會或各種社區活動。事實上，整體救恩堂的地下一樓至二樓，都是較為開放的活動空間，供教友舉辦各式社區活動使用，希望能夠藉此讓這個位於街角的教堂，連綴起宗教與日常生活，俗世與聖潔、平常與儀典，成為社區居民心靈的 7-11，所以在設計上也刻意將地面樓層的牆面減到最少，讓建築與周遭互動。

站在救恩堂的入口大廳，水牆、懸挑的琴鍵樓梯，以及錯落的七道橋依序成為空間中的視覺焦點。此處的設計，試圖透過延長的中介空間，讓人的移動與自然光線與空間有更多交融的可能，同時在過程中放慢心境，體會時間與空間、準備與神對話。

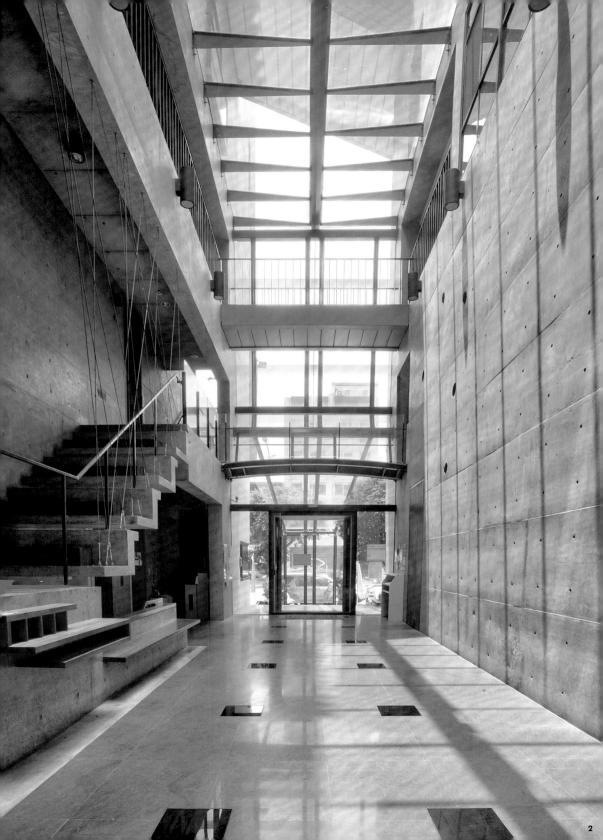

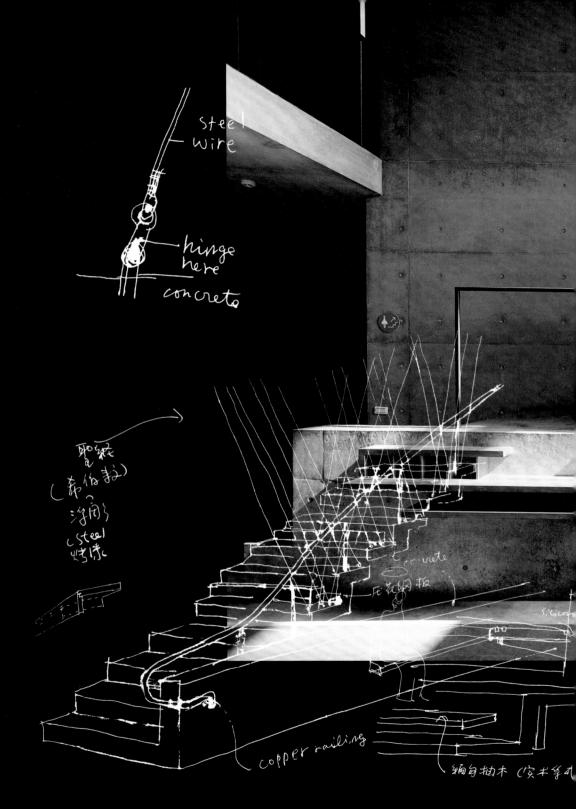

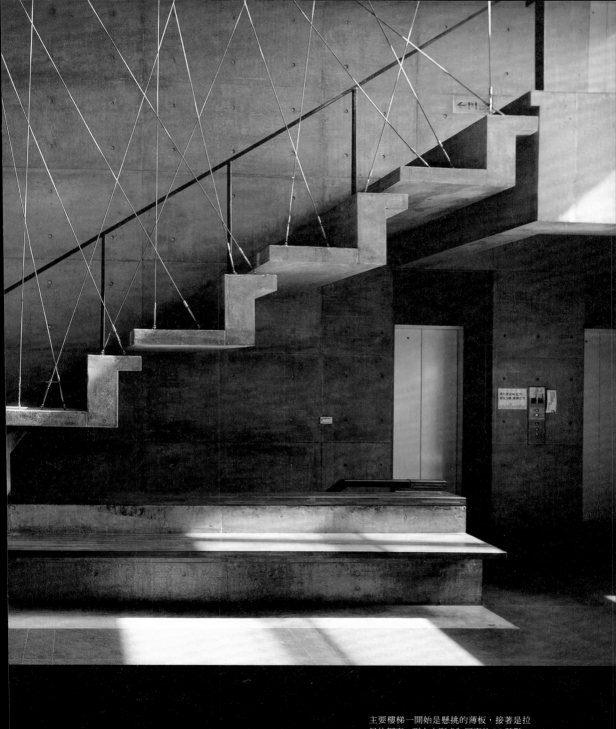

主要樓梯一開始是懸挑的薄板，接著是拉吊的鋼索，到上方則成為厚實的 RC 踏階，我們以此隱喻信仰的過程，從半信半疑到堅信不疑。

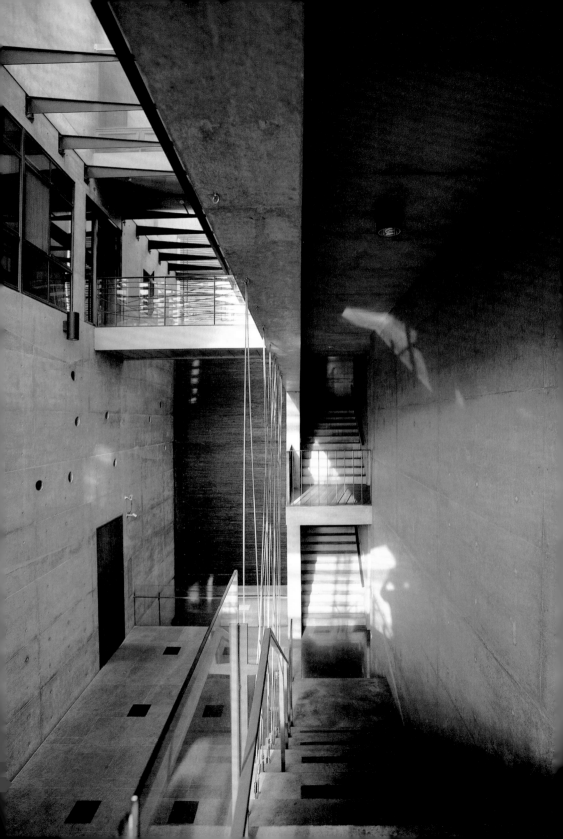

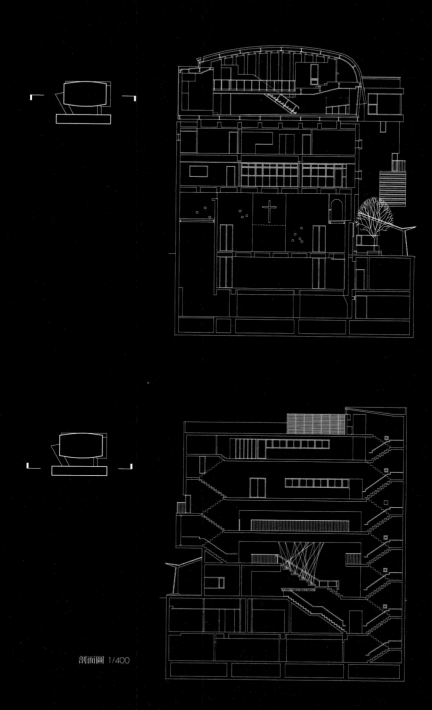

剖面圖 1/400

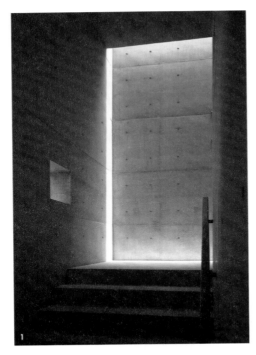

1　樓梯間上方灑落的天光，將人從世
　俗帶往神聖。
2　二到四樓的樓梯做成透空，使人們
　能在光中往上行。
3　從四到五樓的樓梯間往回看向長廊。

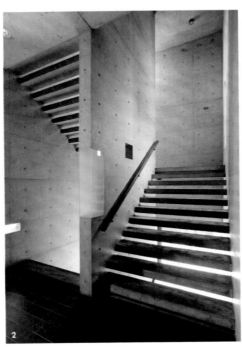

呼應信仰的「梯」

從入口大廳到五樓主堂之間，腳下的
梯階經歷三種變化：大廳南側的懸挑
造型樓梯，做為大廳視覺的美學焦點
之一；二到四樓的樓梯以清水混凝土
砌成；四到五樓的階梯踏步之間則刻
意透空，讓日光得以從每一步的踏階
之間撒入室內，引人向上。我們企圖
藉由這些造型各異的階梯，塑造使用
者登梯過程中不同層次的空間體驗；
同時藉此刻意拉長建築內的中介空間，
引導使用者放慢腳步，沉澱外在世俗
活動的紛擾。對於教會的牧師與信徒
而言，這些樓階則又呼應了信仰的不
同階段：從同信仰開始前的冥頑，初
期半信半疑的喜悅心境，中期內心曠
野寂靜的感受，直到最後信念堅定、
步步有光。在這些不斷盤旋迴繞的登
梯歷程中，空間的壓縮與開放，讓使
用者感受到時間與空間的流轉，進而
逐漸放下日常生活的紛擾，與神進行
交談，回歸內在的寧靜。

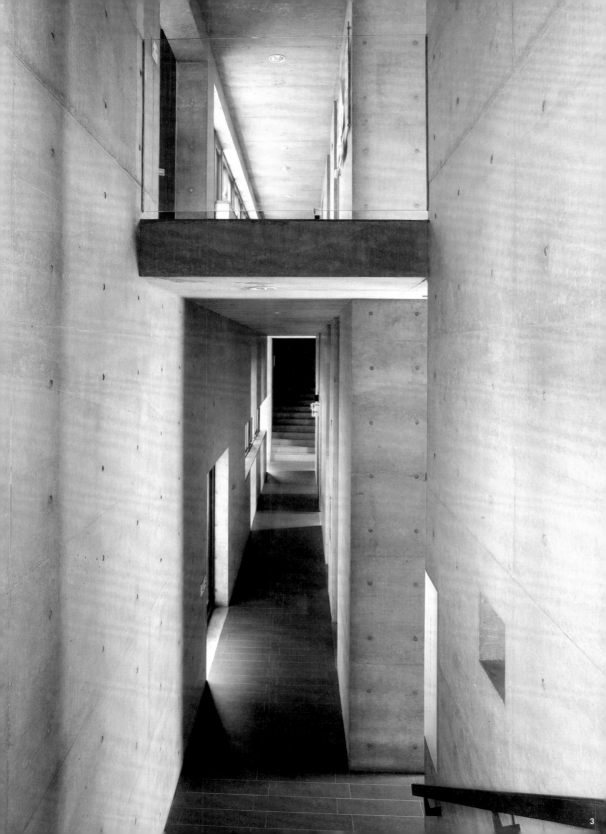

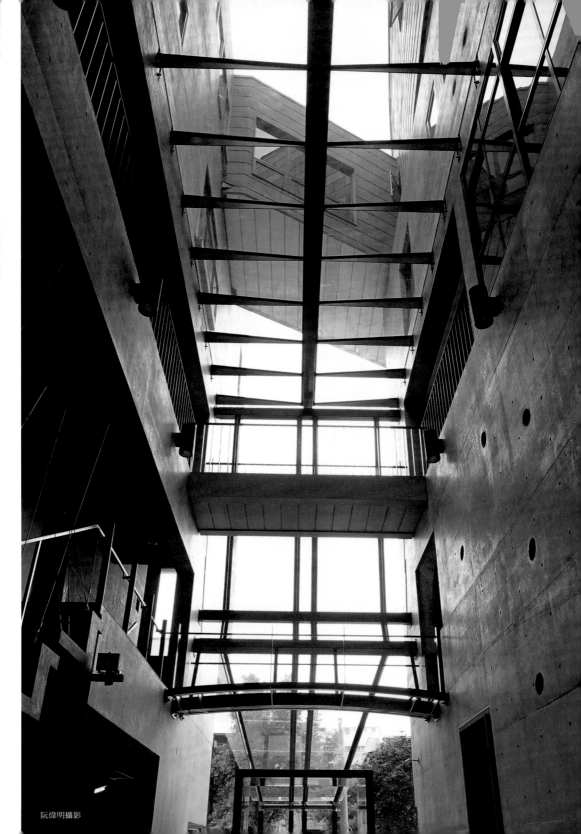

阮偉明攝影

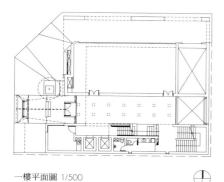

一樓平面圖 1/500

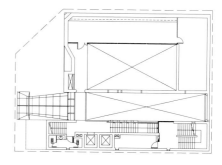

二樓平面圖 1/500

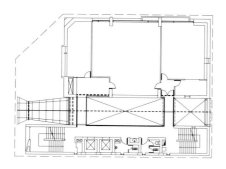

三樓平面圖 1/500

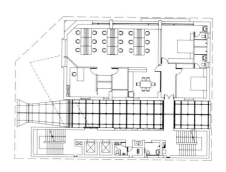

四樓平面圖 1/500

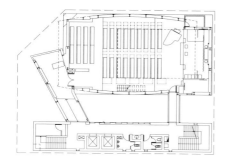

五樓平面圖 1/500

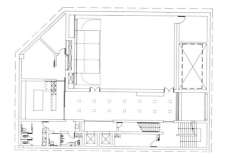

地下一樓平面圖 1/500

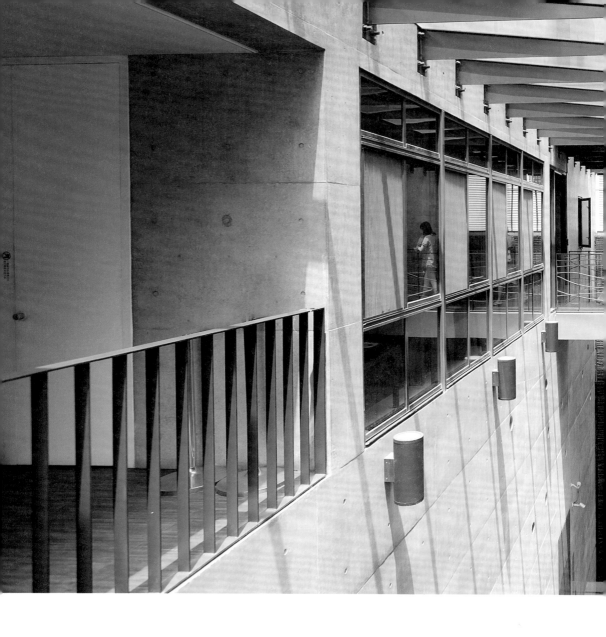

以「橋」聯通的空間配置

本案平面空間的配置，可以大廳為界，分成北棟與南棟兩大區塊，前者主要容納各式活動空間，後者則配置樓梯、電梯、廁浴和水電機房等機能空間，自地面樓層以上，兩個建築量體之間以「橋」聯通，讓人在建築內移動時，不斷與大廳內的自然流通互動。

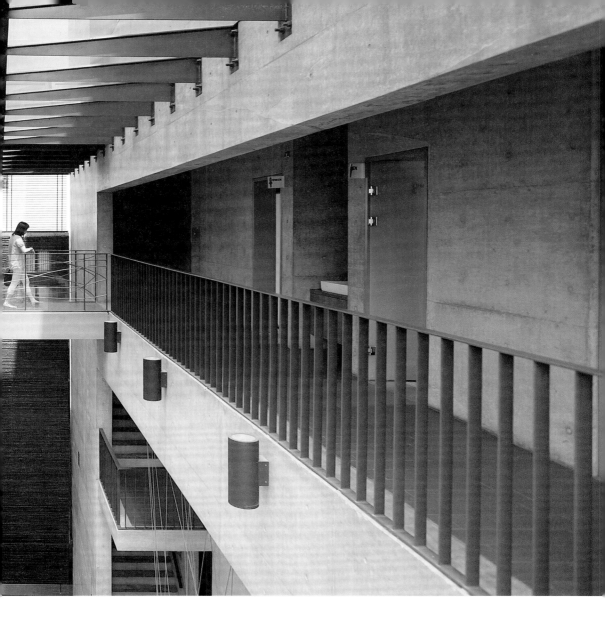

隨著樓層的提高，空間的功能亦趨內在與形上。地下二樓是停車場；地下一樓配置平時教友聚會、活動使用的副堂、廚房及禱告室。二樓與三樓為學習空間，配置有檔案室、閱讀室、教室、圖書室和錄音室。四樓為行政空間，配置辦公室、會議室與神職人員休息空間等。直到頂層，才是位置最高、最隱蔽與安靜的主堂，希望信徒們能夠在逐步登高的過程中漸漸沉澱心情，寧靜地與神和信仰產生交流。

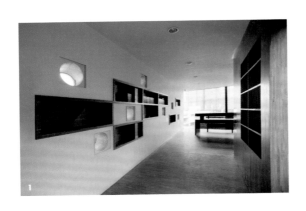

1　通往主堂的空橋內部。牆
　上的七個圓孔可打開通風
　或閉闔，並設置書架放置
　做禮拜時的聖經。
2　五樓的樓梯間，天光灑入
　角窗。

「橋」是本案的設計重點之一，這些
在不同樓層中聯通南北棟建築量體的
橋樑共計七座，除呼應上帝以七天造
人的意涵之外，亦配合業主替每座橋
的命名進行概念設計，如通往二樓閱
讀室的「光明之橋」，三樓學習空間
的「結果子之橋」等。

其中，通往主堂的門廳長廊的西南面
上，特別開設了七個圓窗，供使用者
眺望鄰近街景的天際線與節慶煙火；
而長廊端景望向西北的落地窗，則指
向牧師的家。這些錯落於大廳視野中
的橋樑，不僅為挑高的入口大廳帶來
更活潑的視覺經驗，同時也讓建築內
部的動線產生室內／室外的出入，使
大廳中的戶外光線和空氣與人的動線
過渡匯流，強化場所中的時空流動。

神性的「光」

光線對我來說，是世界上最接近神性
的物質，所以我們透過各種形式來探
索光影的不同可能性。除了大廳與水
牆隨著時光移動的日照，以及四樓踏
階滲入的光線之外，副堂外的門廳，
也透過大廳地板留下的十二方天窗引
入自然光源，和四方形端景水牆與池
中的日光水影交會，讓人感受生命與
時間的推移。而五樓梯間頂部，也特
意開設了一方隱匿於樓梯之上的角
窗，讓日光斜斜照亮梯間牆壁，塑造
聖潔空間氛圍，引入城市的風景。在
屋頂木質裝潢的主堂中，則藉由講道
台末端屋頂開設的天溝，援引自然光
線照亮向東的講道台與十字架，為主
堂帶來神聖而潔淨的空間氛圍。

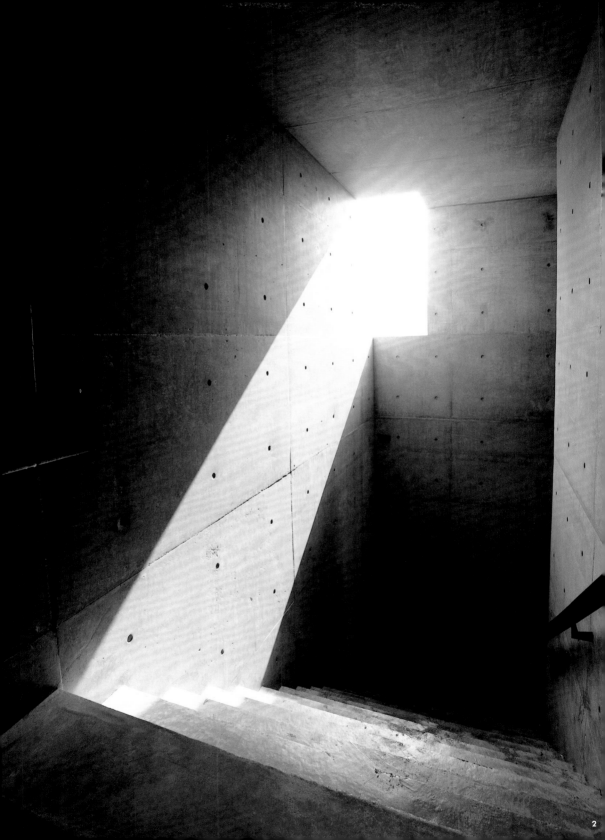

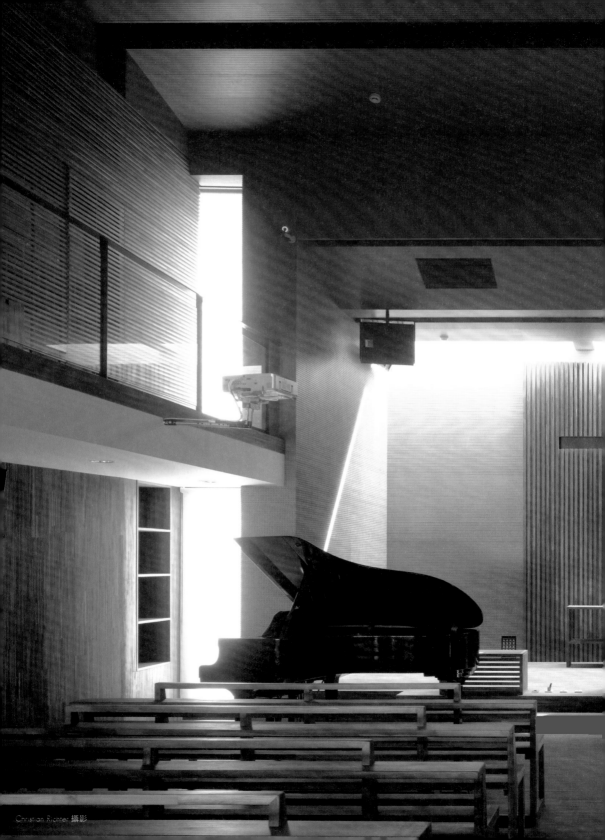

Christian Richter 攝影

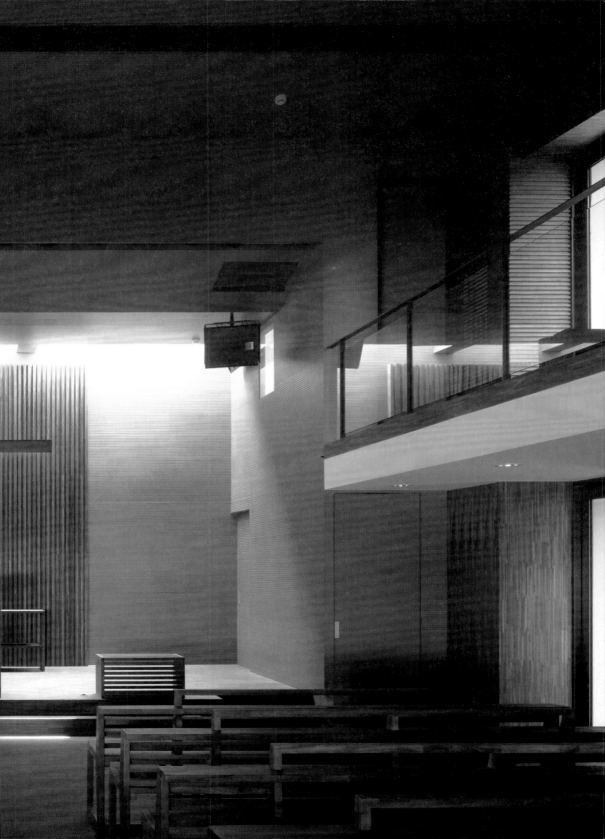

未完成的屋頂禱告室

在救恩堂的原始設計中，動線最末端的屋頂上，其實還有一個禱告室，這個西北—東南向的楔形量體長約四公尺、寬／高各兩公尺，前高後低，主要構造為鋼骨結構，突出於水泥柱腳之上，內層牆面是透明的玻璃帷幕，外層再覆上木材，禱告室內逐漸內縮的端景設有一座十字架。這個位在建築至高處的小禱告室，讓信徒更寧靜專一進行信仰的溝通，可惜的是最終礙於預算有限而無法完工。

Slow Architecture 與社區心靈 7-11

整體而言，在本案的設計中，我們期待教堂除了能夠提供信仰的撫慰以外，還能在社區中扮演居民心靈 7-eleven 的角色，透過開放的空間氛圍與設計，營造一個沒有界限、沒有負擔的崇拜空間，讓信仰與常民的生活結合，使教會不只是教友們聚會的地方，還可以在臺灣普遍「孤立」的城市建築景觀裏，「疏遠」的人際關係中，創造一個聯結與交流的地方，一個讓社區中的人們敞開心胸，打開心炙交流的精神性場所。在建築內部空間的設計上，則刻意營造出許多延長的中介空間（會呼吸的大廳與三種不同的階梯），藉由灰色、非機構化的場所，拉長使用者在空間內部的動線，形成一種迂迴的、不絕對明確與直接的「慢」（Slow）建築，讓空間不再只是二元對立，而可能容納更多的辯證與思考。

有趣的是，在救恩堂完工以後，我們常可從不同使用者身上聽到他們對於建築的不同詮釋。以主堂為例，有的信徒覺得它不像一艘大船，反而像一顆饅頭；而牧師則認為它像是舊約中將約拿吞入肚內三天的大鯨魚。這些回饋為我們帶來的反思在於，或許在面對建築設計的時候，除了建築師自己對創作的初衷與詮釋以外，開放讓使用者各自有其不同的詮釋，更可能讓建築本身和使用者產生更加緊密的連結與觸動，使其生生不息？這是今天在回顧救恩堂的設計中，我們對建築的不同體悟。

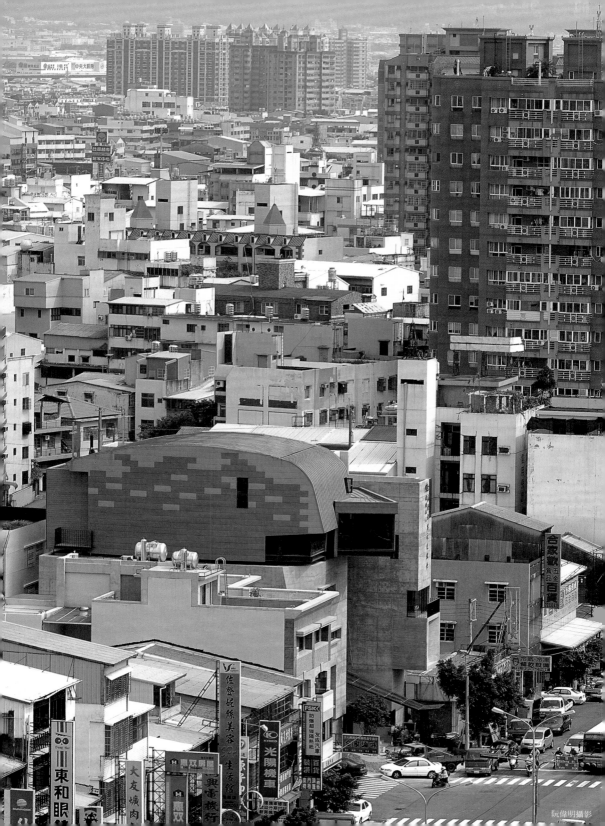
阮偉明攝影

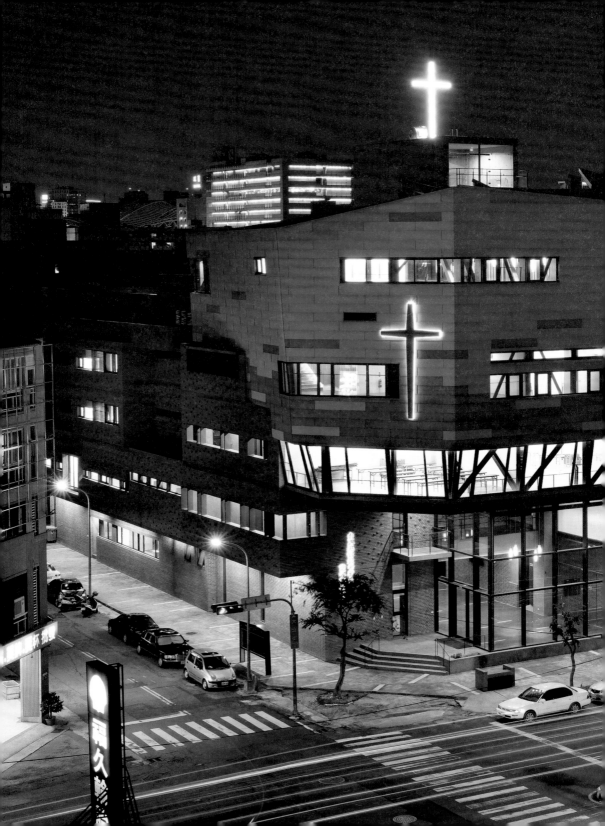

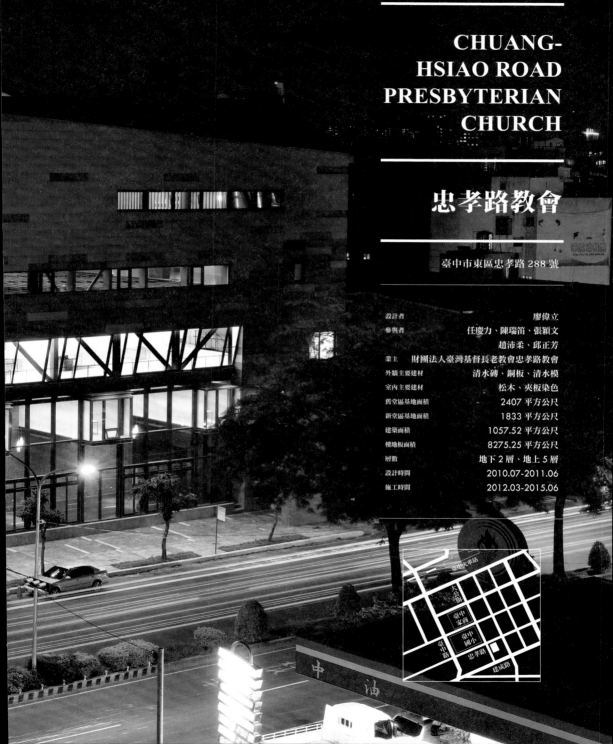

CHUANG-HSIAO ROAD PRESBYTERIAN CHURCH

忠孝路教會

臺中市東區忠孝路 288 號

設計者	廖偉立
參與者	任慶力、陳瑞笛、張穎文
	趙沛柔、邱正芳
業主	財團法人臺灣基督長老教會忠孝路教會
外牆主要建材	清水磚、銅板、清水模
室內主要建材	松木、夾板染色
舊堂區基地面積	2407 平方公尺
新堂區基地面積	1833 平方公尺
建築面積	1057.52 平方公尺
樓地板面積	8275.25 平方公尺
層數	地下 2 層、地上 5 層
設計時間	2010.07-2011.06
施工時間	2012.03-2015.06

臺灣基督長老教會忠孝路教會（簡稱忠孝路教會）成立於一九五七年，舊禮拜堂落成於一九六二年，可容納兩百五十人。自二〇〇九年起，固定參加禮拜的教徒人數已經超過六百人，因此，在經過二十餘年的土地添購整併之後，忠孝路教會正式於二〇一一年，委託我們進行整體教會環境的設計規劃，包括新購入堂區的教堂建築設計建造，以及既有舊堂區的空間再設計。

這是我們的第二座教堂設計案，與救恩堂相比，其所涉及的規劃層面更廣，空間需求與服務對象也比較多元。整體而言，本案舊堂區的再設計以保存原有空間為原則，塑造友善開放的社區交誼場所；新堂區則以新的宣教與教育中心為目標，容納忠孝路教會未來更多元的服務與空間需求。

城市裡宣揚神的國度

本案的基地位於臺中市南區，鄰近後火車站，舊堂區在忠孝路上，是教會的發源地與歷史入口，整體氛圍寧靜安詳；新堂區位於寬三十米的建成路旁，緊鄰臺中市環狀幹道，較為熱鬧而喧囂。由於現代教會除了傳統主日禮拜外，也十分重視社區關懷、照顧弱勢等多元功能，因此本案旨在整合忠孝路教會新舊堂區，創造出更為開放而包容的環境。保存原有寧靜的空間氛圍是舊堂區的主要目標，我們首先將位於忠孝路的入口移至正中間，

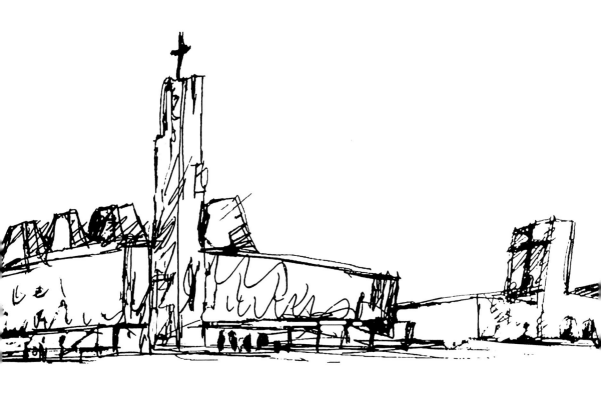

移除阻擋在新舊堂區之間的牧師館，再將中庭的草皮廣場改造為聯通新舊堂區的中軸景觀大道，以帶狀連續的開放空間串聯兩個堂區，成為完整的教區。新堂區的設計目標則是容納不同的機能，呼應建成路活潑熱鬧的氣氛，創造一幢包含行政辦公室、牧師館、社區交誼空間、教育服務與敬拜宣教中心的多功能教堂。

整體而言，忠孝路教會新與舊兩個堂區一靜一動、相輔相成，建築物的層次由忠孝路往建成路漸次高起，空間氛圍也從安靜莊重轉向熱鬧而歡慶。本案期許能使忠孝路教會未來在推行團契、課輔、松年大學、社區關懷與福音宣教等各種活動時，獲得更好的空間品質，讓使用者感受到聖經中所說：「你們不再作外人和客旅，是與聖徒同國，是神家裡的人了。」（以弗所2：19）我們希望教會能與日常生活結合，成為社區的福音中心，並協助忠孝路教會達成中部宣教中心的長遠目標。

融入在地景觀與氣候的
量體造型

臺中市南區的傳統產業型態以機械製造為主，且聚落建築以鐵皮屋及磚造房屋居多，於是我們選了清水磚及金屬銅板作為主要材料，不僅呼應地區街道景觀，也暗示著內部空間的不同機能，傳達當代教會扮演亦聖亦俗、人神共存的空間的意義。透過不規則跳數整磚的凸磚陰影設計，建築得以隨不同光影產生各種表情變化，這樣的立面設計除了美學考量以外，亦呼應基督宗教的教義──基督徒們相信世上萬物皆由造物者所創造，牆面上不斷變換的光影，讓人們看見上帝的大能，如同一個紅磚音樂盒，訴說著神的福音。此外，清水磚雙層牆與深窗構造，也使忠孝路教堂得以成為通風、隔熱且能遮陽避雨的建築。為了突顯主堂的位置及其神聖崇高的意象，並考量到大跨距建築量體的結構力學，鄰近建成路側的頂部主堂，以輕量且細緻的金屬銅板覆蓋，暗示此處是接近神的空間，也讓經過建成路的人們得以辨識出主堂的位置。

主堂外部不同鏽蝕程度的銅版及其由下而上的漸淡的配色，暗喻著拍打於方舟船身的海浪意象，也將隨著當地氣候產生不同程度的氧化，展現大自然的力量，並與周遭聚落的鐵皮屋景觀互為融合。

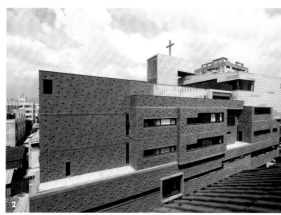

1　忠孝路教會以清水磚與金屬銅板為主要材料，呼應臺中市南區的街道景觀。

2　透過不規則的凸磚陰影設計，使建築立面有如一個紅磚音樂盒，訴說著神的福音。

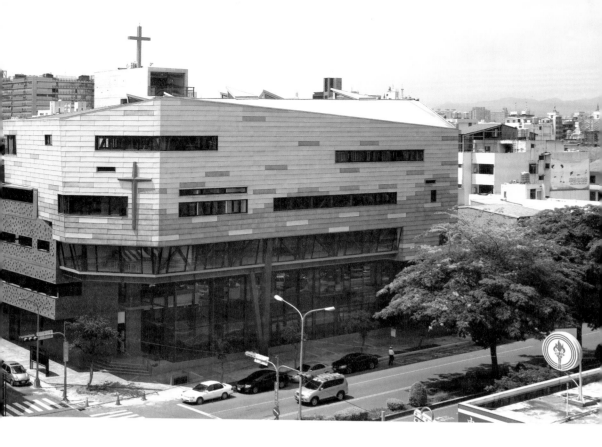

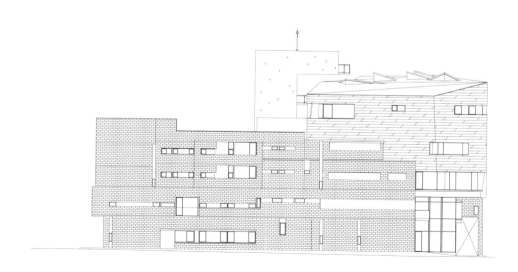

西向立面圖 1/500

亦聖亦俗的教堂建築

新建教堂的整體空間配置承續我們對教堂設計的一貫理念，在低層樓部份留設多層次的連續半戶外空間，供社區居民使用，並利用地下廣場及立體中庭的垂直變化，引導人們自然而然地走進教會，並將親子互動區、社區活動廣場、青少年團契中心、教室與牧師館等俗世活動空間，配置於鄰近地面的樓層。

從光線充沛的入口進入

當我們走進大公街側的社區入口，來到覆有玻璃雨庇和木桁架的挑高中庭，光影隨日照角度不停移轉，這裡不僅是半戶外的交誼空間，也是串起新舊堂區的樞紐。中庭旁特別留下一個露天的下凹廣場，一道長方形的水牆緩緩自一樓流下，讓地下一樓的廚房、愛宴餐廳和親子教室，擁有一個充滿自然光線與空氣循環的戶外庭園，也讓社區入口的迎賓空間產生更立體的層次。

1　新堂區一樓主要入口。
2　入口廣場旁為地下室中庭，水牆可調節微氣候、隔離喧囂，並具有洗滌人心的意義。
3　地下一樓中庭。
4　一樓靠建成路的書房空間，將沿街騎樓納入室內，使內外都市空間得以交融。

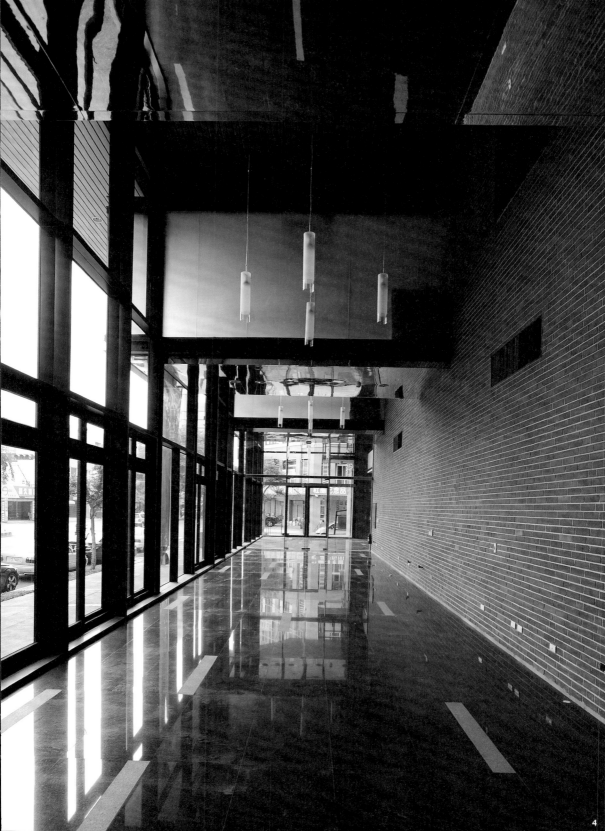

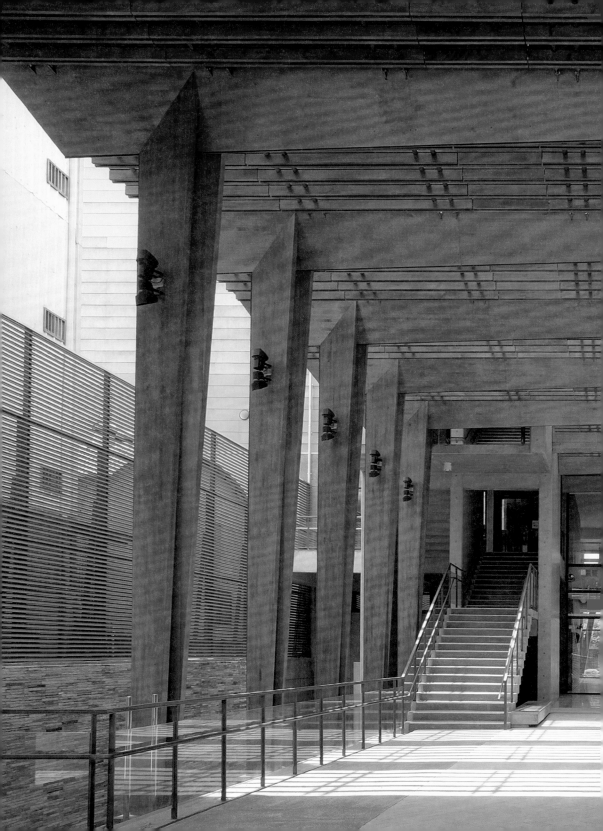

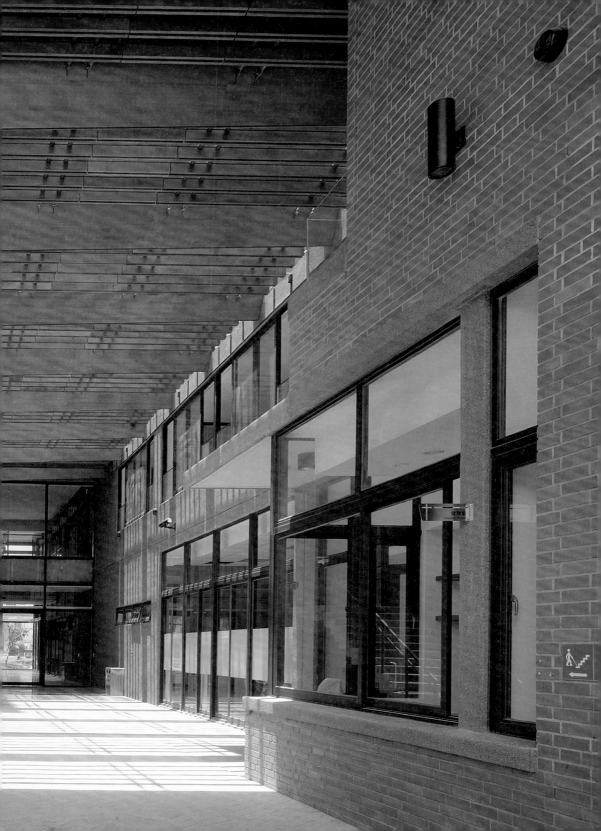

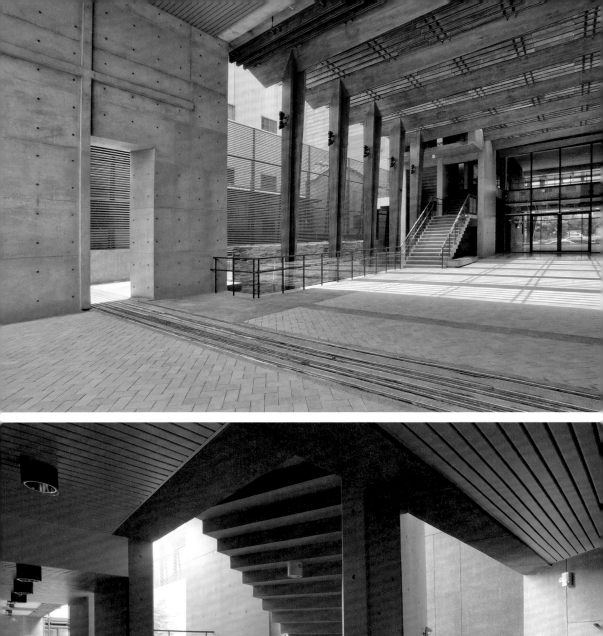
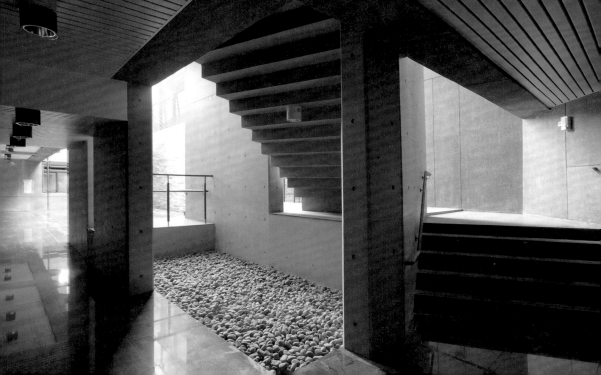

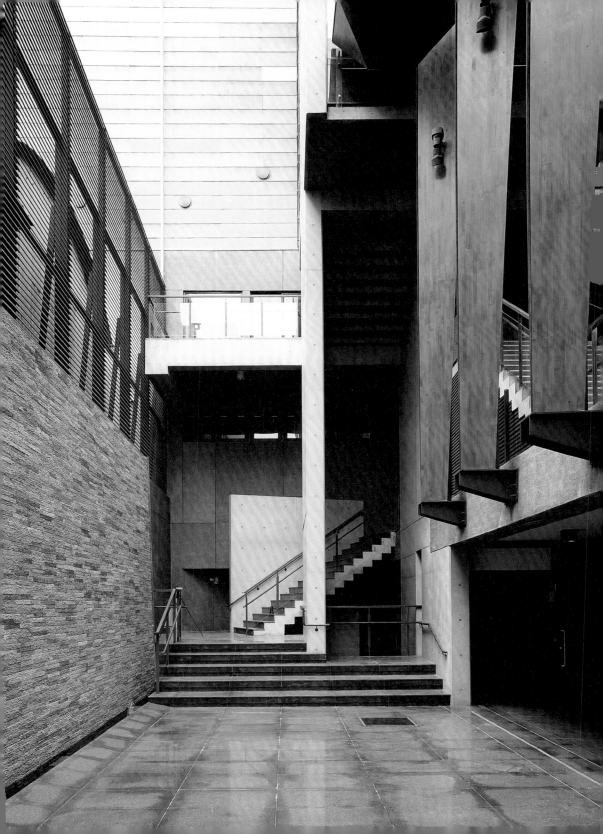

3

穿過中庭以後，進入室內，一樓配置
有一間副堂、建成路入口接待大廳，
以及教會書坊。內縮的騎樓減緩雨水
與日照對室內的直接衝擊，挑高的樓
板與落地玻璃窗則引入充沛的自然光
線，營造出光影與空氣匯流的開放場
域。循著樓梯盤旋向上，二樓配置有
辦公室、會議室、檔案室與教室；三
樓則為教育中心，不規則的教室容
納不同年齡的青少年團契活動，而
窗戶、地板與牆面上重覆出現的三角
形，共同營造出活潑的氣息；刻意被
安置於建築中央的教室，則在落地窗
與教室之間，留下一個有如室內大街

1　四樓主堂外的休憩平台。
2　二樓梯廳外穿堂挑空，有一道
　　透空清水磚牆。
3　三樓教室空間。我們將教室集
　　中在中央，外側留設走道形同
　　街道，可供青少年交誼休憩。

的環狀空間，容納更多活動與休憩的
可能，翻轉一般教室的設計。

位於新舊堂區中間的區塊遠離街道，
特別將牧師館（牧師住宅與教會工作
人員單身宿舍）設置於此處三、四樓，
讓牧者們可以有更好的居住品質，也
發揮了照看兩個堂區的功能意義。

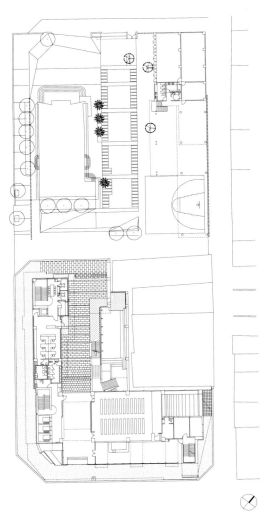

一樓平面圖 1/900

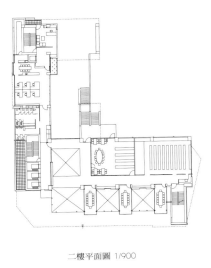

二樓平面圖 1/900

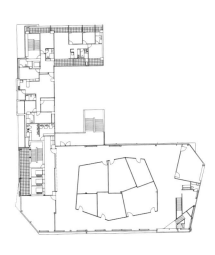

三樓平面圖 1/900

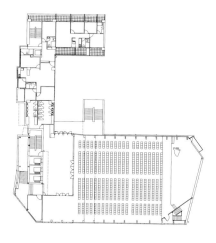

四樓平面圖 1/900

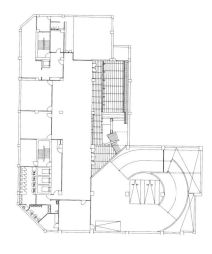

地下一樓平面圖 1/900

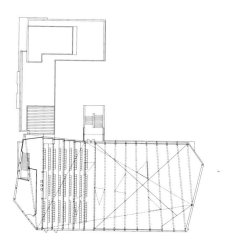

五樓平面圖 1/900

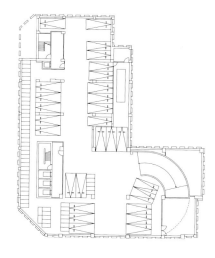

地下二樓平面圖 1/900

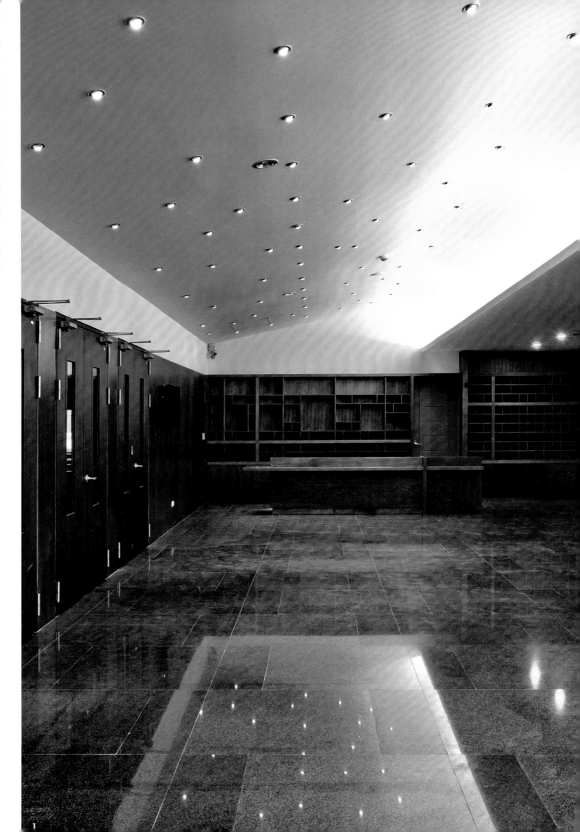

1

光影錯落的頂樓主堂

忠孝教會的主堂位於四樓，從中庭往上的階梯空間裡，信徒可從梯間長窗感受到不同的光影，在逐步上升的過程中更加沉澱。主堂外的梯廳被刻意壓低，並以亂數配置點狀光源，營造出宛如星空低垂的場景，往內走便來到了可容納一千人的挑高主堂。這是二十二米鋼木複合桁架的大跨距結構，透過木造的禱告椅與實木結構集成材桁架，圍塑出溫馨可親的禮拜空間；一排橫窗眺望著遠山以及建成路

的社區景觀，讓空間視野得以穿透。為了引入流動的風，特意開設了採光頂側窗，調節主堂內部的溫度與空氣品質。端景十字架上，映著自講道台屋頂天窗流瀉的陽光，顯得神聖而莊嚴。除了講道台上的大三角形天窗，主堂的屋頂也隨機開設許多小型三角形天窗，日光透過實木格柵灑落在主堂中，營造出聖潔光燦的空間氛圍。我們以抽象的光影代替有形的雕刻與裝飾，讓風、氣味與光線穿梭流動在主堂之中，呼應聖經之「殿在山頂上」與「神就是光」的意象。

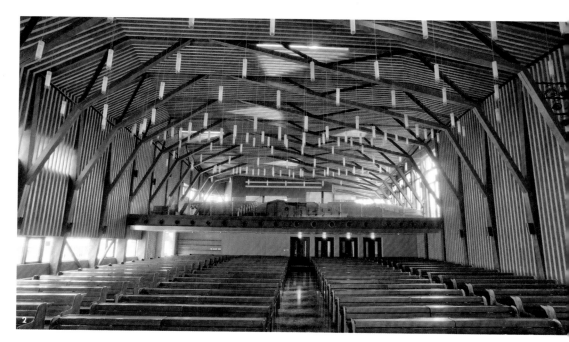

1　主堂外梯廳空間，接待櫃臺、櫥櫃、奉獻箱以穩重的實木建構而成。

2　主堂以鋼、木組合桁架完成二十二米大跨度結構。每跨的角度皆有不同變化。主堂上方為三角形天窗及格柵，光線能均勻地灑落。

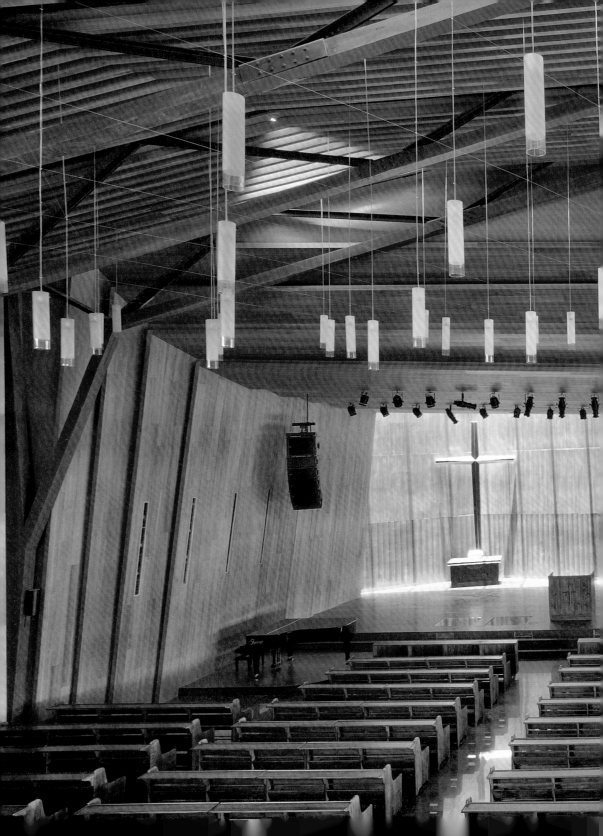

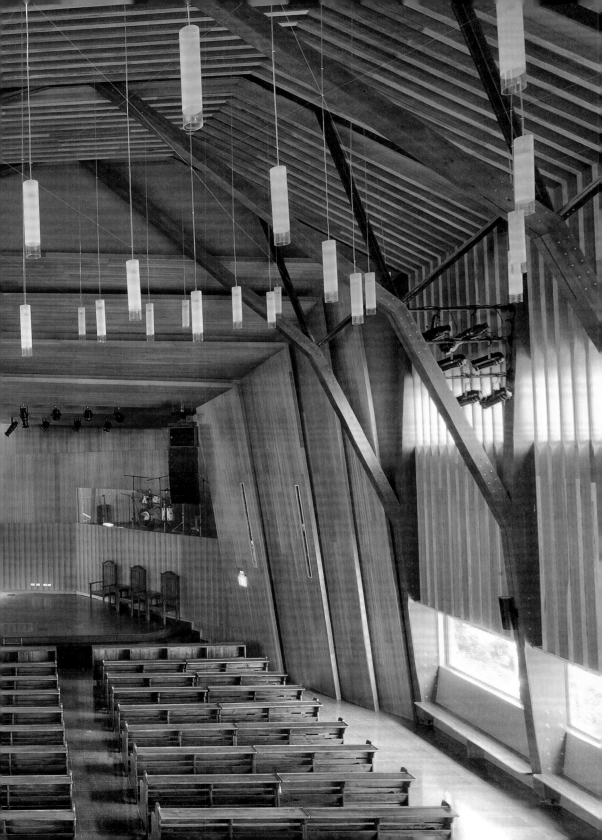

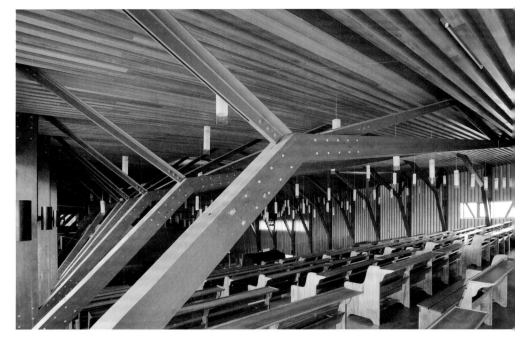

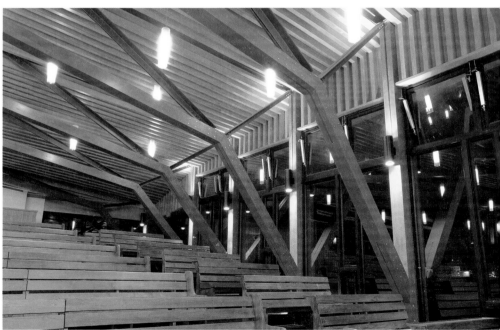

L型角鐵組合的桁架，實現輕巧的視覺效果，
鋼構與木構的尺寸誤差必須在 1mm 以內。

上弦材：RH-200×200×8×12
小梁：RH-125×125×6.5×9

HTB：S-M20
PC-16 接合鋼板

6-30ø 摩擦栓
2L：100×100×7

2L：100×100×7
HTB：S-M20

20-30ø 摩擦栓

PL-12 接合鋼板鍍鋅烤漆

下弦材：210×210 實木集成材

下弦材：210×210 實木集成材

210×(350~700) 變斷面實木結構集成材

上弦材：
RH-200×200×8×12

PL-12 接合鋼板、鍍鋅烤漆

HTB：Z-M30 螺栓鎖固
小梁：RH200×200×8×12

11-30ø 摩擦栓

2L：100×100×7
鍍鋅角鋼

下弦材：210×210 實木集成材

210×(350~700)
斷面實木結構集成材

PL-19 十字接合鋼板
Deck + PC15cm
大梁：BH-582×300×25×40

PL-19 十字結合鋼板

大梁：BH-582×300×25×40

木構接合詳圖 1/40

木構造細部斜角透視圖

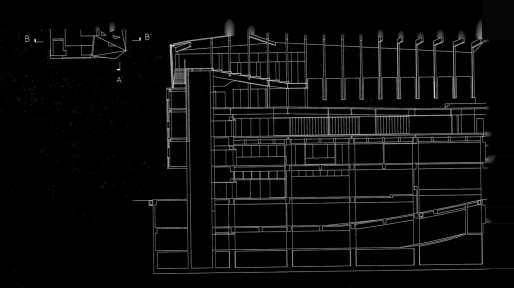

剖面圖 AA' 1/500

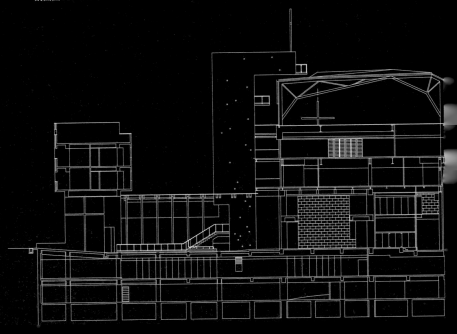

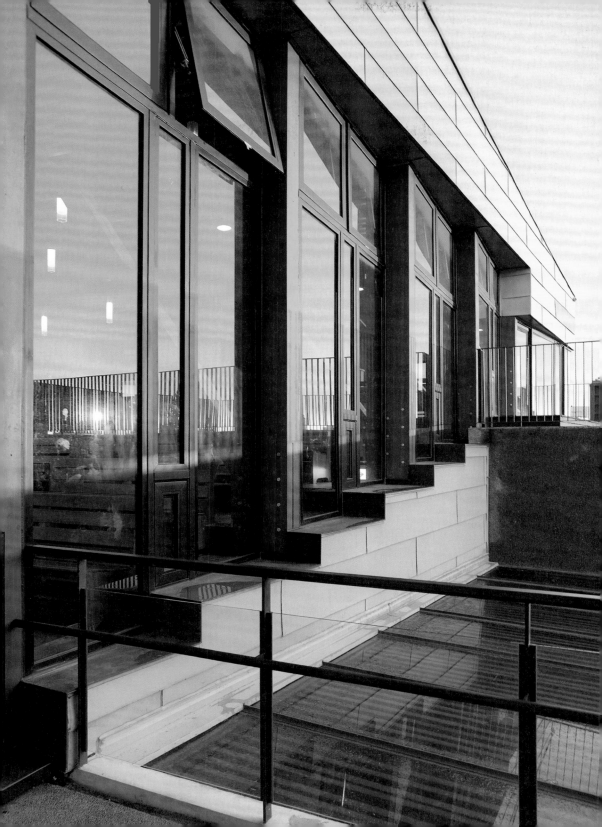

1　主堂屋頂的三角形天窗，形成崎嶇的屋面，令人聯想到「曠
　　野路」。
2　位在主堂屋頂上的特別禱告室，懸挑六米，其以十字鋼構
　　分割玻璃門窗，宛如十字架，使其成為面對城市曠野的禱
　　告室。

都市曠野的心靈禱告室

本案動線的終點位於主堂旁樓梯頂端的禱告室，
沿著清水混凝土的梯間往上，腳下的踏階與兩側
的牆面厚實而堅固，但迎向社區與主堂的兩面卻
完全通透，層疊的玻璃通風百葉引入自然光線、
氣流與室外民宅景觀，讓前往屋頂禱告室的過程
可以擁有更多與城市對話的可能。轉上位於最高
處的梯間，便是屋頂的禱告室，混凝土牆面上預
留了許多圓洞，讓室外氣流與光影穿梭於空間裡
中。端景朝向東南方的落地窗框，則是提供信徒
禱告敬拜的十字架。窗外主堂屋頂上零星散佈的
三角天窗，就像是遍佈小山丘的都會叢林，與視
線遠端的霧峰山區組成一幅深遠的山野寂景，使
這座被抬升到城市的天際線邊緣的禱告空間，營
造成一個如同現代都市叢林中的曠野地，同時也
呼應了在曠野禱告的意象。

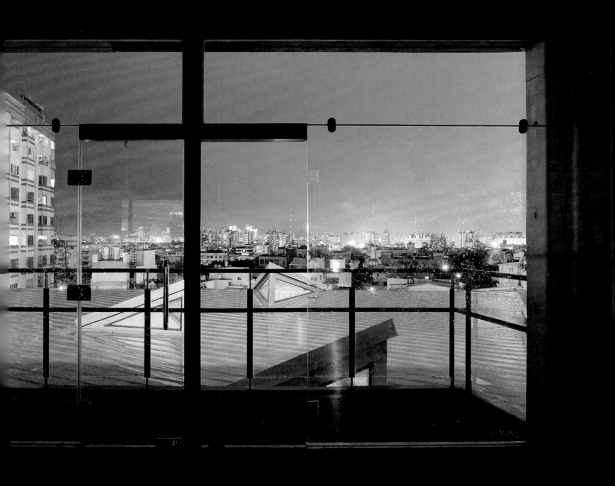

願我們的殿成為
基督耶穌自己的房角石
四處宣揚祢的　無所不在
四處看見祢的　勝利榮美
阿們

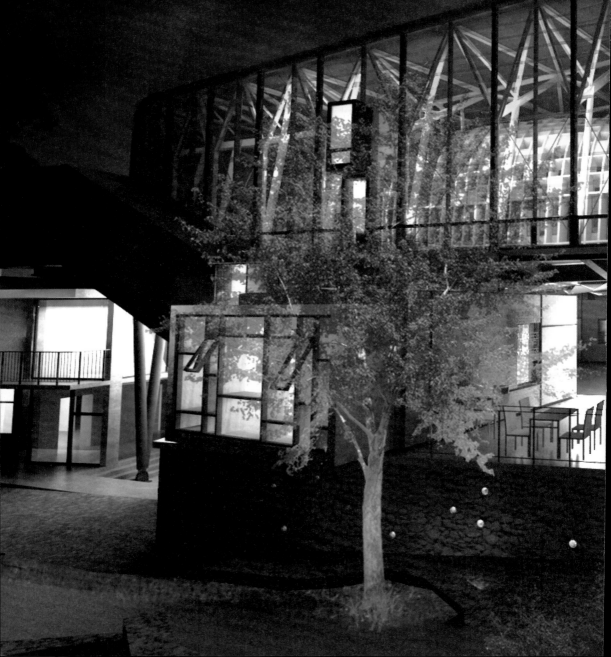

JIAO-XI CHURCH

礁溪教會

宜蘭縣礁溪鄉礁溪路四段 122 號

設計者	廖偉立
參與者	任慶力、張家澍
	趙沛柔、蔡秉江
業主	臺灣基督長老教會礁溪教會
外牆主要建材	清水混凝土、清水磚牆
	鋅鋁板、銅板
室內主要建材	清水混凝土、實木集成材
	夾板染色
基地面積	1043.79 平方公尺
建築面積	659.4 平方公尺
樓地板面積	1804.97 平方公尺
層數	地下 1 層，地上 2 層
設計時間	2013.06-2015.04
施工時間	2015.04-2017.06

臺灣基督長老教會礁溪教會（簡稱礁溪長老教會）基地緊鄰台九線與市街巷道，周圍多為十層樓以降的中低度開發市鎮，整體空間遼闊；北側隔著一公園緊鄰黃聲遠建築師設計的礁溪戶政事務所，故本案針對礁溪的氣候特徵——春有落山風、夏炎熱潮濕、冬陰雨綿綿——把主堂懸空架高，並將側邊居民通行多年的公園巷弄引入教會內部，以通透的虛體空間設計，對應戶政事務所不規則的實體建築。

礁溪長老教會的主堂宛如一座架高的燈籠，站立在四個房角石般的方形量體上，擁有雙層殼的主堂，外層以樹狀L形角鐵鋼桁架結構撐起，頂覆輕量化銅板，內層含一個木構集成材的蛋形空間，象徵在教會內孕育一個屬靈的新生命。七座工業用通風塔與鋁窗，引導室內外氣流自然流通、調節氣溫。在不規則蛋形木格架築起的主堂內，舊堂的木窗重新被安裝於兩側的牆上，自側面與屋頂零星篩落的自然光，與天窗射入的一線日光，合塑出靜謐且富精神性的光影，宛若在只有星空的野地中禱告，協助信徒與神相會、重新得力。

本案地下一樓配置停車場與副堂；一樓臨礁溪路端，以鋼筋混凝土、空氣層與清水磚構築出四個方型教室與辦公空間，圍出一個可遮風避雨的半戶外讚美操廣場，提供社區與青年團契舉辦活動。

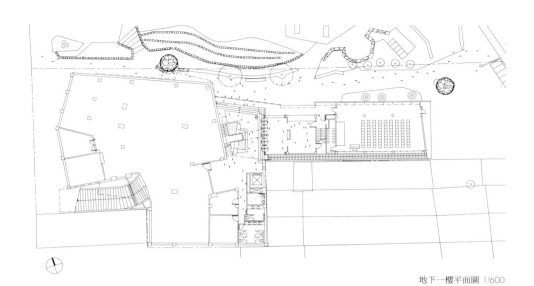

地下一樓平面圖 1/600

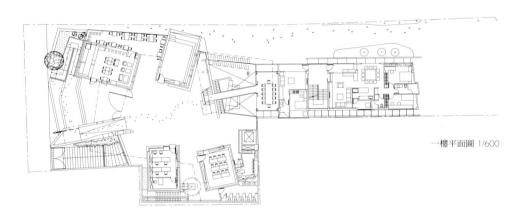

一樓平面圖 1/600

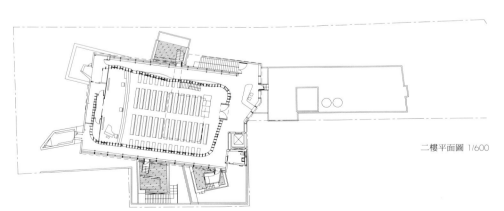

二樓平面圖 1/600

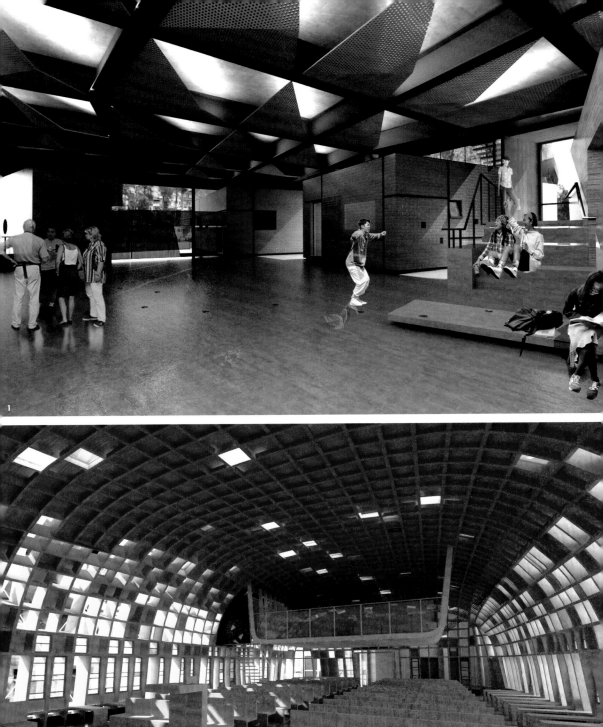

1

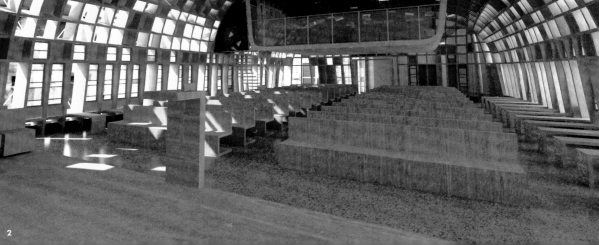

2

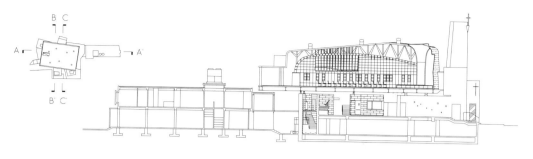

剖面圖 AA' 1/600

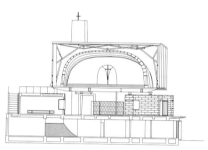

剖面圖 BB' 1/600

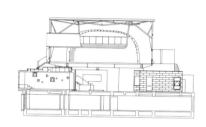

剖面圖 CC' 1/600

中段則以下凹一層、配有水池、水牆、階梯與空橋的挑空小中庭連接居民通行多年的公園,引導人們自然走入教會;動線末端是會議室與牧師館;三樓則為雙層的主堂建築,以及可以容納各種青年活動的戶外露台(四座方形建築屋頂)。

本案以懸空主堂、呼應在地建築材料的房角石教室,共同塑造出圍而不合的教會,讓居民與信徒可以自然地走入教會。我們以更為開放的低層部空間設計,確保空氣流通與採光,並接納各種使用者,使其呼應宜蘭的山、海與平原,成為包容性更高的教堂。

1 一樓的風雨廣場提供多元的使用方式:讚美操、蚊子電影院等交誼休憩活動。

2 主堂實木聖殿,此空間兼顧了構造、燈光、音響美學與室內設計。

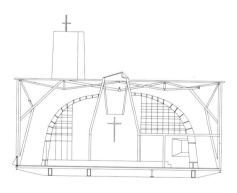

採光天井剖面圖 1/300

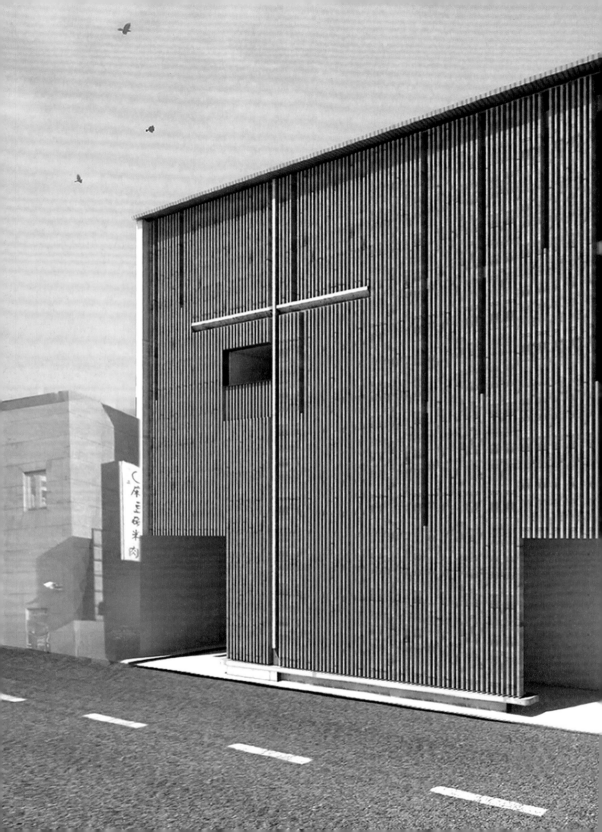

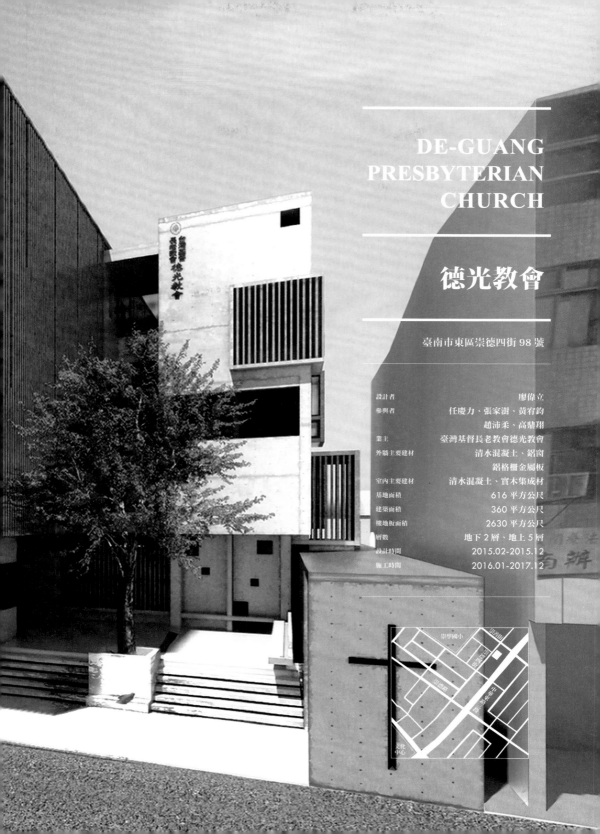

DE-GUANG PRESBYTERIAN CHURCH

德光教會

臺南市東區崇德四街 98 號

設計者	廖偉立
參與者	任慶力、張家澍、黃宥鈞
	趙沛柔、高鼎翔
業主	臺灣基督長老教會德光教會
外牆主要建材	清水混凝土、鋁窗
	鋁格柵金屬板
室內主要建材	清水混凝土、實木集成材
基地面積	616 平方公尺
建築面積	360 平方公尺
樓地板面積	2630 平方公尺
層數	地下 2 層、地上 5 層
設計時間	2015.02-2015.12
施工時間	2016.01-2017.12

不同於過往一系列外向、開放且積極的教堂意象，本案的建築造型相對低調簡樸，強調以曖曖內含光的內斂設計，再現近年來以老子哲學重思建築的設計實驗。臺南德光長老教會（簡稱德光教會）的基地位於巷弄之中，周遭多為三至六層樓的連棟透天住宅。為了呼應這小巧樸拙的都市景觀，德光教會以線條純粹且方正的清水混凝土構築建築本體，再透過多層次的格柵設計，營造早期會幕式教堂的立面意象，宛如替教堂穿上一件衣服，維持建築的溫度，創造立面的律動性。

從西北立面的入口走進教會，首先來到一座內凹的庭院，其可以拉門開闊，營造一個新的半戶外交誼活動場所，試圖將社區活動引入基地內部。

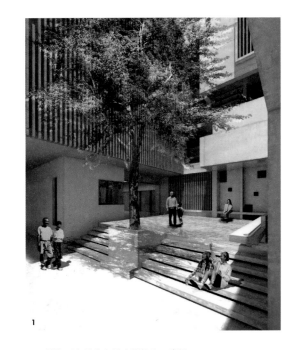

1

1 創造了多層次交誼空間的入口廣場。
2 外觀夜間模擬，光線從格柵縫隙間透出。

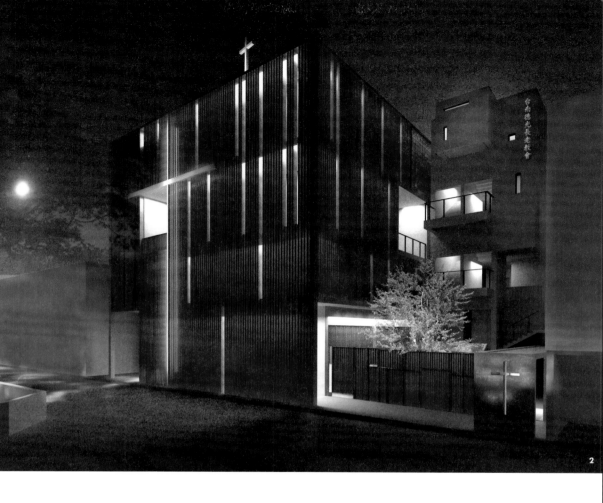

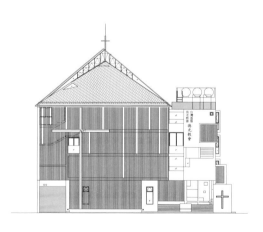

西北向立面圖 1/500

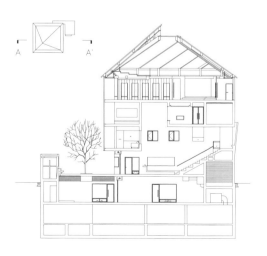

剖面圖 AA' 1/500

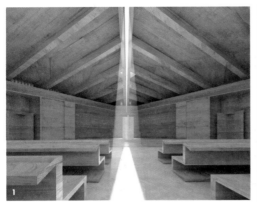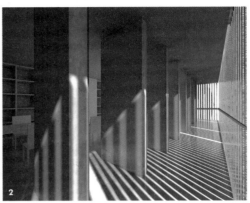

1　主堂中間的屋頂光縫，使天光指引向講壇。
2　半戶外走廊，提供人與人交流的空間，遮陽
　　格柵的光影隨時間不斷變化。
3　挑高中庭，具有多向度的延伸感。
4　地下一樓是能夠聚會、團練、停放機車等多
　　用途的空間。

庭院底端以厚實清水混凝土雕塑的量體，是一個如塔般盤旋向上的梯間，厚重的牆體與細長的開窗，既隔絕了俗世，也讓使用者得以沉澱心靈。而容納各種教會所需機能空間的建築本體，則以多層次的格柵達到遮陽、擋雨、濾光的功能，使其成為輕盈且光影律動豐富的建築量體。內部的空間配置如下：地下二樓為汽車停車場、機房；地下一樓配置機房、廚房、青年團契教室，以及兼具機車停車場與青少年團練廣場等多功能彈性的開放場域。

一樓配置了副堂、辦公室與半戶外廣場；二樓是牧師、傳道辦公室、團契空間與接待室等行政空間；三樓則是容納各種活動教室的教育空間；四、五樓是可以容納三百人聚會的木構造主堂。

透過不同的光影與空間設計，德光教會內部的過道、迴廊與梯階，皆環繞著建築內部核心的中庭，營造出漫遊式的中介空間；不僅有如人體的經絡血管，也像是宇宙星體的軌道，呈現出道法自然的建築意圖。建築內部聯通的走道所引領的空氣流動，也呼應著基地周遭樸質的巷弄氛圍，持續與建築所在的場所對話。

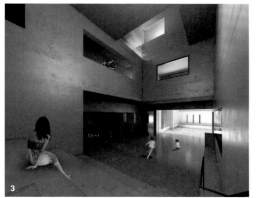

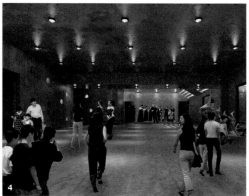

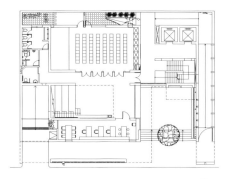

一樓平面圖 1/500

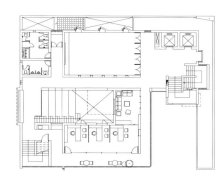

二樓平面圖 1/500

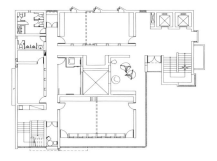

三樓平面圖 1/500

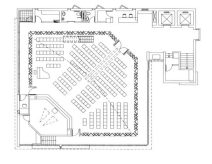

四樓平面圖 1/500

八里金工坊

板橋遊龍

東眼山公廁　　　　礁溪教會

新竹錫安堂　　工研院西大門　　宜蘭法院競圖
　　　　　清大校友運動館
　　　　　交大景觀橋

日新島遊客中心

鐵砧山比菲多觀光工廠

太睿建設總部　　救恩堂
中區再生計畫　　力行教會
鹿港轉運中心競圖　忠孝路教會
　星陽鋁業　　921地震公園競圖
　　　　　　毓繡美術館
王功生態景觀橋

湖山水庫教育展示館
勞工育樂中心

馬公莊宅　　糖鐵綠廊

阿里山觸口遊客中心

南瀛天文教育園區
黑面琵鷺生態展示館　左鎮菜寮化石文化園區

德光教會

黎明將啟

───　　　　　　　　　　　　　　　　　　　　　　　　─

思考無非是為了發現原因，唯有如此，感覺才能變成知識，而且不會迷失，而
會成為真實的知識，並且開始發光發熱。

<div align="right">

── 赫曼‧赫塞（Hermann Hesse, 1877-1962）

</div>

每當我靜下心來，處於自己極度孤獨的時刻，總覺得有一道微微思慕的明光，
若隱若現地牽引我奮力前行，並且照亮著前方我未曾走過的道路。坎坷的路途
中儘管經歷著無數的挫折、失敗與困難，總是在自己天生無窮樂觀的個性下，
危險與障礙一一被我好奇、追根究柢及頑強的赤子之心化解。

每天養成思考建築的習慣就像我每天需要呼吸一樣的自然。

建築，不只是建築，它也是雕刻、景觀、裝置，它可能是任何事。

建築，好的建築是有生命的，會與自然一起呼吸，會與四季一起變化，會與人
親密對話，會與子偕老。

建築，和人一樣經歷生、老、病、死，如嬰兒初始、少年青春正盛、壯年英姿
勃發、老年變為廢墟、終至化為塵土，周而復始。

建築，在城市佔據不同的基地，扮演著不同的角色，因為城市就是一個大舞台，
每一棟房子都是男主角或女主角，在舞台上盡情盡興的表演著。

建築，發現事物的核心，聯結人與自然。

建築，空間的本質，隱含結構性、構造性、材料性。

建築，讓光、影、風、氣，自由自在流動嬉戲其中的盒子。

建築，是人的肉體也是心靈的居所，它不僅讓人安身，而且立命。好的建築不僅擁有空間感，還有時間、記憶、場所感⋯⋯

建築，人體五臟六腑十二筋絡的呼吸運氣，自成一個宇宙。建築與自然的光、風、雨及人體的活動交互作用下，也形成一個宇宙。城市的道路猶如人體的血脈，川流不息，各種不同功能的建築錯落其中並且相互關聯，形成一個複雜的生活網絡，也形成一個有生命的有機體，更是一個人工打造成的宇宙。

建築，是一種尋找關係的過程，跟自然、歷史、社會、人與土地產生關係的過程。

建築，真實的實踐的能量，源自於真、善、美的生活，及生命的信仰。

建築，在於把其中的技術性、藝術性、社會性揭露出來。

建築是什麼？什麼是建築？如何做建築？為什麼做建築？這樣看似簡單但卻難以回答的問題，在今天比較有機會完整檢視自己完成的作品時，這樣關於懷疑與信仰的問題，還是交替在我心中盤旋，尤其我的好友——臺灣知名建築評論家阮慶岳先生，兩年前曾在臺北敦南誠品的咖啡店直接地叩問：「偉立！你的建築核心價值是什麼？言行一致嗎？」這又在我的耳邊響起，強烈地撞擊我的心靈。我想，當我有一天能信心十足地回答這位友直、友諒、友多聞的好友時，當是我「黎明將啟」的時刻。

廖偉立

汪德範攝影

廖偉立

立・建築工作所主持建築師。東海大學建築學系碩士，美國南加州建築學院（SCI-ARC）建築碩士，現為聯合大學建築系兼任副教授。成長於苗栗縣通霄鎮，由沙河匯聚而成的兒時記憶，成為影響深遠的創作養分。其建築作品多位於臺灣中西部，尤以「橋」與「教堂」系列最為著名。代表作品為王功生態景觀橋、天空之橋、基督救恩之光教會、忠孝路教會，以及毓繡美術館。

立・建築工作所 AMBi Studio

二〇〇一年成立於臺中。建築是一種無法以預設理論超越的過程，在這座政治、文化與歷史皆浮動不定的島嶼上，「立・建築工作所」企圖透過建築，回應多樣性的生態地景、關照駁雜常民所展現的生命能量，以及觀察不同的基地條件、因應不同的內容（program），尋找、發現、建立，並且破解關係，以往／返、內／外、正／反、左／右、雌／雄、愛／恨的「Ambi」，接近那萬神歸一的真實（Reality），與自然環境以及人們的生活相容相合。

主要獲獎經歷

2001 年	SD Review 年度獎｜交大景觀橋
2002 年	SD Review 年度獎｜東眼山森林遊樂區自導式公廁
2004 年	SD Review 年度獎｜王功生態景觀橋
2005 年	臺灣建築獎首獎｜王功生態景觀橋
2006 年	臺灣建築獎佳作獎｜黑面琵鷺生態展示館
2007 年	第八屆中華民國傑出建築師設計貢獻獎
2009 年	臺灣建築獎首獎｜勞工育樂中心
2009 年	臺灣建築獎佳作獎｜工研院活動中心悠活館
2010 年	臺灣建築獎佳作獎｜基督救恩之光教會
2012 年	第二屆臺中市都市空間設計大獎｜基督救恩之光教會
2012 年	Perspective Award｜基督救恩之光教會
2013 年	國際宜居社區大獎金質獎｜南瀛天文教育園區
2015 年	IFRAA 國際宗教建築獎｜基督救恩之光教會

立・建築工作所 AMBi Studio

 臺灣視野・在地建築

國家圖書館出版品預行編目（CIP）資料
Not Only：廖偉立建築作品集／廖偉立著
—初版— 臺北市：田園城市文化事業
2015.12；224 面；17×23 公分
ISBN 978-986-9229-43-2（精裝）
1. 建築美術設計 2. 作品集
920.25　　　　104024860

Not Only
廖偉立建築作品集

作者／廖偉立

企劃編輯／江致潔

協力執行／高鼎翔、趙沛柔

文稿彙整／孫牧塵

美術設計／黃子恆

圖面編輯／高鼎翔、郭良瑜、吳宗儒

圖面提供／立・建築工作所 AMBi Studio

建築攝影／汪德範

東眼山森林遊樂區自導式公廁、天空之橋、基督救恩之光教會、忠孝路教會

照片提供／立・建築工作所 AMBi Studio

馬公莊宅、黑面琵鷺生態展示館、勞工育樂中心、王功生態景觀橋、板橋遊龍、基督救恩之光教會

發行人／陳炳椘

發行所／田園城市文化事業有限公司

登記證／新聞局局版台業字第 6314 號

劃撥帳號／19091744 田園城市文化事業有限公司

地址／104 台北市中山北路二段 72 巷 6 號

電話／886-2-2531-9081

傳真／886-2-2531-9085

網址／www.gardencity.com.tw

電子信箱／gardenct@ms14.hinet.net

初版二刷／2016 年 3 月

ISBN／978-986-9229-43-2（精裝）

定價／新臺幣 650 元

FACEBOOK 關鍵字／田園城市

立・建築工作所　www.ambi.com.tw